Bonjour
Opera

봉주르 오페라

문학을 사랑한 오페라

| 김성현 지음 |

아트북스

오페라의 연원,
불문학의 샘에서 찾다

"성현 씨는 프랑스 파리에 가도록 하지."

2005년 신문사 문화부 데스크의 말을 듣고 잠시 귀를 의심했다. 기자들에게는 평생 딱 한 번 1년간의 해외 연수 기회가 주어진다. 마음속으로는 독일 베를린이나 오스트리아 빈을 연수 지역으로 점 찍어둔 지 오래였다. 무엇보다 독일과 오스트리아는 '음악의 아버지' 바흐와 악성樂聖 베토벤, '가곡의 왕' 슈베르트의 나라였다. 반면 프랑스는 패션과 미술, 건축과 요리의 강국이었지만 '음악의 나라'라고는 생각해본 적이 없었다. 프랑스 출신의 작곡가 베를리오즈와 드뷔시, 라벨이 바흐와 베토벤, 브람스와 비교 가능하다고는 상상할 수조차 없었다.

원치도 않는 계약 결혼을 억지로 하는 심정이었다고 할까. 그때부

터 부랴부랴 프랑스어를 배우기는 했지만, 제대로 진도가 나갈 리 없었다. 실은 고교 시절 제2외국어도 독일어였다. 프랑스어는 '아베 쎄데ABCD'도 읽지 못하는 처지였다. 엉겁결에 프랑스어 시험을 치르기는 했지만 동기 부여가 되지 않다 보니 실력은 쳇바퀴 돌듯이 하염없이 제자리를 맴돌았다. 외국어 공부는 하루라도 일찍 시작하는 것이 낫다는 말을 온몸으로 체감했다.

우여곡절 끝에 파리에 도착한 뒤에도 프랑스나 프랑스어에 좀처럼 마음을 붙이지 못했다. 에펠탑과 센강을 눈앞에서 바라보고, 에디트 피아프와 이브 몽탕의 샹송을 따라서 흥얼거리면서도 정작 "프랑스어를 배우는 이유를 도통 모르겠다"라는 구시렁거림이 떠나질 않았다. 반전反轉은 뒤늦게 예상치 못한 곳에서 찾아왔다.

파리 현지 어학원은 실용 회화나 발음만이 아니라 고전 독해를 강조했다. 청취력이나 어휘력도 한참이나 모자란 판에 고전작품까지 읽어나가려니 그야말로 허겁지겁 진도를 따라가기 바빴다. 그 가운데 하나가 극작가 몰리에르의 희곡 『수전노』였다. 이 작품에는 우리의 놀부에 해당할 법한 아르파공의 긴 독백이 있다. 숨겨둔 재산을 도둑맞고 난 뒤에 정신없이 쏟아내는 일종의 한풀이자 분풀이에 해당하는 대목이다. 공교롭게 그날 수업에서 내가 읽을 차례가 됐다.

"연극을 한다고 상상하고 자유롭게 낭송하라"라는 프랑스어 선생님의 주문에 제비 다리를 일부러 부러뜨리는 심술궂은 놀부를 떠

봉주르 오페라

올렸다. 그때 두근거리는 심정으로 아르파공의 대사를 읽어가면서 깨달았다. 프랑스는 패션과 요리, 건축과 미술만이 아니라 '문학의 나라'라는 것을. 그래서 독일어를 '괴테의 언어'라고 한다면, 프랑스어는 '몰리에르의 언어'로 불린다는 것을.

그 뒤로는 프랑스어를 배우는 이유에 대해 한 번도 되묻지 않았다. 바로 눈앞에 정답을 두고서도 한참이나 돌아왔다고 생각하니 오히려 조금은 억울했다. 그날 수업 이후로 파리에서 짬이 생기면 서점에 들르는 습관이 생겼다. 카뮈의 『이방인』에서 주인공 뫼르소가 총을 격발하는 장면은 박진감 넘치는 리듬으로 가득했고, 볼테르의 『캉디드』 가운데 노예의 가슴 절절한 항변을 읽다가 찔끔 눈물짓기도 했다. 카뮈와 볼테르, 몰리에르가 오랫동안 대문을 열어놓고 기다리고 있다가 밤늦게 돌아온 나를 반갑게 맞이하는 것이라는 상상도 했다.

그러고 보니 오페라도 프랑스 문학으로 가득했다. 베르디의 〈라트라비아타〉는 뒤마 피스의 『춘희椿姬』가 원작이고, 〈리골레토〉는 빅토르 위고의 희곡 『환락의 왕』을 바탕으로 한 작품이다. 베르디와 푸치니, 모차르트와 로시니 역시 불문학에서 음악적 영감을 찾았던 것이었다. 뒤늦은 깨달음에 환호작약하고 나자, 게걸스러운 식욕이 활활 타올랐다. 2012년 귀국한 뒤부터는 오페라의 원작이 된 프랑스 문학 작품을 한 편씩 읽어나갔다.

스무 편의 작품을 읽으면서 딱 하나의 원칙을 세웠다. 국내에 번

역된 작품이든, 아직 소개되지 않은 작품이든 되도록 프랑스어로 읽는다는 것이었다. 물론 국내 번역된 작품의 경우에는 한글판을 참조했다. 불한사전의 도움 없이는 단 한 쪽도 속 시원히 읽기 힘든 처지이기도 했다. 사전이 너덜너덜하게 헤어져서 떨어지면 똑같은 사전을 다시 사서 밑줄을 그어가며 읽었다. 이 책은 그 늦은 깨달음의 결과물이다.

오페라와 문학이 만나는 접점을 확인하는 과정에서 한 가지 변화가 일어났다. 애초의 방점은 어디까지나 음악에 있었다. 종합 예술로 불리는 오페라의 연원을 거슬러 올라간다는 생각이었다. 하지만 중간 반환점을 돌아서면서 마음속의 비중이 역전되는 듯한 아찔한 쾌감을 느낄 수 있었다. 그제야 불문학의 매력에 눈을 뜨게 된 것이었다.

스무 편의 문학 작품과 오페라를 다룬 이번 책에서 나는 기존의 오페라 해설서와는 조금 다른 방식으로 구성하고자 했다. 지금까지의 오페라 해설서는 작곡가의 창작 배경과 작품 줄거리, 주요 아리아, 추천 음반과 영상의 순으로 짜여 있다. 쉽게 말해 오페라에서 시작해 음반으로 끝나는 방식이다. 반면 이번에는 원작인 문학에서 출발해서 오페라로 끝나는 방식을 택했다. '오페라와 그 이후'가 아니라 '오페라와 그 이전'에 관심이 있었기 때문일지도 모르겠다. 오페라가 흘러간 과거의 예술 양식인지, 현재적인 예술인지 확인하기 위해서라도 오페라의 연원인 문학으로 거슬러 올라갈 필요가 있었다.

착상부터 탈고까지 꼬박 4년이 걸렸다. 난산難産에 가까웠던 이 기간 동안 적지 않은 분들의 도움을 받았다. 프랑스어 번역가 이승재씨는 스무 편의 작품을 완독하는 내내, 곁에서 함께 달려줬던 든든한 '페이스메이커'였다. 너무나 실력이 뛰어나서 가끔은 선수가 뒤바뀌는 듯한 착각이 들기도 했다. 네이버캐스트의 콘텐츠매니저 함성민 씨와 아트북스 편집부는 고되고 지난했던 온라인 연재 과정 내내 든든한 안내자이자 버팀목 역할을 해주셨다. 온라인 연재는 오프라인보다 호흡이 짧고 간결해야 한다는 것을 이분들의 인내와 배려심 덕분에 뒤늦게 깨달았다. 아트북스 손희경 편집장의 쾌유와 조속한 복귀를 기다린다는 응원 메시지를 덧붙인다. 마지막으로 누구보다 가까이에서 파리 생활의 희로애락과 영욕을 지켜봤던 아내 김정은 씨에게 이 책을 거안제미擧案齊眉한다.

2016년 3월

김성현

차례

책머리에 오페라의 연원, 불문학의 샘에서 찾다 005

#01 이루어질 수 없는 사랑의 후일담 014
뒤마 피스의 소설 『동백꽃 여인』 + 베르디의 오페라 〈라 트라비아타〉

#02 아버지의 웃음에는 눈물이 어려 있다 030
빅토르 위고의 희곡 『환락의 왕』 + 베르디의 오페라 〈리골레토〉

#03 예술이 혁명을 예고하는 순간 048
피에르 보마르셰의 희곡 『피가로의 결혼』 + 모차르트의 오페라 〈피가로의 결혼〉

#04 누군들 빛나는 청춘이 없었으랴 066
앙리 뮈르제의 소설 『보헤미안의 생활 정경』 + 푸치니의 오페라 〈라 보엠〉

#05 불온한 탈주자의 오페라 082
메리메의 소설 『카르멘』 + 비제의 오페라 〈카르멘〉

#06 언젠가 사랑은 변하게 마련이라고 해도 **100**

보마르셰의 희곡 『세비야의 이발사』 + 로시니의 오페라 〈세비야의 이발사〉

#07 오페라의 '타락 남녀' **118**

아베 프레보의 소설 『기사 데 그리외와 마농 레스코의 이야기』 +
마스네의 오페라 〈마농〉·푸치니의 오페라 〈마농 레스코〉

#08 노래에 살고 사랑에 살고 **138**

빅토리앙 사르두의 희곡 『토스카』 + 푸치니의 오페라 〈토스카〉

#09 멜리장드의 창문으로 들어온 현대음악 **158**

마테를링크의 희곡 『펠레아스와 멜리장드』 + 드뷔시의 오페라 〈펠레아스와 멜리장드〉

#10 프랑스 낭만주의 연극이 탄생하던 날 **172**

빅토르 위고의 희곡 『에르나니』 + 베르디의 오페라 〈에르나니〉

#11 악녀 속에 감춰진 어머니의 피눈물 188

빅토르 위고의 희곡 『루크레치아 보르자』 + 도니체티의 오페라 〈루크레치아 보르자〉

#12 계모와 양아들, 금기를 넘어선 사랑 206

에우리피데스의 희곡 『히폴리투스』, 세네카 희곡 『페드라』, 라신의 희곡 『페드르』 +
장 필립 라모의 오페라 〈이폴리트와 아리시〉

#13 왜 죄 없는 자가 고통 받는가 224

볼테르의 소설 『캉디드 혹은 낙관주의』 + 레너드 번스타인의 오페레타 〈캉디드〉

#14 사랑의 기억에 갇히는 건 우리 자신 242

샤를 페로의 동화 『푸른 수염』 + 벨라 버르토크의 오페라 〈푸른 수염 공작의 성〉

#15 모든 것을 잃은 여인의 아리아 258

빅토르 위고의 희곡 『앙젤로, 파도바의 폭군』 + 폰키엘리의 오페라 〈라 조콘다〉

#16 영웅의 숨은 얼굴 274

코르네유의 희곡 『르 시드』 + 마스네의 오페라 〈르 시드〉

#17 가장 위대한 법칙은 관객을 즐겁게 하는 것 290

몰리에르의 희곡 『평민 귀족』 + 슈트라우스의 오페라 〈낙소스 섬의 아리아드네〉

#18 로마 제국의 가장 위대한 적 310

라신의 희곡 『미트리다트』 + 모차르트의 오페라 〈미트리다테〉

#19 오페라로 환생한 프랑스혁명의 시인 326

시인 앙드레 셰니에 + 조르다노의 오페라 〈안드레아 셰니에〉

#20 낭만적 사랑의 화신이 된 코주부 342

로스탕의 희곡 『시라노 드 베르주라크』 +
프랑코 알파노의 오페라 〈시라노 드 베르주라크〉

66

무얼 바라겠는가, 무얼 해야 하는가.
차라리 쾌락의 소용돌이에 몸을 던져서 죽고 말리라.

99

Alexandres Dumas fils
Giuseppe Verdi

#1

이루어질 수 없는
사랑의 후일담

뒤마 피스의 소설 『동백꽃 여인』

+

베르디의 오페라 〈라 트라비아타〉

오페라 속으로

라 트라비아타 La Traviata

파리 사교계의 직업여성인 비올레타의 집에서 파티가 열린다. 시골의 부잣집 아들인 알프레도는 첫눈에 비올레타에게 반해 구애한다. 비올레타는 처음에는 가볍게 흘려듣지만, 화려한 사교계 생활과 진실한 사랑 사이에서 조금씩 동요한다.

마침내 둘은 사교계 생활을 청산하고 교외의 집을 빌려 동거에 들어간다. 하지만 알프레도가 생활비를 구하기 위해 파리로 떠난 동안, 알프레도의 아버지 제르몽이 찾아온다. 제르몽은 "시골에서 딸이 결혼을 앞두고 있는데, 알프레도의 행실이 알려지면 혼사가 깨질까 두렵다"라며 비올레타에게 아들과 헤어져달라고 부탁한다. 결국 비올레타는 결별의 편지를 남긴 채 떠난다.

한편 알프레도는 비올레타가 배신한 것으로 오해하고 격분해서 파리로 뒤쫓아간다. 파티장에서 비올레타를 발견한 알프레도는 도박으로 딴 돈을 그녀의 얼굴에 뿌리며 모욕한다.

시간이 흘러 비올레타는 폐병으로 침대에 누워 있다. 그녀는 행복했던 지난날을 그리워하며 슬픔에 흐느낀다. 뒤늦게 찾아온 알프레도가 비올레타에게 용서를 구하며 파리를 떠나자고 말하지만 비올레타는 몇 발짝도 떼지 못한 채 쓰러진다. 결국 비올레타는 "이상해, 고통이 모두 사라졌어. 다시 살아날 것만 같아"라고 노래한 뒤 알프레도의 품에 안겨 숨을 거둔다.

파리 북부 18구의 몽마르트르 묘지에는 19세기의 프랑스 예술계가 그대로 잠들어 있다고 해도 좋을 만큼, 수많은 명사의 무덤이 있다. 소설가 에밀 졸라와 스탕달, 작곡가 베를리오즈와 시인 하이네 등 미로처럼 어지럽게 펼쳐진 명사들의 무덤들을 따라서 걷다 보면, 당대 예술가와 부호 들의 애인이자 영감을 불어넣는 뮤즈였던 한 여인의 묘지와 만난다.

아름답게 피었다
쓸쓸하게 저버린 여인

마리 뒤플레시Marie Duplessis, 1824~47. 파리 사교계의 꽃으로 화려하게 피었다가, 스물셋의 나이로 쓸쓸하게 지고 말았던 여인이다. 만인의 연인이었지만 누구의 소유도 아니었고, 사회적 관습과 규율

에 속박받았지만 거기서 끝내 자유롭고자 했던 이름이다. 밤마다 샹젤리제 거리와 파리 시내의 극장에서 귀족과 부호의 마음과 재력을 빼앗아 갔던 그녀를 흔히 사람들은 '정부femme entretenue'나 '창부courtisane'라고 불렀다.

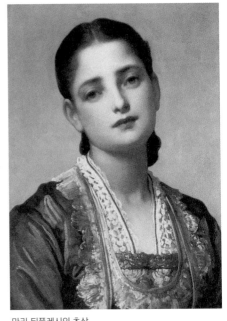

마리 뒤플레시의 초상

"그녀의 옷치장은 호리호리하고 젊은 자태와도 무척 잘 어울린다. 갸름하면서도 아름다운 얼굴과 창백한 안색으로 그녀는 묘사할 수 없는 향기와 같은 우아함을 주변에 흩뿌린다."

프랑스의 문학평론가였던 쥘 자냉의 묘사처럼, 이 여인이 발산하는 매력에는 강한 휘발성이 깃들어 있었다. 자냉은 그녀에 대해 "고개 숙인, 아름다운 얼굴과 꽃다발을 구분하기 위해서는 청년의 눈과 어린아이의 상상력이 필요할 정도"라고 격찬하기도 했다.

군중의 시선을 단숨에 사로잡았던 뒤플레시의 매력에 흠뻑 빠졌던 예술가 가운데 하나가 작곡가이자 피아니스트 리스트였다. 당대 파리 사교계의 스타였던 리스트는 그녀에 대해 "내가 처음으로 사랑했던 여인"이라고 고백했다. 훗날 뒤플레시의 죽음을 접한 뒤에

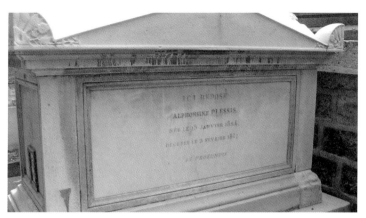

마리 뒤플레시의 묘지. 묘비명은 본명인 '알폰신 플레시'로 적혀 있다.

는 "가련한 마리 뒤플레시를 생각할 적마다, 오랜 애가哀歌가 마음 속에 떠오른다"라는 조사弔詞를 남기기도 했다.

문학으로 남은 짧은 사랑

『삼총사』와 『몬테크리스토 백작』의 작가 알렉상드르 뒤마의 아 들이자 소설가인 뒤마 피스Alexandres Dumas fils, 1824~95가 그녀와 사 랑에 빠졌던 것도, 작가가 불과 스무 살 때였다. 둘은 1년간 동거했 지만, 이듬해 뒤플레시는 페레고 백작과 결혼하기 위해 런던으로 떠났다. 하지만 백작 집안의 반대로 이 결혼 생활도 오래가지 못했 다. 파리로 돌아온 그녀는 이듬해 폐병으로 세상을 떠났다.

짧았던 사랑은 뒤마 피스에게 긴 잔영殘影을 남겼다. 작가의 추억 속에 오랫동안 살아 있던 뒤플레시는 소설 『동백꽃 여인』의 여주인공 마르그리트 고티에로 되살아난 것이었다. 뒤플레시가 세상을 떠난 뒤, 1년 만에 출간된 뒤마 피스의 자전적 소설이 『동백꽃 여인』이다('동백꽃 여인'의 한자식 표현이 '춘희椿姬'다).

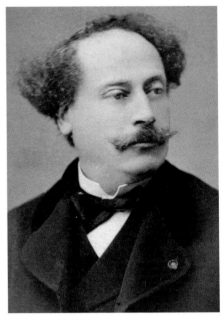

뒤마 피스의 초상 사진

이 작품에는 소설가 아버지와 재단사였던 어머니 사이에서 혼외 자식으로 태어나 사회의 냉대에 시달렸던 작가 자신의 불우한 처지가 고스란히 담겨 있었다. "이야기를 창작할 만한 나이에는 아직 이르지 못했기에, 내가 겪었던 이야기를 들려드리도록 하겠다"라는 주인공의 독백은 흡사 뒤마 피스 자신의 고백과도 같았다. 작가 자신의 후일담에 해당하는 이 작품에서 뒤마 피스는 남자 주인공 아르망 뒤발이 되었다. 훗날 작가가 묻히기를 소망했던 곳도 파리 북부 빌레 코트레의 가족 묘지가 아니라, 뒤플레시가 묻혀 있는 몽마르트르 묘지였다.

"마르그리트는 공연이나 무도회에서 매일 밤을 보냈고, 첫날 공

봉주르 오페라

연에도 빠지는 법이 없었다. 새로운 작품을 공연할 때마다 그녀의 곁에는 세 가지가 빠지는 법이 없었다. 1층의 관람석 앞에는 언제나 오페라글라스와 봉봉 상자, 그리고 동백꽃 한 다발이 놓여 있었다. 한 달의 25일은 흰 동백꽃이었고, 닷새는 붉은 동백꽃이었다. 이렇게 색깔이 바뀌는 이유에 대해선 누구도 알지 못했다. 마르그리트가 동백꽃 말고 다른 꽃을 들고 있는 모습은 볼 수가 없었다. 바르종 꽃집 아주머니는 그녀에게 '동백꽃 여인'이라는 별명을 붙였고, 결국 그녀의 별명이 됐다."

_뒤마 피스, 『동백꽃 여인』에서

작품의 제목이 '동백꽃 여인'인 것도 마르그리트가 앉았던 극장 풍경을 묘사한 이 대목 때문이다. 주인공 아르망 뒤발이 마르그리트에게 사랑에 빠졌던 공간 역시 공연장이다. 당시 여인을 데리고 공연장에 가는 것은, 교제 중인 여인에 대한 배려인 동시에 연인 관계를 공표하는 고도의 정치적 행위이기도 했다. 당시 공연장은 유혹과 구애의 시선이 부지런히 교차하는 '사교계의 정치 공간'이었던 것이다.

언뜻 화려한 사치와 환락을 모두 누리는 것 같지만, 이 여인이 가질 수 없는 한 가지가 있었다면, 바로 진정한 사랑이었다. 만인의 연인이지만 온전히 한 사람의 사랑일 수는 없는 역설로 인해 작품의 비극성도 짙어진다.

"매일 똑같은 것만 요구하고, 돈만 주면 마음대로 할 수 있다고 믿는 남자들에 질리고 말았어. 만약 우리처럼 천한 일을 시작하려는 여인들이 이런 내막을 안다면, 차라리 가정부가 되는 편이 낫다고 생각할 거야. 그렇지만 화려한 옷과 마차, 다이아몬드에 대한 허영심이 우리를 짓누르고 말지. 육신도 마음도 아름다움도 점점 닳아 없어지고, 상대를 파멸시키는 동시에 우리 자신도 망가지고 마는 거야."

_뒤마 피스, 『동백꽃 여인』에서

이 직업여성들이 도달하고자 하는 탈출구가 '사랑의 세계'라면, 그들의 발목을 단단히 붙잡은 것은 '허영의 세계'다. 소설은 사랑을 묘사할 때에는 낭만적 시선을 거두지 못하지만, 허영을 그릴 때만큼은 짙은 비극성과 뚜렷한 현실성을 갖추고 있다. 이 작품이 소설과 연극, 오페라뿐 아니라 발레와 영화까지 다양한 '파생 상품'을 낳으면서 사랑받는 것도 이 같은 매력 덕분이다.

오페라가 된 소설

『동백꽃 여인』은 청년 뒤마 피스에게 출세작이 됐다. 작가는 여세를 몰아 1852년에는 희곡으로 직접 각색하기에 이르렀다. 작품의

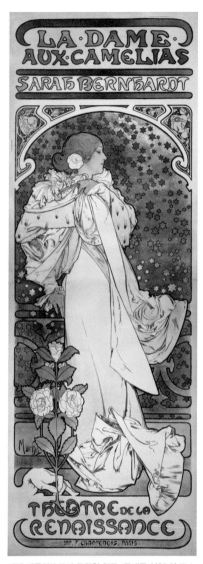

사라 베른하르트가 주연한 연극 〈동백꽃 여인〉의 포스터, 알폰스 무하, 1896년

인기가 프랑스를 넘어 유럽 전역으로 퍼져 나간 것도 이즈음이다.

당시 파리에 머물고 있던 이탈리아의 작곡가 주세페 베르디Giuseppe Verdi, 1813~1901도 "이것은 우리 시대의 이야기"라며 슬픈 연애담 속에 숨어 있는 비극적 현실성을 꿰뚫어보았다. 연극을 관람한 작곡가는 이 희곡을 바탕으로 새로운 오페라를 쓰기로 마음먹었다. 여기에는 첫 아내를 뇌염으로 잃은 뒤, 소프라노 주세피나 스트레포니와 비밀리에 교제하고 있던 작곡가 자신의 상황도 적잖이 반영되어 있었다. 1842년 작곡가의 출세작인 오페라 〈나부코〉에 스트레포니가 출연한 이후, 이들은 교제를 시작했다. 하지만 당대 이탈리아 음악계에서 이들의 염문은 곧장 스캔들로 이어졌다.

하지만 베르디는 1852년, "더는 숨길 것이 없습니다. 자유롭고 독립적인 여인과 제 집에서 함께 살고 있습니다. 누가 우리의 행동을 판단하거나 비난할 권리가 있겠습니까?"라는 편지를 장인에게 보냈다. 마침내 둘은 1859년 뒤늦은 결혼식을 올렸다.

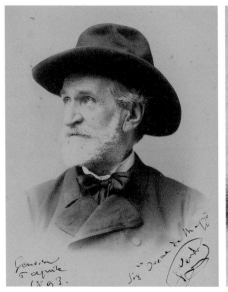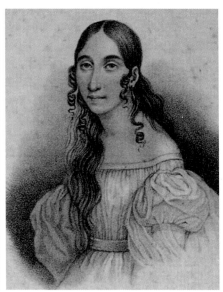

베르디의 사진과 훗날 그의 아내가 된 소프라노 주세피나 스트레포니

　뒤마 피스의 『동백꽃 여인』도 베르디의 오페라 〈라 트라비아타〉
로 다시 태어났다. 소설의 여주인공 마르그리트 고티에는 오페라에
서 비올레타 발레리라는 새로운 이름을 얻었다.

　〈라 트라비아타〉는 1853년 이탈리아 베네치아에서 초연됐다. 하
지만 38세의 뚱뚱한 소프라노를 여주인공으로 기용한 '캐스팅 실
패'로 초연 당시 오페라는 관객들에게 연민 대신 공분을 일으키며
참패로 끝났다. 하지만 작곡가는 "어젯밤 〈라 트라비아타〉는 실패
였다. 내 잘못이었을까, 성악가 때문이었을까. 시간이 답해줄 것"이
라는 자신감 넘치는 편지를 친구에게 보냈다. 오페라는 개작을 거

처, 이듬해 베네치아에서 마침내 재공연됐다. 이후 〈라 트라비아타〉는 오스트리아 빈과 영국 런던, 미국 뉴욕에서도 공연되면서 실패를 만회하며 대성공을 거뒀다.

화려한 기교로 표현되는 비극

오페라는 노래에 압축적인 이야기를 담아서 무대에서 전달해야 한다. 마찬가지로 비올레타도 환락에 젖어서 살다가 순수한 사랑에 감동받지만, 투병 끝에 세상을 떠나고 마는 비극적 운명을 한 무대에서 모두 보여줘야 한다. 비올레타를 부르는 소프라노 역시 화려한 콜로라투라coloratura와 서정적인 리릭lyric의 음색까지 소화해야 하기에 결코 쉽지 않은 배역으로 꼽힌다.

비올레타의 복합적인 성격이 응축된 장면이 1막이다. 「축배의 노래」에서 순간적 향락이 주는 즐거움을 찬양하던 비올레타는 남자 주인공 알프레도의 순수한 고백에 마음이 흔들리면서 아리아 「아, 그이었던가Ah, fors'e lui」를 부른다. 하지만 돌이킬 수 없는 자신의 운명에 다시 절망하면서, 비올레타의 노래는 「언제나 자유롭게Sempre libera」로 바뀐다. 새롭게 찾아온 사랑에 가슴 설레지만, 정작 자신의 발목을 붙잡고 있는 냉엄한 현실에 비극을 예감하는 것이다.

"크나큰 사랑의 파도가 밀려왔네. 하지만 이상하고도 신비한 건,
내 마음에 고통과 기쁨이 함께 자리잡고 있다는 것."

_아리아 「아, 그이였던가」, 베르디의 〈라 트라비아타〉에서

"그건 미친 일이야! 허무한 망상일 뿐. 파리라고 불리는 사막에서
이 가련하고 외로운 여인에게는. 무얼 바라겠는가, 무얼 해야 하
는가. 차라리 쾌락의 소용돌이에 몸을 던져서 죽고 말리라. 언제
나 자유롭게 꽃에서 꽃으로 펄럭이고 스치며. 새로운 날이 뜨고
질 때마다, 새로운 쾌락을 찾아 떠나리."

_아리아 「언제나 자유롭게」, 베르디의 〈라 트라비아타〉에서

어려운 고음과 고난도의 기교가 쉼 없이 펼쳐지는데다, 주인공의
복잡한 처지와 고뇌까지 담아내야 하기에 1막의 이 장면은 언제나
소프라노의 역량을 가늠할 수 있는 잣대가 되어왔다. 1950년대의
마리아 칼라스, 1990년대의 안젤라 게오르규와 2000년대의 안나
네트렙코가 모두 이 오페라를 통해 당대 최고의 소프라노로 발판
을 다진 것도 이 때문이다.

뒤마 피스는 1874년 프랑스의 한림원이라 할 아카데미 프랑세즈
의 회원으로 선출됐다. 1894년에는 레지옹 도뇌르 훈장을 수상하
면서 톡톡히 보상을 받았다. 베르디의 오페라 역시 초연의 실패를
딛고 〈리골레토〉와 〈일 트로바토레〉와 더불어 작곡가 중기의 대표

봉주르 오페라

〈라 트라비아타〉에서 열연 중인 안젤라 게오르규, 1994년

작으로 꼽히면서 오페라극장의 단골 레퍼토리로 자리 잡았다.

하지만 뒤마 피스와 베르디의 작품에 등장했던 그녀들은 지금도 여전히 현실의 차가운 밤거리를 걷고 있다. 불야성을 이루고 있는 밤거리의 네온사인을 볼 적마다, 문득 이 시대의 뒤플레시와 마르그리트 고티에, 비올레타를 떠올린다. 그들은 밤마다 거짓 웃음을 팔겠지만, 한편으로는 진정한 사랑을 갈구하면서 눈물 흘리고 있을지도 모른다. 베르디의 오페라 전주곡에 흐르던 구슬픈 단조 선율처럼, 한없이 깨어지기 쉽고 연약해서 덧없는 사랑 때문에.

CD · 도이치그라모폰
지휘 카를로스 클라이버
연주 바이에른 오페라극장 오케스
트라와 합창단
소프라노 일리에나 코트루바스
테너 플라시도 도밍고
바리톤 셰릴 밀른스

소설가 뒤마 부자父子와 마찬가지로, 지휘자 에리히 클라이버Erich Kleiber, 1890~1956와 카를로스Carlos Kleiber, 1930~2004 부자에게도 묘한 애증과 길항 관계가 숨어 있다. 아버지 에리히는 베를린 슈타츠오퍼의 음악 감독을 역임한 당대의 지휘자였지만, 아들이 같은 길을 걷기를 원하지는 않았다. 스위스 취리히에서 화학을 전공했던 아들 카를로스는 22세에 독일 뮌헨의 극장 반주를 맡으며 음악으로 돌아왔다. 지휘봉을 잡은 아들은 베토벤과 리하르트 슈트라우스 등 아버지의 레퍼토리를 집중 공략했다.

이 음반에서 카를로스 클라이버는 과도한 낭만주의에 탐닉하는 대신, 현악의 세공에 꼼꼼하게 공을 들이고, 강약과 빠르기를 대담하게 변화시키면서 풍성한 질감과 생동감을 빚어낸다. 2004년 타계 이후에도 그가 지휘했던 〈라 트라비아타〉 실황 음반이 뒤늦게 쏟아져서 클라이버의 인기를 실감케 한다. 생전에 카를로스 클라이버는 때때로 부친의 위업과 맞서야 했지만, 사후에는 오로지 카를로스 클라이버 자신과만 경쟁한다.

2005년 잘츠부르크 축제 실황을 담은 영상으로 이 공연을 통해서 안나 네트렙코Anna Netrebko, 1971~와 롤란도 비야손Rolando Villazon, 1972~은 '꿈의 오페라 커플'로 불리면서 21세기의 새로운 스타로 부상했다. 공연 당시 암표 시장에서는 티켓 가격이 치솟는 바람에, 백지 수표나 카리브해 유람선 여행권을 내거는 경우도 있었다고 한다. 네트렙코의 결혼과 출산, 비야손의 성대 수술로 이들의 호흡은 그리 오래가지 못했지만, 이 무대에서 보여준 앙상블만큼은 눈부시기 그지없다.

이 실황에서 또 한 명의 주인공은 연출가 빌리 데커다. 그는 별다른 전환 없이 하나의 무대로 굵게 승부하는 스타일을 살려서 1막부터 반원형半圓形 무대와 붉은 의상으로 여주인공을 강조한다. 무대에 줄곧 등장하는 원형 시계는 인간의 젊음과 사랑이 모두 유한할 수밖에 없으며, 그렇기에 모든 사랑 이야기는 비극임을 강하게 상기시킨다.

DVD·도이치그라모폰
지휘 카를로 리치
연주 빈 필하모닉
연출 빌리 데커
소프라노 안나 네트렙코
테너 롤란도 비야손
바리톤 토머스 햄슨

66

내 딸, 하늘이 내게 허락한 단 하나의 행복이여. (…)
다른 사람들이 신을 믿을 때, 나는 너만을 믿을 뿐이란다.

99

Victor Hugo
Giuseppe Verdi

#2

아버지의 웃음에는
눈물이 어려 있다

빅토르 위고의 희곡 『환락의 왕』

+

베르디의 오페라 〈리골레토〉

오페라 속으로

리골레토 Rigoletto

만토바 궁정의 어릿광대인 리골레토는 꼽추인데다 다리도 불편하다. 그에게는 남몰래 애지중지 키우는 외동딸 질다가 있다. 질다는 교회에 가는 일 외에는 바깥출입이 금지되어 있다. 하지만 호색한인 만토바 공작은 교회에서 질다를 본 뒤 그녀에게 흥미를 느낀다. 만토바 공작은 리골레토가 외출한 사이 가난한 학생으로 변장하고 몰래 집에 들어와 질다에게 사랑을 고백한다. 청년에게 마음을 빼앗긴 질다는 설레는 마음을 감추지 못한다.

그날 밤 만토바 공작의 가신家臣들이 리골레토의 집에 숨어 들어와 질다를 유괴한다. 공작의 궁정에서 납치된 딸과 다음 날 재회한 리골레토는 공작에게 저주를 퍼부으며 복수를 다짐한다. 그는 살인 청부업자에게 만토바 공작을 살해해 달라고 의뢰하지만, 이 말을 엿들은 질다는 남장을 한 채 공작 대신에 칼을 맞는다. 죽어가는 질다를 뒤늦게 발견한 리골레토는 딸을 끌어안고 "아, 그 저주"라고 외치며 쓰러진다.

역사에 가정이란 존재하지 않지만, 16세기 프랑스의 국왕 프랑수아 1세1494~1547가 아니었다면 「모나리자」는 지금쯤 파리의 루브르 박물관이 아니라 이탈리아 피렌체에 있었을지도 모른다.

이탈리아 피렌체에서 「모나리자」를 그리고 있던 레오나르도 다 빈

〈리골레토〉에서 열연 중인 파바로티, 1979년

치가 프랑스에서 말년을 보내기로 결심한 건, 1516년 프랑수아 1세의 초청을 받고서였다. "여기서 자네는 자유롭게 구상하고 사색하며 작업할 수 있을 것이네"라는 왕의 정중한 초대에 다 빈치는 프랑스행을 마음먹었다. 이때 「모나리자」도 함께 가지고 온 것으로 추정된다.

프랑수아 1세는 다 빈치를 궁정화가 겸 건축가로 임명했고, 개인적으로는 '아버지'라고 부르며 따랐다고 한다. 다 빈치는 앙부아즈성 인근의 저택인 르클로뤼세에서 생애

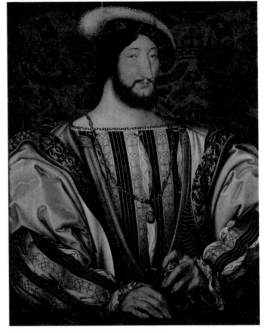

장 클루에, 「프랑수아 1세의 초상」, 1535년경

마지막 3년을 보냈다(현재 이 저택은 다 빈치의 박물관으로 꾸며져 있다).

1519년 다 빈치가 사망하자 프랑수아 1세는 당시 금화 4,000냥을 지급하고 「모나리자」를 구입했다. 현재 루브르박물관으로 「모나리자」를 옮겨온 건 프랑스혁명 직후였다.

「모나리자」의 가치를 누구보다 일찍 알아보았던 프랑수아 1세는 프랑스의 대표적 르네상스형 군주로 꼽힌다. 그리 빼어난 수준은 아니었다고 해도 국왕 자신이 시인이었으며, 1530년에는 왕립 독서

봉주르 오페라

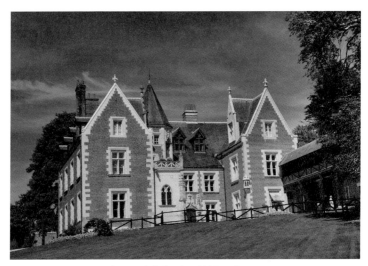

말년에 다 빈치가 머물던 저택 르클로뤼세, 앙부아즈성 인근

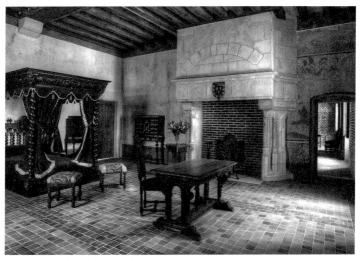

르클로뤼세에서 다 빈치가 머물던 방

회를 창설했다. 이 독서회는 오늘날 고등 교육 기관인 '콜레주 드 프랑스'의 모태가 됐다. 1539년 빌레르 코트레 칙령을 반포해 라틴어 대신 프랑스어를 행정 문서의 공식 언어로 채택한 것도 프랑수아 1세였다. 현재 루브르박물관에서 르네상스 시기의 걸작들을 볼 수 있는 건, 그의 예술적 안목 덕분이기도 하다.

프랑수아 1세는 '환락의 왕'?

이처럼 프랑수아 1세는 '프랑스 르네상스의 아버지'로 불리지만, 프랑스 문학사에서는 거꾸로 문제적 탕아蕩兒로 남아 있다. 이는 19세기의 문호 빅토르 위고Victor Hugo, 1802~85 때문이다.

이전에도 프랑수아 1세를 인간적 결점을 지닌 인물로 묘사하는 희곡이나 회고록은 적지 않았다. 하지만 위고는 한걸음 더 나아가 1832년 희곡 『환락의 왕Le Roi S'amuse』에서 프랑수아 1세를 신이나 죽음마저 두려워하지 않는 악한으로 묘사했다. 실제 프랑수아 1세가 방탕하기는 해도 마구잡이로 능욕을 일삼은 적은 없었고, 빼어난 시인은 아니었지만 예술의 보호자를 자처했다는

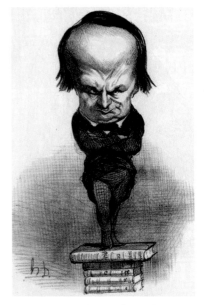

빅토르 위고의 캐리커처, 도미에, 1849년

점을 상기하면 다분히 섭섭한 평가였다.

『환락의 왕』에서 위고는 왕의 궁정을 어떠한 욕망과 감정도 제어되지 않는 '환락의 수라도修羅道'로 묘사했다. 궁정은 신하를 징벌하고 왕은 그의 여인을 취하며, 신하의 석방을 대가로 흥정을 벌이는 곳이다. 당초 작가가 구상한 제목은 '환락의 왕'이 아니라 심지어 '권태의 왕Le Roi S'ennuie'이었다. 왕에게 가장 두려운 건 욕망이 아니라 욕망을 더 이상 채울 수 없는 권태인 것이다. 이 작품에서 왕의 환희와 신하의 탄식은 대비를 이루고 있다.

위고의 희곡 『환락의 왕』 표지

"모든 것이 가능하고, 모든 것을 원하며, 모든 것을 가지련다! 세상에 태어난 것이 얼마나 즐거우며, 산다는 것이 얼마나 행복한가!"

_ 프랑수아 1세의 대사, 『환락의 왕』에서

"왕은 누군가의 집에서든 모든 즐거움을 앗아간다. 유혹당할 수 있는 누이와 아내, 딸이 있는 자는 누구든 조심하라. 권력자는 오로지 해칠 생각밖에 하지 않는다."

_ 신하의 대사, 『환락의 왕』에서

곱사등이 간신배의 비극

이 희곡에서 왕에게 여인을 소개하는 채
홍사이자 여흥을 돋우는 광대, 왕이 저지
른 사건의 뒤처리를 도맡은 해결사이면서
동시에 '입속의 혀'처럼 구는 간신배가 곱
사등이 광대 트리불레Triboulet, 1479~1536다.
그는 루이 12세와 프랑수아 1세의 궁정 광
대로 실존 인물이었다. 작품에서는 왕명을
거역하기 힘든 궁정의 분위기에도 아랑곳
하지 않고 자유롭게 발언할 수 있는 유일한
인물로 그려진다.

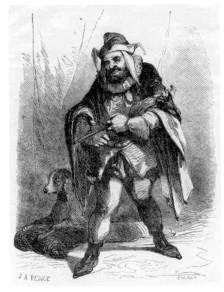

트리불레의 모습을 그린 삽화

왕에게 딸을 빼앗기고 치욕과 고통을 호소하는 다른 신하 앞에
서도 트리불레는 "언젠가 건장한 손주를 보게 되어서 네 수염을 잡
아당기고 무릎에 기어오르게 될 터인데 무슨 고민이냐"라고 면박
을 준다. 그의 혀에는 분명 독이 묻어 있다.

하지만 동이 트고 파티가 끝날 즈음, 유쾌했던 지옥도는 비극으
로 변한다. 곱사등이 광대도 왕정에서 물러나 보금자리로 돌아오는
순간에는 무거운 가면을 벗고 평범한 아버지가 되는 것이다. 험한
세상에서 끝끝내 보호하고 싶은 딸이 그에게도 있다.

"내 딸, 하늘이 내게 허락한 단 하나의 행복이여. 남들은 부모 형제와 친구, 남편과 아내, 신하와 수행원, 조상과 여러 아이들이 있지만, 내게는 오로지 너뿐이구나! 너는 내 유일한 보물이고 행복이란다! 다른 사람들이 신을 믿을 때, 나는 너만을 믿을 뿐이란다."

_빅토르 위고, 『환락의 왕』에서

비운의 작품이 된 사연

『레미제라블』이나 『노트르담의 꼽추』와 비교하면, 『환락의 왕』은 위고의 방대한 작품 중에서도 제대로 평가를 받지 못한 비운의 작품에 속한다. 1832년 11월 22일 초연 직후 이 희곡은 사후事後 검열로 인해 상연 금지 처분을 받았다.

훗날 위고는 아내 아델을 통해 정치적으로 미묘했던 당시 상황을 기록으로 남겼다. 1830년 7월 혁명으로 왕위에 오른 루이 필리프Louis Philippe, 1773~1850는 다르구 백작을 상공부 장관의 비서로 임명했다. 다르구 백작의 비서가 〈카르멘〉의 작가 프로스페르 메리메였다.

메리메는 한 살 연상의 위고에게 작품 원고를 제출해달라고 요청했지만, 위고는 변형된 형태의 검열로 여기고 여기에 응하지 않았다. 당시 위고는 "검열이 존재하지 않을 때만이 작가 스스로 자신을 정직하고 양심적이며 혹독하게 검열하게 된다"라고 썼다.

하지만 정부의 요구가 거듭되자 위고는
결국 다르구 백작과의 만남에 응했다. 당시
백작과 위고의 대화는 지금 읽어도 흡사 고
승의 선문답처럼 흥미롭다.

"위고씨, 저는 원칙주의자는 아닙니다만
존중해야 할 것들도 있는 것입니다. 당신
의 작품에는 왕에 대한 암시가 있다고 합
니다."

_다르구 백작

프란츠 빈터할터, 「루이 필리프의 초상」, 1839년

"뭐라고요? 루이 필리프에 대해서라고
요? 프랑수아 1세에 대한 작품이 어떻게
루이 필리프에 대한 것으로 읽힐 수 있죠? 더구나 저는 암시를 남
발하는 자들을 언제나 경멸해왔어요. 내 작품에는 결코 있을 수
없는 일이오."

_위고

초연 사흘 전에는 루이 필리프에 대한 테러 기도가 일어나는 불
운마저 겹쳤다. 작품 초연 당일, 극장 객석에서는 「라 마르세예즈」
가 울려 퍼지는 등 불온한 기운으로 가득했다.

　　　　　　　　　　　봉주르 오페라

코메디 프랑세즈에서 공연된 「환락의 왕」 공연 포스터, 1882년

환락에 빠진 왕이 젊은 처자를 능욕하거나, 광대가 왕의 살해 음모를 꾸미는 희곡의 줄거리는 자칫 왕의 시해를 선동하는 것으로 오인될 우려가 다분했다. 위고의 희곡을 전공한 연극학자이자 기호학자인 안느 위베르스펠드는 이 작품에 대해 "당대의 도덕과 문학적 관례, 역사적 관습이라는 세 가지 층위에서 모두 도발로 받아들여졌다"라고 분석했다.

불운은 한번으로 그치지 않았다. 〈환락의 왕〉은 수차례 상연 금지 끝에 초연 반세기 이후인 1882년에야 재공연 됐다. 하지만 당시에도 냉담한 혹평이 쏟아지는 바람에 프랑스의 국립극장인 코메디 프랑세즈의 상연 목록에서 빠지고 말았다. 그 뒤 이 작품은 80년간 파리의 극장가에서 사라지면서 그 진가를 제대로 재평가할 기회조차 사라졌다.

잊힌 작품에서 불멸의 걸작으로

잊힌 작품으로 남아 있던 위고의 불운한 희곡을 불멸의 걸작으로

되살린 공신이 작곡가 베르디다. 그는 대본 작가 프란체스코 마리아 피아베에게 "『환락의 왕』은 우리 시대의 가장 위대한 이야기이자 아름다운 희곡"이라며 "왕의 광대인 트리불레는 셰익스피어에 비견할 만한 인물상"이라는 편지를 보냈다. 베르디와 피아베는 1844년 위고의 원작을 바탕으로 한 오페라 〈에르나니〉 상연 때부터 작곡가와 대본 작가로 호흡을 맞췄던 사이였다.

"이런 주제라면 결코 실패할 리 없다"라면서 확신에 찼던 베르디는 40여일 만에 작곡을 마쳤다. 하지만 이번에도 검열이 문제

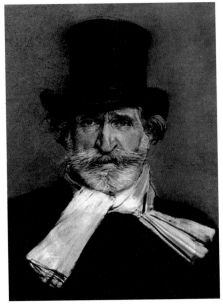

조반니 볼디니, 「베르디의 초상」, 1886년

였다. 당시 이탈리아 북부를 지배하고 있던 오스트리아 당국이 작품의 개작을 요구한 것이었다.

결국 원작의 배경인 파리는 이탈리아 북부의 만토바로 옮겼다. 프랑수아 1세는 만토바의 공작, 트리불레는 프랑스어의 '익살꾼 Rigolo'에서 유래한 리골레토로 각각 바뀌는 우여곡절 끝에 오페라는 1851년 3월, 베네치아의 라 페니체 극장에서 초연됐다. 당시 작곡가 베르디는 "온몸을 던져서라도 공연 허가를 받을 수 있도록 유력 인사를 찾아달라"라는 편지를 대본 작가에게 보낼 정도로 초조한 심경을 드러냈다.

봉주르 오페라

빅토르 위고의 연극과
베르디의 오페라 사이

베르디의 오페라 〈리골레토〉는 이윽고 1861년 프랑스 파리에도 상륙했다. 당초 위고는 "내 희곡을 서툴게 흉내 내는 이탈리아 오페라에 진력이 난다"라면서 강한 거부감을 드러냈다. 하지만 정작 오페라의 3막 4중창을 본 뒤에는 "가능하다면 나도 희곡에서 등장인물 네 명이 동시에 말하게 하고 싶다. 관객들이 등장인물들의 대사와 감정을 알아들을 수만 있다면 똑같은 효과를 거둘 수 있을 텐데"라며 감탄을 금치 못했다. 연극에서는 등장인물들이 동시에 말하면 소음으로 전락하지만, 반대로 오페라에서는 매혹적인 화음을 빚어낸다는 점을 꿰뚫어본 것이었다.

연극과 오페라의 차이는 이뿐만이 아니었다. 왕과 광대의 대비를 통해 블랙코미디의 성격을 강조했던 원작과 달리, 오페라 〈리골레토〉는 광대의 고뇌에 초점을 맞추면서 신하의 의무와 부정父情 사이에 짙은 대비를 강조했다. 이전까지 악당이나 하인 같은 평면적 역할에 머물렀던 바리톤에 애끊는 부성애父性愛와 비극적 주인공의 면모를 부여해 복합적 성격과 입체감을 살려낸 '베르디 바리톤'이 탄생한 순간이었다.

"신하들, 이 천벌을 받을 놈들, 얼마나 받고 내 보물을 팔아먹었

나. 네놈들은 돈밖에 모르겠지만 내 딸은 어디에도 비할 수 없는 보물. 돌려다오, 그렇지 않으면 이 손에 너희들의 피를 묻히겠다. 딸의 명예를 지키려는 자에게 세상에 두려울 것은 없다."

_아리아 「신하들, 이 천벌을 받을 놈들」, 베르디의 〈리골레토〉에서

이렇듯 리골레토는 복수를 다짐하지만, 정작 딸의 정절과 목숨마저 빼앗는 왕의 만행에 나약하게 무방비 상태로 노출되고 만다. "왕을 위해 다른 여인들을 납치했지만 정작 자신의 딸을 빼앗기고, 왕을 암살하고자 하지만 딸을 죽음에 빠뜨리고 만다"라는 위고의 해설처럼, 리골레토는 '이중의 역설'에서 헤어나지 못하는 것이다. 원작의 마지막 대사도 "내가 내 아이를 죽였구나"라는 처절한 통곡이다.

하지만 왕은 리골레토의 딸이 죽었다는 사실조차 모른 채 여전히 아리아 「여자의 마음」을 즐겁게 흥얼거린다. 이처럼 죄 지은 자는 회개하기는커녕 잘못조차 깨닫지 못하고, 가벼운 희극으로 출발했던 이야기는 처절한 비극으로 끝나고 만다.

리골레토, 아버지의 초상

이 광대의 비극에는 부조리와 고된 노동, 불안한 미래에도 지친

봉주르 오페라

육신을 누일 곳마저 쉬이 찾지 못하는 아버지의 형상이 어려 있다. 가정을 위해서라면 울음을 기꺼이 삼키고 거짓 웃음을 지어 보이는 아버지의 마음이야말로 이 작품에 보편성을 부여하는 동력이다. 그러기에 〈리골레토〉는 우리들의 아버지에 대한 이야기이며, 작품의 현실성과 비극성은 여전히 현재진행형이기도 하다.

CD·데카
지휘 리처드 보닝
연주 런던 심포니 오케스트라
소프라노 존 서덜랜드
테너 루치아노 파바로티
바리톤 셰릴 밀른스

별다른 힘을 들이지 않고도 호쾌한 고음을 그대로 쏘아 올렸던 테너 루치아노 파바로티에게 이 오페라의 만토바 공작처럼 잘 어울리는 역도 없었다. 만토바 공작이 여주인공 질다에게 접근하기 위해 위장한 '가난한 학생'에는 다소 어울리지 않는 체구였지만 말이다.

1963년 빈 오페라극장에 데뷔하며 세계무대에 이름을 알렸던 파바로티가 초창기부터 즐겨 맡았던 역이 〈라 보엠〉의 로돌포와 〈리골레토〉의 만토바 공작이었다. 파바로티는 지휘자 리처드 보닝(1971년)과 리카르도 샤이(1989년), 제임스 레바인(1993년) 등과 함께한 전곡 음반만 세 차례 남겼다. 이 밖에 공연 영상도 적지 않다.

파바로티의 첫 리골레토 전곡 음반으로 지휘자의 아내인 소프라노 존 서덜랜드 Joan Sutherland, 1926~2010 와 당대 최고의 '베르디 바리톤'으로 꼽혔던 셰릴 밀른스 Sherrill Milnes, 1935~ 까지 '삼각 성악 앙상블'이 눈부시다. 마지막 3막에서 폭풍우처럼 몰아치는 오케스트라도 짜릿함을 선사한다. 어쩌면 모든 후배 테너에게 파바로티는 만토바 공작의 이상적인 전범이자 언젠가는 반드시 넘어야 하는 산이었을 것이다.

Video

연출가 데이비드 맥비카는 과도한 폭력성이나 노출로 논란을 몰고 다니는 연출가이지만, 이 작품에서 그의 전략은 최적의 효과를 빚어낸다. 〈리골레토〉의 1막 궁정에서 벌어지는 연회 장면부터 성기 노출과 혼음을 연상시키는 장면 설정으로 선정성을 한껏 끌어올린 것이다.

맥비카는 주인공 테너를 미워할 수 없는 악당으로 묘사하는 오페라의 연출 관행에서 과감하게 탈피해 '성인 버전의 리골레토'를 선보였다. 이를 통해 연출가는 원작자 위고가 마음속에 그렸을 법한 욕망의 수라도를 무대에 생생하게 구현했다.

세계 오페라극장에서 이 역만 150회 가까이 도맡으며 '파바로티 이후 최고의 만토바 공작'으로 손꼽혔던 테너 알바레즈Marcelo Álvarez, 1962~ 는 이 영상에서 특유의 미성으로 도무지 거부할 수 없는 매력을 발산한다.

BBC OPUS ARTE
Rigoletto Giuseppe Verdi
ROYAL OPERA HOUSE

DVD · 오푸스 아르테
지휘 에드워드 다운스
연주 로열 오페라하우스 오케스트라와 합창단
연출 데이비드 맥비카
소프라노 크리스티네 셰퍼
테너 마르첼로 알바레즈
바리톤 파올로 가바넬리

66

당신이 귀족이라는 이유로 대단한 인물이라도 되는 줄 아시나 보지요!

(…) 당신이 했던 수고라고는 고작 태어나는 것뿐이었어요.

출생이 아니었다면 그저 평범한 사람이었을 뿐.

99

Pierre Beaumarchais
Wolfgang Amadeus Mozart

3

예술이 혁명을
예고하는 순간

피에르 보마르셰의 희곡 『피가로의 결혼』

+

모차르트의 오페라 〈피가로의 결혼〉

오페라 속으로

피가로의 결혼 Le nozze di Figaro

알마비바 백작의 하인 피가로는 백작 부인의 시녀 수잔나와 결혼을 앞두고 신방에 가구를 들이기 위해 치수를 재며 즐거워한다. 하지만 음흉한 백작은 '초야권(결혼한 처녀의 첫날밤을 영주가 먼저 치르는 권리)'을 내세우며 수잔나를 호시탐탐 넘보고 있다.

수잔나가 이 사실을 피가로에게 귀띔해주자 격분한 피가로는 백작 부인, 수잔나와 함께 계략을 짜낸다. 수잔나가 알마비바 백작에게 "오늘 밤 정원 소나무 아래에서 만나자"라는 편지를 건네서 백작을 꾀어낸 뒤, 밀회 현장을 덮쳐서 공개적으로 망신을 주자는 계획이다. 한편 백작 부인은 남편의 변심에 탄식하는 아리아를 부른다.

한밤이 되자 정원에 나온 알마비바 백작은 부인이 수잔나로 변장한 것도 모른 채, 손가락에 반지를 끼워주며 수작을 걸기 시작한다. 백작 부인이 정체를 드러내고 반지를 보여주자, 백작은 소스라치게 놀라며 잘못을 빈다. 결국 백작 부인은 남편을 용서하고 모든 출연자가 화해의 합창을 부르는 가운데 막이 내린다.

예술이 미래를 예견할 수 있을까. 언뜻 불가능하게만 보이는 일이 지극히 예외적인 순간에는 일어난다. 이를테면 1789년 프랑스혁명이 발발하기 5년 전에 연극으로 초연된 피에르 보마르셰Pierre Beaumarchais, 1732~99의 희곡 『피가로의 결혼』이 그랬다. 여성과 하인 등 사회적 약자들이 연합해서 남성 귀족을 혼내주고, 귀족 사회의 위선과 부조리에 통렬한 야유를 보낸다는 내용만으로도 이 작품은 불온해 보이기에 충분했다.

백작을 기득권 세력으로 놓고 보면, 계층적으로는 하인 피가로가, 성별로는 백작 부인이 약자다. 하녀 수잔나는 성별과 계층 모두에서 약자가 된다. 작가 보마르셰는 "스페인의 영주는 젊은 여인을 유혹하려고 하지만, 계층이나 부유함이라는 면에서 모두 전지전능한 절대 군주의 계획을 좌절시키기 위해 영주의 부인과 하인, 하녀가 손을 잡는다"라면서 창작 의도를 숨기지 않았다.

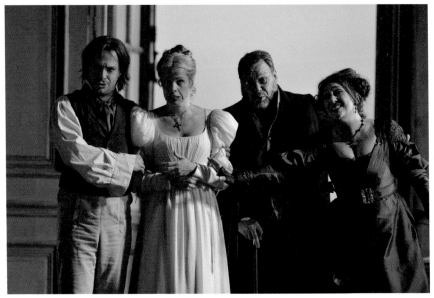

영국 로열 오페라하우스에서 공연된 〈피가로의 결혼〉, 2014년

봉건적 질서에 대한 도전

오늘날 TV의 '짝짓기 프로그램'처럼 희곡의 외양은 복잡한 '사랑의 화살표'로 이루어져 있다. 시동 케루비노는 백작 부인을 연모하고, 백작 부인은 여전히 백작을 그리워하지만, 변심한 백작은 하녀 수잔나를 넘보고, 수잔나는 하인 피가로와 무사히 결혼하고 싶어하는 식이다. 하지만 이런 외양은 현실의 풍자라는 쓰디쓴 약을 감추기 위한 당의정에 가까웠다.

봉주르 오페라

전작인 〈세비야의 이발사〉에서 알마비바 백작은 피가로의 도움으로 로지나와 결혼하는 데 성공했다. 하지만 속편에 해당하는 이 작품에서 거꾸로 백작은 피가로의 약혼자인 수잔나에게 눈독을 들인다. 백작 부인이 된 로지나는 남편의 변심에 속수무책 슬퍼할 뿐이다.

배은망덕한 건 하인이 아니라 주인이다. 작품의 출발선부터 귀족은 이미 도덕적 권위를 잃었다. 따라서 이 희곡은 급진적이면서도 불온한 블랙코미디가 된다. "사회적 불합리함에서 출발할 때만 위대한 비장미나 심오한 도덕성, 진정한 희극성에 다다를 수 있다고 나는 생각해왔으며, 지금도 그렇게 생각한다"라는 저자의 말처럼, 이 작품의 유쾌한 웃음은 권력 관계가 뒤집히는 전복적 상상력에서 나온다. "작가는 등장인물의 보호자가 아니라, 그들의 악행을 그대로 묘사하는 화가"라는 보마르셰의 관점은 철저하게 현실적이면서 참여적인 것이었다.

봉건적 질서를 과녁으로 삼았던 작가 보마르셰가 이 과녁을 맞히기 위해 꺼내든 화살이 '초야권初夜權'이다. 초야권이란 말 그대로 영지의 처녀들이 결혼하기 전, 귀족이 첫날밤을 치르는 권리를 행사한다는 의미다. 인신人身의 봉건적 예속을 상징하는 용어지만, 지금도 직장 상사의 성적 희롱을 뜻하는 말로 종종 사용된다. 희곡 5막에서 피가로는 장문의 독백을 통해 주인 알마비바 백작에게 사실상 선전포고를 한다.

"안 되지요, 주인님, 당신은 그녀를 가질 수 없어요. 당신이 귀족이라는 이유로 대단한 인물이라도 되는 줄 아시나 보지요! 귀족이나 부유함, 직위나 직책은 모두 사람을 오만하게 만들지요! 하지만 이걸 위해 당신은 무엇을 했나요. 당신이 했던 수고라고는 고작 태어나는 것뿐이었어요. 출생이 아니었다면 그저 평범한 사람이었을 뿐."

_보마르셰, 『피가로의 결혼』에서

알마비바와 수잔나가 함께 있는 3막의 장면을 묘사한 삽화, 요한 람베르크, 19세기 초

이 구절은 봉건적 질서에 대한 정면 도전과도 같았다. 이처럼 보마르셰가 당대의 신분 사회에 대해 비판적 시선을 유지할 수 있었던 건 작가이자 시계공, 발명가이자 음악가, 외교관이자 비밀 정보원, 무기 거래상이자 혁명가로도 활동했던 삶의 복잡한 이력 덕분이다.

희곡 작가 보마르셰의 인생 역정

보마르셰는 1732년 시계공 집안에서 피에르 오귀스탱 카롱이라는 이름으로 태어났다. 당대 서민 집안처럼 그 역시 2년 만에 정규

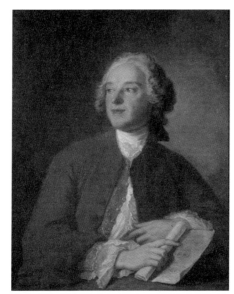

희곡 『피가로의 결혼』의 작가, 보마르셰의 초상과 동상

교육을 마치고 아버지의 시계 공방에서 일했다. 어릴 적 곧바로 생계에 뛰어든 경험은 『피가로의 결혼』 속 천방지축 말썽꾸러기 케루비노의 모습에도 고스란히 반영됐다.

보마르셰는 21세에 시계추의 제어 장치를 발명해 왕실에 제출할 만큼 재능도 빼어났다. 그는 이 발명으로 국왕 루이 15세 부부를 알현할 기회를 얻었고, 시계를 궁정에 납품하는 등 신분 상승을 이루었다.

재능 있고 야심만만했던 이 청년에게 출세의 발판이 됐던 건 결혼이었다. 1755년 보마르셰는 왕실의 검사관 겸 서기였던 프랑케를

처음 만났고, 당시 투병 중이던 그에게서 왕실 직책을 매입했다. 이듬해 프랑케가 타계하자 보마르셰는 프랑케의 부인이었던 마리 크리스틴 오베르탱과 결혼했다. 이때부터 작가는 아내의 출신 지역인 '마르셰 숲le Bois Marchais'을 따서 스스로를 보마르셰Beaumarchais로 부르기 시작했다. 아내는 다음 해 세상을 떠났고, 1768년 보마르셰는 또 다른 미망인 준비에브와 재혼했다. 하지만 준비에브마저 3년 뒤에 세상을 떠나자 보마르셰가 두 아내를 독살했다는 소문이 잦아들지 않았다.

왕실에 입성한 보마르셰는 루이 15세의 네 딸에게 하프를 가르치는 음악 교사가 됐다. 서른 살이 되기 직전에는 왕실 고문 겸 비서 직위를 매입했다. 이때부터 그는 보마르셰라는 성을 정식으로 사용했다.

보마르셰가 작가로 재능을 드러낸 건, 35세 때인 1767년 첫 작품 『외제니』를 발표하면서였다. 1770년에는 두 번째 희곡 『두 친구』를 상연했지만, 흥행 참패를 겪었다. 하지만 1775년 그의 '피가로 3부작' 가운데 첫 작품에 해당하는 『세비야의 이발사』가 국립극장인 코메디 프랑세즈에서 상연되면서 작가로서 실력을 인정받았다. 『피가로의 결혼』이 두 번째, 『죄 지은 어머니』가 세 번째 작품이다.

이 남자의 야망은 비단 문단에만 그치지 않았다. 1774년에는 왕실의 밀명을 받고 루이 16세에 대한 비방문을 거둬들이기 위해 런던과 빈, 플랑드르 지역을 누비고 다녔다. 영국에 맞서 독립전쟁을

벌인 미국 식민지를 지원하기 위한 비밀 외교에도 뛰어들었다. 이 과정에서 보마르셰는 빈에서 스파이라는 오해를 받고 감옥에 갇히기도 했다. 당시 경험은 『피가로의 결혼』에서 백작의 심부름꾼이자 책략가, 외교관 역할을 맡은 피가로에 투영됐다.

1781년 『피가로의 결혼』은 코메디 프랑세즈의 상연 목록에 포함됐다. 하지만 작품 초연에 앞서 베르사유 궁전에서 열린 희곡 낭독회에 참석한 국왕 루이 16세는 작품에 대해 "저속한 취향"이라고 비판했다. 특히 귀족 사회에 대한 불만과 힐난이 담긴 피가로의 후반부 독백에 대해 국왕은 "혐오스럽다"라고 표현했다.

검열을 피할 수 없었던 작품의 운명

이때부터 작품의 상연 여부를 두고 여섯 차례나 검열이 진행되면서 첨예한 논쟁이 벌어졌다. 작가는 희곡 낭독회를 개최하면서 작품을 알리려 애썼고 1783년 므뉘 플레지르 극장에서 공연이 잡혔지만, 마지막 순간에 왕명으로 좌절되고 말았다.

보마르셰는 일평생 신분 상승에 대한 욕망을 감춘 적이 없었다. 하지만 다른 한편으로는 기존 질서에 대한 냉소나 풍자 역시 멈추지 않았다. 1785년 3월 법정 다툼에 휘말린 작가가 발표한 글이 루이

앙투안 프랑수아 칼레, 「루이 16세의 초상」, 1779년　　　엘리자베스 비제 르브랭, 「마리 앙투아네트의 초상」, 1783년

16세의 격분을 사는 바람에 보마르셰는 1주일간 구류를 살았다. 하지만 불과 5개월 뒤 『세비야의 이발사』가 궁정에서 공연될 당시에는 왕비 마리 앙투아네트가 로지나 역할을 맡았다. 이처럼 작가와 프랑스 왕정 사이의 악연은 얄궂기만 했다. 연극 〈피가로의 결혼〉은 우여곡절 끝에 1784년 코메디 프랑세즈에서 초연되어 대성공을 거뒀다. 프랑스혁명 이전까지 이 극장에서만 111차례 상연될 정도였다.

모차르트가 자유롭게 작곡한,
첫 오페라

고향 잘츠부르크에서 빈으로 건너온 작곡가 모차르트가 새 오페라를 위한 대본을 필사적으로 찾던 것은 이 무렵이었다. 1783년 아버지 레오폴트 모차르트에게 보낸 편지에서 그는 애타는 심경을 이렇게 토로했다.

"최소한 100여 편의 대본을 읽어보았지만, 단 한 편도 마음에 드는 것이 없네요. 적어도 많은 분량을 고쳐야 하고, 차라리 새로운 작품을 쓰는 편이 편할 정도예요. 결국은 새로운 것이 더 좋은 법이지요."

이탈리아 오페라를 쓰기 위해 대본을 찾아 헤매던 모차르트는 보마르셰의 원작을 구해 읽은 뒤 빈의 궁정 작가였던 로렌초 다폰테 Lorenzo da Ponte, 1749~1838에게 대본 작업을 의뢰했다. 다폰테는 대본을 완성한 뒤 "진정으로 새로운 작품"이라며 자신만만해했다. 모차르트에게도 이 작품은 궁정이나 귀족의 위촉 없이 자유롭게 작곡한 첫 오페라였다. 〈피가로의 결혼〉과 〈돈 조반니〉〈코지 판 투테(여자는 다 그래)〉로 이어지는 '모차르트와 다폰테 콤비의 3부작'이 탄생한 것이었다.

오스트리아의 황제 요제프 2세는 당초 보마르세의 희곡에 대해 "모욕적인 내용을 담고 있다"라며 상연을 금지했다. 하지만 1785년 모차르트가 6주 만에 작곡을 마치자 다폰테는 황제를 알현한 자리에서 오페라 상연 허가를 요청했다. 결국 원작의 직설적인 비판을 삭제하거나 누그러뜨리고 작곡가가 황제 앞에서 일부 장면을 발췌로 연주하는 노력 끝에 오페라의 막이 오를 수 있었다. 더불어 희곡의 5막도 오페라에서는 4막으로 축소됐고, 등장인물도 16명에서 11명으로 줄어들었다.

빈의 궁정 작가, 로렌초 다폰테의 초상, 19세기

1786년 5월 1일 빈의 궁정 극장에서 오페라가 초연될 당시, 객석에는 아버지 레오폴트 모차르트가 앉아 있었다. 아버지 레오폴트는 아들의 성공을 믿어 의심치 않았지만 언제나 노심초사했던 것도 사실이었다. 그는 오페라를 관람한 뒤 자신의 딸이자 모차르트의 누이였던 난네를에게 이런 편지를 보냈다.

"네 동생의 둘째 날 공연에서는 다섯 곡에 앙코르가 쏟아졌단다. 세 번째 공연에서는 일곱 곡을 다시 불렀지. 그중에서 짧은 이중창은 세 번이나 불러야 했단다."

봉주르 오페라

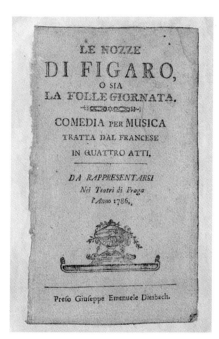

〈피가로의 결혼〉 대본

이렇듯 앙코르 요청이 물밀 듯 쏟아지자 공연 시간이 한없이 늘어날 것을 염려한 왕실에서는 "독창 이외에는 앙코르를 하지 말 것"이라는 독특한 금지령을 내리기도 했다.

이 오페라의 이중창 가운데 하나가 영화 「쇼생크 탈출」의 감옥 장면에서 흘렀던 「편지의 이중창」이다. 백작 부인이 머릿속에 떠올린 구절들을 수잔나에게 편지지에 받아 적도록 하는 형식이다. 그렇기에 노래 역시 짧은 가사를 이어 부르는 구조로 이뤄져 있다. 언뜻 서정적이고 낭만적인 선율이지만, 실은 알마비바 백작을 꾀어내 망신을 주기 위한 책략이 담긴 노래이기도 하다.

"오늘 저녁 포근한 산들바람이 살랑거리네. 숲속의 소나무 아래. 나머지는 그가 알 거야."

_「편지의 이중창」, 모차르트의 〈피가로의 결혼〉에서

이 편지를 건네받고 수잔나와 밀회하기 위해 나갔던 알마비바 백작은 결국 부인 앞에서 무릎을 꿇고 잘못을 비는 처지가 되고 만다. 희극이나 오페라의 막이 내릴 때 등장인물들은 멋쩍게라도 웃을 수

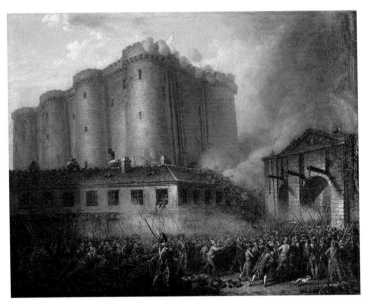

「바스티유의 함락」, 1789~91년경

있었지만, 역사의 실존 인물들은 웃을 수만은 없는 처지가 되고 말
았다. 오페라 초연 3년 뒤, 프랑스혁명이 터진 것이었다.

보마르셰의 희곡에서 로지나 역을 연기했던 마리 앙투아네트는
프랑스혁명으로 자신의 목이 잘릴 것이라고 짐작이나 했을까. 모차
르트의 오페라 상연을 허가했던 오스트리아의 요제프 2세는 프랑
스 왕가로 시집간 자신의 누이동생 앙투아네트가 형장의 이슬로 사
라질 것이라고 예상할 수 있었을까.

"나는 지금의 독자를 위해 쓴 것이 아니다. 너무 익히 알려진 악
행에 대한 이야기는 감동을 줄 수 없으니까. 하지만 80여 년 뒤에는

봉주르 오페라

결실을 낳을 것"이라는 작가 보마르셰의 말은 예언처럼 그대로 적중했다. 모차르트의 오페라 역시 구체제라는 과녁을 관통한 화살이자, 프랑스혁명이라는 뇌관을 장착한 시한폭탄이 됐다.

CD · 데카

지휘 에리히 클라이버
연주 빈 필하모닉 오케스트라
소프라노 리사 델라 카사
베이스 체사레 시에피

　지금은 에리히 클라이버가 지휘자 카를로스 클라이버의 아버지로 기억된다고 해도, 사실 에리히 클라이버는 독일 베를린 국립 오페라극장을 호령하며 의욕적으로 현대음악을 초연하던 맹장이었다. 알반 베르크Alban Berg, 1885~1935의 오페라 『보체크』가 세상에 빛을 본 것도 에리히의 지휘봉을 통해서였다. 유대인은 아니었지만 그는 나치 집권 이후 독일의 직책을 버리고 대서양 건너편 아르헨티나 행을 택했다. 하지만 카라얀처럼 권력에 굴종했던 음악인과는 달리, 그의 말년은 종전 이후에도 그리 행복하지 못했다.

　아리아만이 아니라 레치타티보까지 담은 1955년의 오페라 전곡 음반이다. 낭만적이거나 고색창연할 것이라는 선입견은 그의 군더더기 없고 명쾌한 지휘봉에 여지없이 무너지고 만다. 백작 부인 역의 리사 델라 카사부터 피가로 역의 체사레 시에피까지 성악진도 당대 최강이다. 아들 클라이버는 부친의 레퍼토리를 의도적으로 선택하면서 정면 승부를 꾀했다. 하지만 이 오페라만큼은 아들이 녹음을 남기지 않았다 해도, 아쉬움이 남을 것 같진 않다.

DVD · 데카
지휘 크레이그 스미스
연주 빈 심포니 오케스트라
연출 피터 셀러스
소프라노 제인 웨스트
바리톤 제임스 마달레나

이 영상이 빼어난 건, 역설적으로 일류 성악가가 한 명도 등장하지 않기 때문이다. 현재 세계 정상급 오페라극장에서는 볼 수 없을 법한 성악가들을 기용하면서 연출가 셀러스는 한 편의 실내극을 빚어냈다. 뉴욕 맨해튼의 52층 트럼프 타워에서 하루 동안 일어나는 현대적 사건으로 오페라를 재구성한 것이다. 결혼식을 앞둔 집사 피가로와 가정부 수잔나는 원룸처럼 좁은 세탁실을 신방으로 쓰면서도 마냥 행복에 겨워한다. 재벌이 된 알마비바 백작은 펜트하우스에 살면서도 수잔나를 넘보려는 계략에 여념이 없다.

한 편의 '슬랩스틱 코미디'처럼 이 오페라에서 성악가들은 배우가 되어 노래하는 도중에도 연신 옷을 갈아입고 좌충우돌하며 온몸을 던진다. 〈피가로의 결혼〉에 대한 현대적 재해석의 출발점이 된 연출이다. 어제의 고전이 오늘날에도 급진성을 갖는 건, 이렇듯 과감한 예술적 실험이 존재하기 때문이다.

> 내가 누구냐고요? 나는 시인입니다. (…)
> 임금님처럼 시와 연가를 쓰고,
> 희망과 꿈의 누각에 살면서 마음만은 백만장자이지요.

Henry Murger
Giacomo Puccini

#4

누군들 빛나는
청춘이 없었으랴

앙리 뮈르제의 소설 『보헤미안의 생활 정경』

+

푸치니의 오페라 〈라 보엠〉

오페라 속으로

라 보엠 La Boheme

시인 로돌포와 화가 마르첼로, 음악가 쇼나르와 철학자 콜리네는 파리 라탱 지구의 다락방에 모여 사는 가난한 예술가들이다. 모두 크리스마스이브에 파티를 하러 나갔지만, 로돌포는 급히 마감해야 할 원고 때문에 홀로 다락방에 남아 글을 쓴다. 이때 아래층에서 바느질 품삯으로 생계를 꾸리는 미미가 불을 빌리기 위해 찾아온다. 바람에 촛불이 꺼지자, 이들은 어둠 속에서 바닥을 더듬거리다가 손을 맞잡는다. 서로에게 호감을 느낀 둘은 성탄 전야의 카페로 함께 나간다.

연인이 된 둘은 동거에 들어간다. 실은 미미는 폐병을 앓고 있다. 로돌포가 언제부터인가 미미에게 싸늘하게 굴자 미미는 자신의 처지를 하소연하기 위해 로돌포의 친구 마르첼로의 술집에 찾아간다. 이때 술집에서 나온 로돌포는 "미미의 병이 심각한데 나 같은 가난뱅이 시인과 살다가는 명이 짧아질 뿐이야"라며 마르첼로에게 진실을 털어놓는다. 나무 그늘 뒤에 숨어서 듣고 있던 미미는 오해를 풀지만, 둘은 이별하기로 한다.

예전의 삶으로 돌아온 로돌포는 여전히 미미를 그리워한다. 하루는 병이 깊어진 미미가 다락방으로 찾아오자 그의 친구들은 자리를 비워준다. 미미는 마지막 노래를 부른 뒤 지쳐서 자리에 눕고, 친구들은 약을 구해서 돌아오지만 미미는 숨을 거두고 만다. 로돌포는 미미를 부르며 부둥켜안는다.

　서울이 한강을 기준으로 강남과 강북으로 나뉘듯이, 파리도 센 강이 흐르는 방향을 따라서 좌안左岸과 우안右岸으로 나뉜다. 지리적으로 센강의 오른편이 파리의 강북이며, 왼편은 강남에 해당한다. 강변을 따라 들어선 파리의 식당과 카페에서도 좌안rive gauche이나 우안rive droite이라는 입간판을 쉽게 볼 수 있다.

　서울의 강남과 강북이 지리적 경계를 넘어 계층적·문화적 차이를 상징하는 것처럼, 파리의 좌안과 우안에도 분위기의 차이는 적지 않다. 루브르박물관과 샹젤리제 거리 등이 늘어선 우안이 값비싸고 화려한 이미지라면, 소르본 대학과 판테온이 들어선 좌안은 예술적이고 낭만적인 정취가 담겨 있다.

　노트르담 성당이 있는 시테 섬에서 남쪽으로 센강을 건너면 생 미셸 광장과, 소르본 대학, 판테온과 뤽상부르 공원이 차례로 나온다. 이 파리 좌안의 5~6구 일대를 일컫는 말이 '라탱 지구Quartier Latin'다.

'라틴어를 구사하는 지역'이라는 어원처럼 라탱 지구에는 프랑스 지성의 산실로 꼽히는 고등사범학교와 파리 국립광업학교, 소르본 대학 등 대학과 연구시설이 일찍부터 들어섰다. 자연스럽게 젊은이들을 대상으로 하는 카페와 선술집, 책방도 발달했다. 젊음과 낭만의 거리였던 '라탱 지구'는 1968년 5월 혁명 당시에는 학생들의 단골 시위 장소가 됐다.

〈라 보엠〉의 원작자 앙리 뮈르제의 모습

오페라 〈라 보엠〉의 원작인 소설 『보헤미안의 생활 정경』도 라탱 지구를 배경으로 태어난 작품이다. 프랑스의 소설가 앙리 뮈르제Henry Murger, 1822~61가 가난한 청년 예술가들의 삶과 낭만을 소재로 자전적 소설을 잡지에 연재하기 시작한 건 1845년이었다. 뮈르제는 이 단편을 4년간 잡지에 연재한 뒤, 극작가 테오도르 바리에르와 함께 『보헤미안의 일생』이라는 희곡으로 각색했다. 이 연극이 성공을 거두자, 1851년 뮈르제가 다시 장편으로 개작한 작품이 소설 『보헤미안의 생활 정경』이다.

봉주르 오페라

현실에서 가져온 소설 속 인물들

소설의 등장인물들은 작가와 주변 동료를 그대로 빼다 박았다고 해도 좋을 만큼 닮아 있다. 작곡가 쇼나르는 작가의 친구이자 작곡가였던 알렉상드르 샤느Alexandre Schanne, 1823~87의 이름을 보헤미안풍으로 바꾼 것이었다. 화가 마르셀의 모습에는 레오폴드 타바르의 그림자가 어른거렸다. 소설 속에서 마르셀이 그림을 끊임없이 손질하는 장면도 타바르의 작업 습관에서 가져온 것이었다.

작품에서 이들의 단골 회합 장소인 모뮈스 카페도 실제 뮈르제가 작가 샤토브리앙, 화가 쿠르베, 시인 보들레르 등과 어울렸던 장소다. 카페 모뮈스는 오페라 〈라 보엠〉에서도 크리스마스이브 즈음의 화려하고 떠들썩한 파리 분위기를 나타내는 2막 무대의 배경이 된다.

소설에서 주인공 로돌포 일당이 자리를 잡으면 "그 순간부터 다른 손님들은 다른 단골집을 알아보아야 했고" 카페의 물만 축내던 이들이 모처럼 요리라도 시키면 또다시 외상을 들이밀까 두려워 주인은 안절부절못했다. 작가 뮈르제는 이렇게 묘사했다.

"이들은 서로를 '위대한 철학가 귀스타브 콜린느' '그림의 거장 마르셀' '음악의 대가 쇼나르' '거룩한 시인 로돌포'라고 불렀다. 이들은 정기적으로 카페 모뮈스에서 뭉쳤고, 사람들은 언제나 붙

어 다니는 이들에게 '4총사'라는 별명을
지어주었다. 말 그대로 네 명은 올 때도,
갈 때도, 놀 때도, 음식을 먹고 계산하지
못할 때조차도 함께였다."

_뮈르제, 『보헤미안의 생활 정경』에서

앙리 레비스, 「카페 모뮈스의 정경」, 1849년

지인들에게 돈이 생기는 날짜를 수첩에
빼곡하게 적어놓고, "5프랑만 빌려달라"라
는 말을 세계 각국의 언어로 외우고 다니는
쇼나르에 대한 묘사에는 저자와 동료들의
가난한 처지가 반영되어 있었다. 실제 뮈르
제와 동료 예술가들의 모임은 "물 마시는
사람들Les Buveurs d'eau"로 불렸다. 와인 한
병조차 주문하기 여의치 않은 처지라는 뜻이 담겨 있었다.

특히 잡지사의 편집장으로 일하면서 틈틈이 시를 쓰는 소설의 주
인공 로돌포는 작가 뮈르제의 분신이라고 해도 좋았다. 재단사이
자 건물 문지기의 아들로 태어난 뮈르제는 만 13세에 학업을 마친
뒤 변호사 사무실에서 사환으로 일하면서 틈틈이 시와 수필을 발
표했다. 주인공 로돌포처럼 패션 잡지의 편집장을 맡기도 했다. 저
자는 "이 작품은 소설이 아니며, 제목이 일러주는 것 이외의 다른
목적은 없다. 『보헤미안의 생활 정경』은 지금까지 잘못 알려진 계

봉주르 오페라

층에 속한 주인공들의 삶과 풍습에 대한 일종의 연구"라고 말했다.

보헤미안, 예술과 사랑을 꿈꾸는 낭만의 이름

본래 '보헤미안'은 유럽 일대를 떠도는 집시에서 비롯한 말이다. 하지만 낭만주의 사조가 최고조에 이르렀던 19세기 무렵에는 젊은 예술가들을 일컫는 일반 명사가 되기에 이르렀다. 방랑이 공간적 의미를 넘어서 사회적 규범에 대한 거부와 자유를 뜻하는 정신적 차원으로 확장된 것이다. 학생과 떠돌이 화가, 여공과 창부는 사회 질서 바깥의 주변인이자 자유인이라는 의미에서 한편이었다.

하지만 예술가를 보헤미안으로 부르기 위해서는 반드시 두 가지 전제가 뒤따라야 한다. 세상의 온전한 평가를 받지 못한 무명 예술가라는 뜻이며, 그럼에도 세속적 가치에 연연해하지 않는 예술적 긍지로 가득하다는 의미다. "비가 오든 먼지가 일든, 해가 뜨든 그늘이 지든, 이 완고한 모험가를 막을 것은 아무것도 없었다"라는 작가의 말처럼 "예술은 직업이 아니라 신념의 문제"였다. 소설 서문에서 뮈르제는 보헤미안을 이렇게 정의했다.

"예술에서 가장 빛나는 찬사를 받았던 대부분의 근대 예술가는 보헤미안들이었다. 이 예술가들은 푸르른 언덕을 오르던 젊은 시

1896년 토리노 오페라극장에서 〈라 보엠〉이 초연될 당시, 아돌포 호헨슈타인이 디자인한 미미의 의상(왼쪽)과 로돌포의 의상(오른쪽)

절, 스무 살 남짓한 나이에 용기라는 자산 이외에는 아무것도 필요하지 않았다는 걸 기억할 것이다. 그 용기는 젊은이들의 덕목이었고, 희망은 가난한 이들의 재산이었다. 보헤미안이 된다는 것은 진정한 예술가가 되기 위한 수련 과정과도 같다. 인고와 용기의 삶, 바보들이나 질투에 눈먼 자들의 욕설에 무관심으로 일관해야 하며 자존심을 버려서는 안 되는 인생, 매혹적인 동시에 끔찍하고, 승리자가 있지만 순교자도 있는 삶, 그것이 진정한 보헤미안의 삶이다."

_뮈르제, 『보헤미안의 생활 정경』에서

봉주르 오페라

소설은 곤궁한 현실에도 예술과 사랑을 꿈꾸는 보헤미안의 낭만적인 운치로 가득했다. 주인공 로돌포는 차디찬 북풍이 허름한 벽에 들이치는 하숙집에 산다. 하지만 그는 "파리 시내에서 가장 높은 곳 가운데 하나이며, 전망대를 연상케 할 만큼 경관이 좋았다"라며 스스로를 위로한다. 지금으로 따지면 '옥탑방'을 '펜트하우스'라고 부르는 것과 마찬가지다. 이 다락방은 로돌포와 미미가 만나는 오페라 〈라 보엠〉의 1막과 미미가 폐병으로 숨을 거두는 4막의 배경이 된다.

화가 마르셀과 뮈제트도 첫눈에 사랑에 빠진 뒤, 마르셀이 선물한 꽃다발이 시들 때까지만 동거하기로 약속한다. 하지만 뮈제트는 행여 꽃송이가 시들까 한밤중에 일어나 몰래 화분에 물을 준다. 이 모습을 뒤에서 지켜본 연인 마르셀은 다시 행복감에 잠긴다.

"가장 아름다운 건 언제나 가장 짧은 법"이라는 로돌포의 시구詩句는 보헤미안들의 인생관을 보여주는 경구警句였다. 이들 보헤미안은 떠나는 사랑을 애써 붙잡지 않고, 다가오는 사랑을 굳이 막지도 않는다. 보헤미안에게는 "상처를 주지 않고도 즐길 수 있는 유쾌한 성품과 아름다운 것을 보고 들으면 쉽게 감동해서 마음에 빈 구석을 남기지 않는 젊음의 미덕"이라는 공통분모가 존재했던 것이다.

원작 소설과 오페라, 결정적 차이

하지만 오페라와 원작 소설에는 결정적 차이가 존재했다. 바로 여주인공 미미에 대한 묘사였다. 당초 원작 소설은 주인공에 대한 과장이나 미화 없이, 일일 연속극처럼 덤덤하면서도 세밀하게 보헤미안의 일상 풍경을 묘사하는 데 치중했다. 원작 소설 속의 미미는 사치와 향락에 흔들리거나 바람을 피우기도 한다. 오페라 〈라 보엠〉의 청순가련 여주인공에 친숙한 음악 애호가들에게는 상상조차 힘든 모습이다. 미미가 로돌포에게 바가지를 긁어대고, 집에서 뛰쳐나가 이틀이나 외박을 하고 돌아오는 대목에 이르면 어안이 벙벙할지도 모른다.

대본 작가 루이지 일리카Luigi Illica, 1857~1919와 주세페 자코사 Giuseppe Giacosa, 1847~1906는 뮈르제의 원작에서 이야기의 뼈대만을 추려낸 채 당시 오페라의 관습에 맞게 한층 대담하고 낭만적으로 작품을 재해석했다. 이들 작가는 〈마농 레스코〉와 〈라 보엠〉, 〈토스카〉와 〈나비 부인〉의 대본 작업으로 푸치니와 계속 호흡을 맞췄던 단짝이었다.

오페라 1막에서 로돌포와 미미의 첫 만남 장면도 실은 원작 소설에서 로돌포의 친구로 등장하는 자크와 그의 연인 프랑신의 일화를 슬쩍 빌려온 것이다. 불 꺼진 촛불을 들고 남자의 다락방을 찾아와 잃어버린 열쇠를 찾다가 손을 잡는 주인공도 원작 소설에서는 로돌

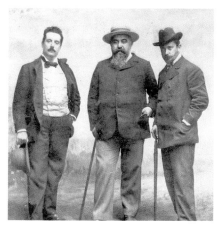
〈라 보엠〉을 만든 세 사람, 왼쪽부터 작곡가 푸치니와 대본 작가 자코사, 일리카

포와 미미가 아니라 자크와 프랑신이다. 구름 사이에 가린 달이 뜨기를 기다리며 두런두런 대화를 나누는 장면도 마찬가지다. 하지만 이들 작가의 과감한 각색 덕분에 이탈리아 오페라 역사상 가장 낭만적이고 운치 있는 남녀 주인공의 만남이 탄생했다. 작곡가 푸치니는 오페라 1막의 불 꺼진 다락방 장면에서 로돌포와 미미가 열쇠를 찾다가 손을 붙잡고 서로 소개하는 장면까지 노래가 끊기지 않고 이어지도록 구성했다. 이 아리아들이 로돌포의 「그대의 찬 손」과 미미의 노래 「내 이름은 미미」다.

"이 작은 손이 이다지도 차가운지요. 내가 따뜻하게 녹여주리다. 어둠 속에서는 열쇠를 찾을 수 없는걸. 다행히도 오늘밤은 달이 떴으니 이 방에도 곧 달빛이 들 거요. 기다려요 아가씨, 내가 누군지, 무얼 하는지, 어떻게 사는지 말씀 드릴게요.
내가 누구냐고요? 나는 시인입니다. 무엇을 하느냐고요? 글을 쓰지요. 어떻게 사느냐고요? 가난하지만 행복하게 살아요. 임금님처럼 시와 연가를 쓰고, 희망과 꿈의 누각에 살면서 마음만은 백만장자이지요."

_로돌포의 아리아 「그대의 찬 손」, 푸치니의 〈라 보엠〉에서

"사람들은 저를 미미라고 불러요. 하지만 진짜 이름은 루치아예요. 제 이야기는 간단해요. 아마포나 비단에 수를 놓지요. 즐겁고 행복한 삶이죠. 짬이 나면 백합이나 장미를 만들어요. 사랑이나 봄에 대해 이야기하고, 꿈이나 시詩에 대해 말하는 걸 좋아해요. 미사에 늘 가지는 않지만, 혼자서 기도를 자주 드려요. 눈이 녹으면 첫 햇살은 제 것이에요, 4월의 첫 키스도 제 것이에요. 장미가 피면 그 꽃잎을 바라보아요. 부드러운 꽃향기도. 제가 만드는 꽃은 향기가 없어요. 달리 드릴 말씀은 없네요."

_미미의 아리아 「내 이름은 미미」, 푸치니의 〈라 보엠〉에서

청춘의 찬가, 그 뒤

누군들 희망과 절망이 교차하던 시절이 없었으랴. 원작 소설과 오페라는 결국 가진 것 없기에 도리어 눈부신 젊음의 초상화이자 청춘 찬가다. 오페라는 미미의 죽음에서 끝나지만, 뮈르제의 소설은 미미의 타계 1주기에 모였던 등장인물의 후일담을 덧붙였다. 어느덧 성공을 거두고 보헤미안 생활을 청산한 로돌포는 소설 마지막 장면에서 이렇게 노래한다. 작가의 분신인 로돌포의 대사는 사실상 뮈르제 자신의 목소리이기도 했다.

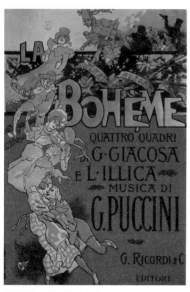

〈라 보엠〉 초연 당시 포스터

"이제는 시들어버린 옛 사랑, 이제는 시들어버린 우리의 젊음은, 낡은 달력 속에 파묻혔다네. 달력 속 아름다운 날들은 재로 변하고, 우리는 헛되이 그 재를 뒤적인다네. 실낙원으로 가는 열쇠를 찾을 수 있지나 않을까 하는 희망으로."

_뮈르제, 『보헤미안의 생활 정경』에서

이 작품으로 성공을 거둔 뮈르제는 1859년 레지옹 도뇌르 훈장을 받았지만, 혈관염 악화로 투병 끝에 39세를 일기로 눈을 감았다. 그가 마지막으로 남겼던 말은 "음악도 그만! 소음도 그만! 보헤미안도 이제 그만!"이었다고 한다. 한평생 보헤미안으로 살다가 보헤미안으로 명성을 얻은 작가의 유언 치고는 너무나 쓰디쓴 것이었다.

CD·데카
지휘 헤르베르트 폰 카라얀
연주 베를린 필하모닉 오케스트라
소프라노 미렐라 프레니
테너 루치아노 파바로티

20세기 오페라 역사상 가장 완벽한 〈라 보엠〉의 커플로 꼽히는 파바로티와 프레니Mirella Freni, 1935~는 동갑내기 고향 소꿉친구다. 1935년 이탈리아 북부의 모데나에서 태어난 이들의 어머니는 담배 공장에서 함께 일했고, 가까운 사이였다. 1972년의 이 음반부터 1987년 샌프란시스코 오페라극장 실황 영상까지 파바로티와 프레니는 로돌포와 미미로 호흡을 맞추며 〈라 보엠〉의 대명사가 됐다.

하지만 이들도 출발은 '대타'였다. 1961년 EMI는 소프라노 빅토리아 데 로스앙헬레스를 기용해서 〈라 보엠〉을 녹음할 계획이었다. 하지만 데 로스앙헬레스의 임신과 유산으로 녹음 일정이 차질을 빚자 음반사 측은 프레니를 기용했다. 1963년 파바로티도 테너 주세페 디 스테파노를 대신해서 로돌포 역을 부르며 영국 로열 오페라하우스에 데뷔했다. 탐날 만큼 청명한 파바로티의 고음부터 프레니의 우아한 미미 해석까지 이 음반은 후대 성악가와 애호가들에게 일종의 '교과서'로 자리 잡았다.

출연진을 소개하는 첫 화면이 끝나면 등장하는 성악가는 미미 역을 맡은 안젤라 게오르규가 아니라, 연보랏빛 정장 차림의 소프라노 르네 플레밍이다. 이 공연에서 해설을 맡은 플레밍은 야구 경기장처럼 오페라극장으로 직접 들어가 "여기는 제피렐리가 연출한 〈라 보엠〉의 1막 세트 무대"라고 소개한다. 전통적인 아날로그의 영역이었던 공연과 디지털 미디어 사이의 장벽을 허물고 있는 뉴욕 메트로폴리탄 극장의 야심 찬 오페라 실황 중계의 현장감을 느낄 수 있는 영상이다.

부감으로 무대를 내려다보며 서서히 움직이는 카메라, 막간 무대 전환까지 그대로 보여주는 참신한 역발상, 무대 안팎을 헤집고 다니며 성악가나 기술 감독과 인터뷰하는 플레밍의 모습까지 과거 평면적이었던 오페라 공연 영상도 한결 입체감 있게 변모했다. 미미 역의 게오르규와 로돌포 역의 바르가스, 마르첼로 역의 테지에까지 성악가도 21세기 최강의 라인업이다.

Puccini
La Bohème

ANGELA GHEORGHIU
AINHOA ARTETA
RAMÓN VARGAS
LUDOVIC TEZIER
QUINN KELSEY
OREN GRADUS
PAUL PLISHKA

The Metropolitan Opera
Orchestra and Chorus
NICOLA LUISOTTI

The Met
ropolitan
Opera

DVD · EMI

지휘 니콜라 루이소티
연주 뉴욕 메트로폴리탄 오페라 극장
연출 프랑코 제피렐리
소프라노 안젤라 게오르규
테너 라몬 바르가스
바리톤 뤼도비크 테지에

> 그것은 기이하고 야만적인 아름다움이었다.
> 처음 볼 때는 놀라지만 잊을 수 없는 얼굴이었다.

Prosper Mérimée
Georges Bizet

#5

불온한 탈주자의
오페라

메리메의 소설 『카르멘』

+

비제의 오페라 〈카르멘〉

오페라 속으로

카르멘Carmen

돈 호세는 스페인 세비야 주둔 부대의 하사관이다. 고향에서 약혼녀 미카엘라가 찾아오지만, 인근 담배 공장에서 일하는 여공 카르멘이 던진 꽃 한 송이에 마음이 흔들린다. 이때 카르멘과 다른 여공 사이에 싸움이 벌어진다. 돈 호세는 카르멘을 체포하고 감시할 임무를 맡지만, 카르멘의 유혹에 넘어가 밧줄을 느슨하게 풀어주고 만다. 카르멘은 혼란을 틈타 도망가고 결국 돈 호세는 체포된다.

옥살이를 마친 돈 호세는 카르멘이 있는 주점으로 찾아간다. 카르멘은 돈 호세에게 부대에 복귀하는 대신 밀수꾼들에게 합류하자고 유혹한다. 돈 호세는 하는 수 없이 밀수꾼들을 따라나선다. 하지만 돈 호세는 밀수꾼 생활에 염증을 느낀다. 게다가 카르멘은 투우사 에스카미요와 사랑에 빠진 눈치다. 질투에 격분한 돈 호세는 에스카미요와 격렬한 다툼을 벌인다. 하지만 이때 약혼녀 미카엘라가 산에 올라와 어머니가 위독하다는 소식을 전하고 그는 어쩔 수 없이 하산한다.

에스카미요는 카르멘을 대동하고 투우장에 등장해 군중의 환호를 받는다. 혼자 남은 카르멘 앞에 돈 호세가 나타나 함께 떠나자고 애원한다. 하지만 카르멘은 차갑게 거절한다. 격분한 돈 호세는 단도를 꺼내 카르멘을 찌른 뒤 절규한다.

CARMEN.

Πᾶσα γυνὴ χόλος ἐστίν· ἔχει δ'ἀγαθὰς δύο ὥρας
Τὴν μίαν ἐν θαλάμῳ, τὴν μίαν ἐν θανάτῳ.

PALLADAS.

I

J'avais toujours soupçonné les géographes de ne savoir ce qu'ils disent lorsqu'ils placent le champ de bataille de Munda dans le pays des Bastuli-Pœni, près de la moderne Monda, à quelques deux lieues au nord de Marbella. D'après mes propres conjectures sur le texte de l'anonyme, auteur du *Bellum Hispaniense*, et quelques renseignements recueillis dans l'excellente bibliothèque du duc d'Ossuna, je pensais qu'il fallait chercher aux environs de Montilla le lieu mémorable où, pour la dernière fois, César joua quitte ou double contre les champions de la république. Me trouvant en Andalousie au commencement de l'automne de 1830,

소설 『카르멘』의 원고. 윗부분에 팔라다스의 시구가 보인다.

"모든 여자는 쓸개즙처럼 쓰다. 하지만 달콤한 순간이 둘 있으니 하나는 침대에 있을 때고, 다른 하나는 죽었을 때다."

프랑스 작가 프로스페르 메리메Prosper Mérimée, 1803~70의 소설 『카르멘』은 5세기 그리스 시인 팔라다스의 수수께끼 같은 경구로 시작한다. 그리스어로 쓰인 이 구절은 언뜻 해독 불가능한 암호문처럼 보이지만, 실은 이 소설을 이해하는 데 중요한 실마리가 된다. 이 작품에서 사랑과 죽음은 둘이 아니라 하나로 맞물린 것이다.

이 소설을 원작으로 하는 비제의 오페라가 〈카르멘〉이다. 이 오페라의 남자 주인공 돈 호세에게는 애당초

탈영해야 할 이유가 없었다. 보수가 넉넉하진 않지만 군대라는 안정된 직장이 있었고, 고향에서는 어머니가 기다리고 있으며, 자신을 연모하는 순수한 여인 미카엘라도 있다. 하지만 모든 비극은 작은 흔들림에서 시작한다. 돌멩이 하나가 잔잔한 호수에 물결을 일으키듯이.

원작의 소설가 메리메와
스페인의 인연

메리메의 원작 소설은 1830년대 스페인 안달루시아를 답사하던 고고학자인 작중 화자가 우연히 탈영병 돈 호세와 만나는 액자식 구성을 취하고 있다. 이 첫 장면부터 돈 호세는 "안달루시아에서 가장 악명 높은 도적"으로 묘사된다. 이러한 소설의 설정에는 26년간 프랑스 문화재 위원회 감독관으로 재직하면서 이탈리아와 그리스, 스페인을 탐방했던 작가의 실제 경험이 녹아 있다. 메리메는 프랑스가 남다른 경쟁력을 지닌 문화재 복원과 보존의 선구자로 꼽힌

샌프란시스코 오페라하우스에서 열린 〈카르멘〉 리허설에서 무대 의상을 입고 있는 테레사 베르간사. 1981년

봉주르 오페라

다(메리메의 업적을 기려 프랑스의 문화유산 목록은 '메리메 데이터베이스base Mérimée'로 불린다).

스페인 귀족 이달고hidalgo와 투우사 피카도르picador, 사법권을 가진 시장인 코레히도르Corregidor까지 스페인과 연관된 소설의 표현은 150여 개에 이른다. 작가 메리메는 1824년부터 스페인의 공연과 박물관, 문학에 대한 글을 프랑스 잡지에 꾸준하게 기고했다. 그는 마드리드의 프라도박물관을 처음으로 방문한 프랑스인 가운데 하나였다. 1845년 〈카르멘〉 출간 당시에도 그는 스페인을 답사하던 중이었다. 처음에는 직업적 이유로 스페인에 관심을 쏟았지만, 스페인은 그에게 문학적 재능을 펼칠 계기가 됐다.

메리메를 낳은 풍부한
문화적, 정치적 환경

작가의 아버지인 레오노르 메리메는 당대의 유명한 화가이자 파리 이공과 대학 교수를 지낸 교육자였다. 어머니는 『미녀와 야수』를 쓴 여성 소설가 잔 마리 르 프랭스 드 보봉의 손녀로 초상화에 빼어난 재능을 보였다. 천혜의 예술 환경에서 자라난 작가는 그림에 대한 관심과 재능을 물려받았고, 유년 시절에는 박물관에서 살다시피 했다. 그는 틈날 때마다 루브르박물관에서 크로키를 하거나 수

첩과 노트의 여백에 스케치를 하는 습관을 갖고 있었다. 메리메가 화가라면, 『카르멘』은 그가 그린 그림과도 같았다. 스탕달은 그의 작품을 두고 "형식이나 색채에는 신경을 쓰지 않고 이야기에만 몰두하는 경향이 있다"라는 타박을 하기도 했다.

예술과 역사 이외에 작가가 남다른 재능을 보인 분야는 언어였다. 그는 영어와 스페인어, 그리스어와 러시아어를 구사했고, 러시아 문학을 프랑스에 소개한 번역가였다. 푸시킨의 『스페이드의 여왕』과 투르게네프의 소설 등이 그의 번역을 통해 프랑스에 처음으로 알려졌다. 작가는 바스크 지역과 집

PROSPER MÉRIMÉE.
d'après un portrait peint par sa mère.
Héliog. Dujardin. 1808. *Imp L Euler.*

메리메의 어머니가 그린 메리메의 초상, 1808년

시 언어에도 관심을 쏟아서 방대한 자료를 수집했다. 하지만 파리 코뮌 봉기 당시인 1871년에 일어난 화재로 그의 집에 소장된 작가의 원고와 희귀 서적, 자료 들은 모두 잿더미가 되고 말았다.

고고학과 언어, 문학과 미술까지 작가의 다재다능함이 오히려 문학적 성장을 가로막는 결과를 낳았다는 비판도 있다. 메리메는 1865년 투르게네프에게 "나를 본받아서는 안 됩니다. 내가 하고 싶었고 해야 했던 게 아니라 다른 것을 하면서 일생을 보냈기 때문입니다. 나는 머리에 쓸 만한 것을 담고 태어났다고 할 수 있습니다만"

봉주르 오페라

이라고 후회하는 글을 보내기도 했다.

메리메의 소설은 카르멘이 돈 호세의 칼에 찔려 죽음을 택하는 결말 이후에도 스페인 집시의 기원과 풍습, 언어와 종교에 대한 해설을 부록처럼 덧붙이고 있다. 액자식 구성이었던 소설도 다시 현장 관찰기로 변한다.

"스페인은 오늘날 유럽 전역에 흩어져 있는 집시를 가장 많이 발견할 수 있는 나라 가운데 하나다. 이들은 보헤미안, 지탄, 집시, 지고이네르 같은 이름으로 불린다. 대부분은 안달루시아나 에스트라마루다 같은 남부와 동부에서 유랑 생활을 한다. 카탈루냐의 보헤미안들은 자주 프랑스를 지나가기 때문에 프랑스 남부의 장터에서도 만날 수 있다. 남성들은 말 장수와 수의사, 노새 털 깎는 일을 하거나 냄비나 구리 연장을 고치는 일에 종사한다. 밀수와 다른 불법적인 거래도 물론이다. 여성들은 점을 치고 구걸을 하거나 온갖 약을 판다."

_메리메, 『카르멘』에서

메리메는 1831년 상공부와 내무부 장관을 역임한 다르구 백작의 비서실장으로 임명되면서 현실 정치와 인연을 맺었다. 이듬해 파리에서 콜레라가 유행했을 때는 방역 조치를 책임졌다. 메리메는 1834년 문화재 위원회의 조사관으로 임명됐고, 5년 뒤에는 부위원

장으로 승진했다.

작가는 어디까지나 자신의 관심과 역할을 문화 영역으로 한정 짓고자 했지만, 현실 정치는 한번 붙잡은 그의 발목을 쉽사리 놓아주지 않았다. 스페인 답사 시절부터 친분을 쌓았던 몬티호 백작 부인의 딸 외제니가 나폴레옹 3세와 결혼하면서, 메리메는 황실의 측근으로 급부상했다. 1853년 메리메가 상원의원이 되자, 프랑스 문단에서는 "말없이 길을 뚫는 야심 많은 두더지"라고 비난하며 등을 돌렸다. 청년 시절부터 교유했던 작가 빅토르 위고와 관계가 급속히 냉각된 것도 이쯤이었다.

Cl. Reutlinger.

PROSPER MÉRIMÉE (1803-1870)

메리메의 사후 초상, 1870년

소설의 서늘한 냉기

소설 『카르멘』은 화자의 입장에서 돈 호세와 카르멘의 파멸적 사랑을 지켜보는 관찰기의 형식을 지니고 있다. 따라서 화려하고 감상적인 낭만주의와 거리를 취하고, 시종 차갑고도 건조한 어조로 일관한다. "메리메는 독자들의 마음에 즉시 영향을 주지는 않는다.

영향은 오히려 독서가 끝났을 때 시작된다. 그는 작품이 빈약해 보일 만큼 건조하게 묘사한다. 등장인물의 행위를 빠르게 묘사해서 인물상은 가려진다. 그들은 짧은 묘사 후에 불구덩이에 던져지는 꼭두각시와 같으며 카드놀이의 패와도 같다"라는 프랑스 작가 발레리 라르보의 말 그대로다.

이처럼 소설의 서늘한 냉기는 오페라의 뜨거운 열기와 뚜렷한 대비를 이룬다. 오페라와는 달리, 원작 소설에는 돈 호세를 연모하는 순수한 여인 미카엘라가 등장하지 않는다. 고향에서 돈 호세를 기다리고 있는 어머니에 대한 언급도 없다. 반면 원작 소설에서 단역에 불과했던 투우사 뤼카는 오페라에서 카르멘을 사이에 두고 돈 호세와 삼각관계를 이루는 에스카미요로 전면에 부각된다.

파멸적이고도 어리석은 사랑

오페라와 달리, 원작 소설에 등장하는 카르멘은 전통적 미인상이 아니다. 기존 관습과 도덕의 굴레에서 벗어나 남성을 파멸의 구렁텅이에 빠뜨리는 '팜파탈'은 언제나 전통적 미인상에서 한 걸음 비켜서 있는지도 모른다.

"그것은 기이하고 야만적인 아름다움이있다. 처음 볼 때는 놀라

지만 잊을 수 없는 얼굴이었다. 특히 눈은 사나우면서도 관능적
인 인상을 갖고 있었는데 어떤 인간의 시선에서도 느낀 적이 없었
다. 보헤미안의 눈, 늑대의 눈. 스페인 속담은 좋은 해답을 준다.
늑대의 눈을 보기 위해 식물원에 갈 시간이 없다면, 참새를 노리
는 고양이의 눈을 떠올려보라."

_메리메, 〈카르멘〉에서

파멸적 사랑은 나도 모르게 빠져드는 기분
좋은 설렘이 아니다. 상대가 '나쁜 남자'나 '팜
파탈'인 줄 알면서도 끝끝내 벗어나지 못하는
사랑에 가깝다. 본디 모든 사랑은 조금씩 어
리석음을 내포한다지만, 이 사랑은 '어리석다
癡는 의미에서도 전형적인 치정癡情이다.

돈 호세는 카르멘의 간청에 못 이겨 호송 도
중에 풀어주는 어리석음을 범하고, 그 죗값
을 치르기 위해 감옥에 갇힌다. 그는 자신의
어리석음을 알고 있다. 그렇기에 "저는 제정
신이 아니었습니다. 아무것도 제대로 보려고
하지 않았습니다"라고 털어놓는다.

하지만 돈 호세는 쇠창살 사이로 보이는 여
자들 가운데 여전히 카르멘의 흔적을 더듬는

1875년 3월 초연 당시 카르멘 역을 맡은 갈리마리에

봉주르 오페라

다. 감옥에서도 그녀가 던져준 아카시아 꽃향기를 맡고 행복에 잠긴다. 오페라 2막에서 돈 호세가 부르는 노래가 흔히 '꽃노래'로 불리는 아리아 「그녀가 내게 던진 꽃 한 송이」다. 어찌 보면 팔자를 망친 신세 한탄의 노래이지만, 카르멘 앞에서 영락없이 흔들리고 마는 돈 호세의 속마음이 드러나는 단초가 된다.

"당신이 던진 이 꽃은 감옥 속에서도 내 곁에 있네. 시들고 말랐지만, 달콤한 향기를 지니고 있어. 몇 시간이건 눈을 감으면 이 향기에 나는 취하네. 한밤중에는 당신이 보여. 너를 저주하고 미워하자고 결심하고 나 자신에게 되묻기도 했어. 어째서 운명은 내 앞길을 가로막았는지. 그리고 내 저주를 스스로 뉘우쳤고 나 스스로 느꼈어. 단 하나의 욕망, 단 하나의 소망밖에 없다는 걸. 너를 다시 만나는 것, 오 카르멘, 너를 다시 만나는 것이었지."

_아리아 「그녀가 내게 던진 꽃 한 송이」, 비제의 〈카르멘〉에서

"10년 뒤 세계에서 가장 유명해질 오페라"

파리 오페라 코미크 극장에서 비제의 오페라가 초연된 건 1875년 3월 3일이었다. 낭만주의 오페라의 홍수 속에서 집시와 탈영병, 하층민과 도적이 전면에 등장하는 이 작품은 관객이나 비평가들을 적

잖이 불편하게 했다. 당초 "청중의 취향에 맞춰 즐겁고 쉬우며 결말이 행복한 작품"을 희망했던 극장 측이 받은 충격은 두말할 나위도 없었다.

이미 협심증과 후두종양, 류머티즘이 겹쳐서 쇠약할 대로 쇠약해져 있었던 비제는 초연 3개월 뒤인 6월 3일, 36세를 일기로 세상을 떠났다. 성 트리니테 성당에서 열린 장례식에는 작곡가의 때 이른 타계를 애도하는 추도객 4,000명이 운집했다.

하지만 작곡가의 요절은 작품의 진가를 재평가하는 계기가 됐다. 비제가 3개월만

파리 코미크 극장의 초연 당시 포스터, 1875년

더 살았다면 오스트리아 빈을 필두로 유럽 전역의 오페라극장에서 불기 시작한 〈카르멘〉의 열풍을 지켜볼 수 있었을지도 모른다. 빈에서 이 작품을 보았던 브람스는 "비제를 포옹하기 위해서라면 지구 끝까지 갔을 것"이라고 말했다. 초연 이듬해 파리에서 〈카르멘〉을 관람한 차이콥스키도 "앞으로 10년 뒤 이 작품은 세계에서 가장 유명한 오페라가 될 것"이라고 확신했다. 1904년에 이르러 〈카르멘〉은 세계 전역에서 1,000회 공연을 기록하기에 이르렀다. 찰리 채플린과 장 뤽 고다르, 카를로스 사우라 같은 영화감독도 〈카르멘〉을 필름에 담았다. 〈카르멘〉이 낭만과 반항의

작곡가 비제의 사진과 페르라셰즈에 위치한 그의 묘비

아이콘으로 부상한 것이다.

화해를 거부한 탈주자의 오페라

〈카르멘〉에 숨어 있는 사랑과 죽음의 상관 관계를 누구보다 일찍 간파했던 철학자는 니체였다. 청년 시절 니체는 바그너의 전도사 역할을 자임했지만 마지막 오페라 〈파르지팔〉을 본 뒤 "그리스도교의 십자가 앞에서 침몰했다"라고 비판하고 결별을 선언했다. 일찍기

독일 신화와 전설에서 작품 소재를 찾았던
바그너가 기독교에 침윤된 작품을 썼다는
비난이었다. 바그너의 그늘에서 벗어난 니
체가 피난처이자 탈출구로 여기며 환호했던
오페라가 비제의 〈카르멘〉이었다.

1915년 메트로폴리탄 극장에서 열린 〈카르멘〉 공연에 오른
가수들

"젠타(바그너 오페라 〈방황하는 네덜란드인〉
의 여주인공)의 감상주의적 흔적은 없다!
오히려 사랑은 가혹하고 운명적이며 냉
소적이고 순진무구하면서도 잔인하다.
그래서 사랑은 자연적이다. 싸움은 사랑
의 수단이고, 남녀의 철저한 증오가 사
랑의 근저에 놓여 있다. 나는 사랑의 본
질을 이루는 비극적 정서가 이처럼 격렬하게 표현된 경우를 알지
못한다."

_니체, 「바그너의 경우」에서

바그너 오페라의 주인공들에게 비극이나 파국은 이미 예정된 것
이다. 특히 작품에 등장하는 여성은 종교적 숭고함이나 남성의 구
원을 위해 묵묵히 희생을 감내해야 한다. 그의 드라마가 훗날 융기
한 파시즘과 은밀히 공유했던 비밀이기도 했다.

봉주르 오페라

하지만 〈카르멘〉의 비극은 정반대다. 기존 질서의 외부인이자 이방인인 등장인물들은 삶이든 사랑이든 화해와 정착을 거부하고 기꺼이 죽음을 택한다. 이런 점에서 〈카르멘〉은 무엇보다 탈주자의 오페라이며 불온한 음악극이다. 이 작품이 여전히 우리를 흥분시키는 건, 낡은 질서와 고정 관념에 질문을 던지기 때문일 것이다.

CD · 도이치그라모폰
지휘 클라우디오 아바도
연주 런던 심포니 오케스트라
메조소프라노 테레사 베르간사
테너 플라시도 도밍고
소프라노 일리에나 코트루바스

1977년 영국 에든버러 페스티벌은 〈카르멘〉의 주역으로 스페인 출신의 테레사 베르간사를 캐스팅하기 위해 공을 들였다. 하지만 성사까지는 다소 시간이 걸렸다. 베르간사의 눈에 비친 카르멘은 어디까지나 "창녀나 희생자가 아니라 자유로운 영혼을 지닌 집시 여인"인데도 이 점을 간과한 공연이 많다는 점이 그녀의 불만이었다. 베르간사는 주최측이 스페인의 정서를 충실히 구현하겠다는 약속을 받고서야 출연에 응했다.

이 음반은 페스티벌 직후에 전곡을 수록한 녹음으로, 공연의 생기와 활력을 그대로 스튜디오로 가져왔다는 점이 가장 큰 매력이다. 라 스칼라와 빈 국립오페라극장을 이끌며 당대 정상급 오페라 지휘자로 평가받던 아바도의 저력이 고스란히 드러나 있다. 베르간사의 카르멘도 어둡고 퇴폐적인 여인상보다는 밝고 활기찬 매력을 살리는 편에 가깝다. 지고지순한 미카엘라 역의 소프라노 일리에나 코트루바스도 음반 전체에 화사함을 더한다.

마리아 칼라스를 비롯해 테레사 베르간사와 아그네스 발차까지 〈카르멘〉은 스페인과 그리스 등 지중해 연안 가수들의 전유물이었다. 한편 북구의 여인도 남유럽의 여인 카르멘을 얼마든지 소화할 수 있다는 걸 입증한 성악가가 스웨덴 출신의 안네 소피 폰 오터다. 평소 지적이고 학구적인 자세로 독일과 북구의 노래에 애정을 쏟던 이 가수는 2002년 영국 글라인드본 페스티벌에서 카르멘 역을 맡았다.

이 무대에서 폰 오터는 '노래를 위한 연기'라는 오페라의 기존 등식을 뒤집고, 철저하게 '연기를 위한 노래'라는 원칙으로 카르멘을 재해석한다. 담뱃불을 붙이느라 「하바네라」의 선율을 허밍으로 처리하는 카르멘은 이전에는 상상하기 힘든 것이었다. 두 손으로 무대 바닥과 자신의 허벅지를 치면서 리듬감을 만들고, 깨진 사기 조각을 캐스터네츠처럼 치면서 노래하는 모습은 뜨거움과 차가움이 절묘하게 뒤섞여 있어 더욱 뇌쇄적이다.

연출의 측면에서 데이비드 맥비카의 무대는 4막 카르멘의 죽음 장면을 제외하면 시종 어둡고 사실적이다.

DVD · 오푸스 아르테
지휘 필립 조르당
연주 런던 필하모닉 오케스트라
연출 데이비드 맥비카
메조소프라노 안네 소피 폰 오터
테너 마커스 해덕
베이스바리톤 로랑 나우리

> 방금 들린 그대 목소리가 내 마음을 흔드네요.
> 내 마음에는 린도로가 쏜 화살이 박혔어요.
> 네, 린도로는 내 사랑이 될 거예요. 맹세코 성공하고 말겠어요.

Pierre Beaumarchais
Gioacchino Rossini

#6

언젠가 사랑은
변하게 마련이라고 해도

보마르셰의 희곡 『세비야의 이발사』

+

로시니의 오페라 〈세비야의 이발사〉

오페라 속으로

세비야의 이발사 Il barbiere di Siviglia

청년 귀족 알마비바 백작은 세비야의 아가씨 로지나에게 반했다. 로지나는 의사 바르톨로의 후견을 받고 있는데, 바르톨로는 로지나의 재산을 독차지하기 위해 그녀를 가둬놓고 결혼을 강요한다. 알마비바 백작은 동네의 만능 해결사인 이발사 피가로에게 찾아가 고민을 털어놓는다.

피가로의 도움으로 장교로 변장한 알마비바 백작은 바르톨로의 집에 찾아가 "군대의 임시 숙소로 징발한다"라는 공문서를 내보인다. 바르톨로의 반대로 옥신각신 소동이 벌어지는 가운데, 알마비바 백작은 로지나에게 슬쩍 편지를 건넨다. 이때 진짜 병사들이 집에 들이닥쳐 백작을 의심하자, 알마비바 백작은 슬며시 자신의 신분을 밝힌다.

알마비바 백작은 다시 음악 교사로 변장하고 나타나 로지나에게 노래 레슨을 해주는 척한다. 이때 병이 난 줄 알았던 음악 교사 바질리오가 나타난다. 그 바람에 알마비바 백작과 피가로의 계획은 수포로 돌아갈 위기에 처한다.

바르톨로는 결혼을 서두르려고 하지만, 알마비바 백작과 피가로는 한밤중에 사다리를 타고 로지나의 발코니에 숨어 들어온다. 알마비바 백작이 바르톨로에게 "로지나의 지참금을 모두 주겠다"라고 하자, 바르톨로는 이들의 결혼에 못 이기는 척, 동의하고 오페라는 해피엔드로 막이 내린다.

1785년 8월 19일 프랑스 궁정에서 보마르셰의 희곡 『세비야의 이발사』가 상연됐다. 이날 공연에서 피가로 역을 맡은 것은 루이 16세의 남동생, 아르투아 백작이었다. 로지나 역은 다름 아닌 왕비 마리 앙투아네트였다. 불과 4년 뒤에 일어난 프랑스혁명으로 자신의 목

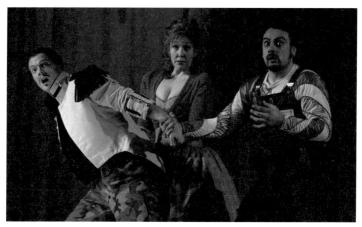

2005년 영국 로열 오페라하우스에서 공연된 오페라 〈세비야의 이발사〉의 한 장면, 로지나 역은 조이스 디도나토가 맡았다.

이 잘려 나가리라고는 당시 왕비 자신도 짐작할 수 없었을 것이다. 『세비야의 이발사』의 속편인 희곡 『피가로의 결혼』은 프랑스혁명에 불씨를 붙인 작품 가운데 하나였다. 작가와 프랑스 왕가의 운명은 참으로 얄궂었다.

작가와 작품의 수난

보마르셰가 『세비야의 이발사』를 집필했던 시기는 역설적으로 작가의 인생에 비극이 잇따르던 때였다. 1770년 두 번째 부인 준비에브가 결혼 2년 만에 타계했다. 2년 뒤에는 둘 사이에서 태어난 네 살배기 아들 피에르 오귀스탱 외젠마저 세상을 떠났다. 작가는 '소송광訴訟狂'으로 불릴 만큼 법정에 뻔질나게 드나들었지만, 이 시기에는 엎친 데 덮친 격으로 매관매직으로 인한 고발과 시민권 박탈 등 시련이 잦아들지 않았다.

당초 보마르셰가 『세비야의 이발사』를 구상할 때 염두에 두었던 장르는 희가극이었다. 그는 루이 15세의 딸들에게 하프를 가르칠 정도로 음악에 남다른 재능을 보였다. 훗날 오페라를 직접 작곡해서 무대에 올리기도 했다. 1772년 오페라 코미크 극장에 희가극을 제안했지만 퇴짜를 맞자 희곡으로 방향을 선회했다. 『세비야의 이발사』는 이듬해 코메디 프랑세즈의 공식 상연 작품으로 채택됐지만 실제 연극

희곡 『세비야의 이발사』의 한 장면을 묘사한 그림

이 공연되기까지는 2년을 더 기다려야 했다. 『세비야의 이발사』는 우여곡절 끝에 1775년 2월 23일, 코메디 프랑세즈에서 5막의 연극으로 초연됐다. 하지만 첫 반응은 좋지 않았다. 평단에서는 "보마르셰의 명성은 추락했고, 공작의 깃털을 뽑고 나면 뻔뻔하고 탐욕스러운 검은 까마귀만 남게 된다는 걸 정직한 사람들은 확신하게 됐다"라고 맹렬한 비난을 퍼부었다. 보마르셰는 초연 당일의 광경에 대해 "전쟁 당일에 독기 오른 적들이 객석에서 흥분해서 파도처럼 물결치고 으르렁거렸다. 이런 소란스러움과 격렬한 전조는 난파 사고를 초래하고 말았다"라고 적었다.

개작 뒤의 대성공

하지만 타고난 흥행 감각을 갖춘 보마르셰는 평단보다는 관객의 반응에 작품의 생명이 달려 있다는 걸 본능적으로 감지했다. 그는 "내 목적은 관객을 즐겁게 하는 것이다. 선의만 있다면 관객이 작품에 즐거워하든 나를 비웃든 내 목적은 이룬 것이다"라고 말했다.

초연 실패 직후 보마르셰는 재빨리 원고를 거둬들여서 사흘 만에 5막에서 4막으로 줄였다. 타의에 의한 개정이었지만, 그는 "야유를 보내거나 코를 풀고, 기침을 하거나 침을 뱉어대는 훼방꾼들이여, 꼭 피를 보아야 하겠는가? 내 4막을 들이켜고 분노가 찾아들기를! 내 수레는 다섯 번째 바퀴 없이도 문제없이 굴러가니까"라고 배짱 있게 말했다. 4막을 통째로 덜어낸 데 대한 분노가 담겨 있었지만, 그럴 때조차 보마르셰는 위트를 빠뜨리지 않았다.

마침내 사흘 뒤 다시 열린 〈세비야의 이발사〉 공연은 대성공을 거뒀다. 보마르셰는 "금요일 밤에 묻힐 뻔했던 불쌍한 피가로가 일요일에 되살아났다"라고 술회했다. 〈세비야의 이발사〉는 작가의 행복한 삶이 낳은 결실이라기보다는 필사적인 자구책의 결과물이었다.

결코 변치 않을 것 같았던 사랑의 속편

보마르셰의 연작 희곡 『세비야의 이발사』와 『피가로의 결혼』은 발표 순서 때문에 단단히 골치를 안긴다. 보마르셰의 원작은 분명히 『세비야의 이발사』와 『피가로의 결혼』의 순이다. 하지만 오페라의 경우에는 1786년 초연된 모차르트의 〈피가로의 결혼〉이 1816년 초연된 로시니의 〈세비야의 이발사〉에 비해 30년 앞선다. 이 때문에 종종 착시 현상이 일어나지만, 로맨틱 코미디의 규칙만 이해하면 실

삽화가 앙토냉 바야르가 그린 바르톨로와 피가로의 모습

은 창작 순서에 대한 혼란을 어렵지 않게 교정할 수 있다.

대부분의 사랑 이야기는 "그들은 행복하게 살았습니다"로 끝난다. 여기에 해당하는 로맨틱 코미디가 〈세비야의 이발사〉다. 하지만 현실에서 사랑은 해피엔드로 지속되기 힘들다. 허진호 감독의 영화 「봄날은 간다」에 나오는 남자 주인공의 대사인 "어떻게 사랑이 변하니?"처럼 말이다. 이 짓궂은 상상력에서 출발한 속편이 『피가로의 결혼』이다. 결코 변치 않을 것만 같던 사랑(『세비야의 이발사』)이 변하는 과정(『피가로의 결혼』)을 지켜보는 것이야말로 두 작품을 함께 읽거나 보는 재미다.

『세비야의 이발사』는 우리의 〈춘향가〉처럼 로맨틱 코미디의 전형

적 공식을 따른다. 알마비바 백작이 이도령이라면 로지나는 춘향이다. 둘의 사랑을 이어주는 방자가 피가로다. 향단이에 해당하는 수잔나는 『피가로의 결혼』에야 등장하지만, 이 속편에서 수잔나의 정절은 시험대에 오르게 된다.

이도령과 춘향의 사랑을 가로막는 변사또처럼, 바르톨로는 알마비바 백작과 로지나의 결합을 방해하는 악역이다. 바르톨로는 후견인이라는 지위를 악용해 로지나를 사실상 감금한 채 결혼식을 올리려고 한다. 권력을 남용해 수청을 강요하는 변사또의 못된 심보와 똑같지만, 속편에서 피가로가 바르톨로의 숨겨진 아들이라는 사실이 드러나면서 운명은 또 한 번 똬리를 튼다.

어차피 결론은 해피엔드로 예정되어 있다. 하지만 로맨틱 코미디에도 엄연히 '게임의 규칙'은 있다. 알마비바 백작과 로지나가 결혼하기 위해서는 공증인과 2명의 증인이라는 조건이 필요한 것이다. 더구나 이들 연인에게 주어진 시간은 고작 24시간. 이 시간을 헛되이 흘려보내면 로지나는 연모하는 알마비바 백작 대신 바르톨로와 원치 않는 결혼을 할 수밖에 없다.

작가의 분신, 피가로의 고군분투

이 희극에서 작가의 자전적 경험이 녹아 있는 인물은 피가로다.

봉주르 오페라

마을의 이발사이자 중매쟁이, 실패한 작가 지망생이라는 '팔방미인' 피가로의 복잡한 경력은 3장 「예술이 혁명을 예고하는 순간」에서 언급했듯이, 시계 수선공이자 왕실의 비밀 외교관이기도 했던 보마르셰의 삶을 연상시킨다.

희곡 『세비야의 이발사』의 결말 장면에서 피가로가 언급하는 오페라 〈부질없는 조치〉는 원작 희곡의 부제이자, 로지나가 일일 음악 교사로 변장한 알마비바 백작과 함께 연습하는 작품의 제목이다. 이 부제에는 알마비바 백작과 로지나의 결합을 방해하려는 바르톨로에 대한 풍자의 의미가

〈세비야의 이발사〉에서 주인 알마비바 백작을 위해 활약하는 피가로의 모습을 묘사한 삽화

담겨 있다. 바르톨로가 아무리 훼방을 놓으려고 해도 백작과 로지나는 끝내 행복하게 맺어질 것이라는 암시다. 알마비바 백작과 로지나의 사랑을 연결해주는 전권을 피가로에게 부여하고 있다는 점에서, 피가로는 이 작품에서 사실상 작가의 분신이자 전지전능한 존재다.

그렇기에 속편인 『피가로의 결혼』에서 수잔나를 넘보는 알마비바 백작의 탐욕에 왜 그토록 피가로가 분개했는지도 자연스럽게 이해가 된다. 피가로는 주인의 결혼을 성사시키기 위해 전편에서 악전

고투를 벌였지만, 정작 속편인 『피가로의 결혼』에서 그 주인은 피가로의 은공을 까맣게 잊은 채 삐뚤어진 욕망에 사로잡힌 것이다. 이런 작품 설정은 보마르셰가 프랑스 왕실의 환심을 사기 위해 부단하게 애썼지만, 투옥과 시민권 박탈이라는 시련을 겪었던 상황과도 묘하게 닮아 있다.

『세비야의 이발사』에도 작가 특유의 풍자적 표현은 곳곳에 숨어 있다. 피가로가 알마비바 백작의 편잔에도 "귀족들이란 우리에게 해를 끼치지 않는 것이 우리를 돕는 거야"라고 응수하는 대목이 대표적이다. 게으르고 행실이 글러먹었다는 백작의 타박에도 피가로는 천연덕스럽게 "하인들에게 강요하는 미덕을 그대로 갖춘 주인님은 과연 많을까요?"라고 말대꾸한다.

오페라 신동 로시니의 17번째 작품

당초 희가극을 염두에 두고 썼던 희곡 『세비야의 이발사』의 음악적 매력에 주목했던 작곡가는 이탈리아의 오페라 작곡가 조아키노 로시니Gioachino Antonio Rossini, 1792~1868였다. 선배 작곡가 조반니 파이시엘로Giovanni Paisiello, 1740~1816가 먼저 이 작품을 오페라로 작곡해 1782년 러시아 왕궁에서 초연했다. 하지만 이 작품이 위대한 희가극이 될 것이라고 확신했던 로시니는 개의치 않았다. 〈세비야

봉주르 오페라

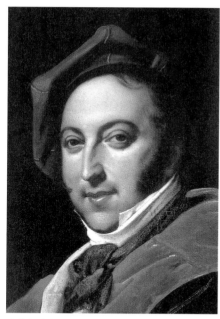
오페라 〈세비야의 이발사〉의 작곡가 로시니의 초상, 1820년

의 이발사〉는 18세 때 데뷔작 〈결혼 어음〉을 발표한 '오페라 신동' 로시니의 17번째 작품이었다. 〈세비야의 이발사〉를 작곡할 당시, 로시니의 나이는 불과 스물셋이었다.

1815년 12월 로시니는 테너 마누엘 가르시아를 위한 새 오페라를 써달라는 위촉을 받고 『세비야의 이발사』를 떠올렸다. 당시 가르시아는 출연료로 로시니의 작곡료보다 더 큰 돈을 받을 만큼 인기가 좋았다. 당시 오페라 〈토르발도와 도를리스카〉의 공연을 위해 로마에 머물고 있던 로시니는 한 달여 만에 〈세비야의 이발사〉의 작곡을 끝냈다. 훗날 작곡가는 "12일 만에 작곡을 마쳤다"라고 주장했다. 실제로 대본 작가와 극장이 계약을 체결한 날짜는 1816년 1월 17일이었다. 로시니는 2월 6일, 1막의 음악을 완성했고, 초연 당일인 2월 20일에는 부랴부랴 2막 작곡까지 끝냈다. 12일은 과장에 가깝지만, 놀라운 작곡 속도만은 분명했던 것이다. 물론 오페라 서곡부터 〈팔미라의 아우렐리아노〉와 〈영국 여왕 엘리자베스〉 등 이전 오페라의 선율을 노골적으로 우려먹은 건 어쩔 수 없었다. 로시니는 예전에 썼던 작품에서 선율이나 주제를 주저 없이 다시 가져다 쓰는 '자기 복제'의 달인이었다.

참패 뒤의 인기몰이

1816년 2월 20일, 로마에서 열린 로시니의 오페라 〈세비야의 이발사〉 초연은 작곡가 파이시엘로의 열성 팬들이 보낸 야유 탓에 참패로 끝났다. 설상가상으로 알마비바 백작 역의 가르시아가 노래할 때 반주하기로 했던 기타는 조율이 풀려 있었다. 가르시아는 무대에서 노래하면서 조율하고자 했지만, 기타 줄 하나가 끊어지는 바람에 객석에서는 폭소와 야유가 쏟아졌다. 1막 종반에는 난데없이 고양이가 무대 위로 튀어나와 울음소리를 내는 바람에 급기야 난장판이 되고 말았다. 이날 공연에서 하프시코드를 연주했던 로시니도 관객의 야유를 피하지는 못했다. 첫날 공연에서 쓰디쓴 실패를 맛보았던 희곡의 운명과도 흡사했다.

하지만 원작의 유쾌한 익살과 로시니 특유의 밝고 서정적인 선율은 차지게 맞물렸다. 1822년 청력을 잃은 베토벤이 스물한 살이나 어린 로시니를 만난 자리에서 건넨 필담은 예언처럼 적중했다. "당신이 〈세비야의 이발사〉의 작곡가로군요. 축하합니다. 이탈리아 오페라가 존재하는 한, 이 작품은 공연될 거요. 당신은 희가극만 쓰도록 해요. 다른 스타일은 성격에 맞지 않을 테니." 베토벤의 말대로 이 작품은 세계 오페라극장에서 빠지지 않는 인기 레퍼토리로 자리 잡았다.

양토냉 바야르가 그린 로지나의 모습

"방금 들린 그대 목소리가 내 마음을 흔드 네요. 내 마음에는 린도로가 쏜 화살이 박 혔어요. 네, 린도로는 내 사랑이 될 거예요. 맹세코 성공하고 말겠어요. 후견인은 막겠 지만, 꾀를 짜내 그를 굴복시키면 행복하겠 지요. 저는 온순하고, 사람들을 존중하며 잘 섬기고 부드럽고 정이 많아요. 들은 대로 하고 이끄는 대로 따르지요. 하지만 나를 자극하면 독사로 변할 거예요. 수백 개의 덫을 놓을 거예요."

_로지나의 아리아 「방금 들린 그 목소리」,
로시니의 오페라 〈세비야의 이발사〉에서

가난한 학생 린도로로 가장한 알마비바 백작과 사랑에 빠진 로지 나가 오페라의 1막 2장에서 부르는 아리아가 「방금 들린 그 목소리」 다. 첫사랑의 설렘을 서정적인 선율로 노래하며 시작한 아리아는 화 려한 기교가 조금씩 보태지면서 사랑에 대한 결연한 의지를 드러내 는 것으로 변한다. 서정성과 기교, 풍부한 성량까지 모두 담아내야 하기에 이 노래는 메조소프라노의 기량을 가늠하는 대표적인 아리 아로 꼽힌다. 로지나가 모차르트의 〈피가로의 결혼〉에서는 남편의 바람기에 괴로워하며 「아름다운 날은 가고」를 부르는 백작 부인과

동일 인물이라는 점을 떠올리면, 세월의 속
절없음에 마음 한구석이 서글퍼진다.

잡지 『르 안느통』에 실린 로시니의 캐리커처, 1867년

사랑에 빠지는 순간의
설렘을 담다

하지만 로시니의 이 오페라를 들으며 모
차르트의 〈피가로의 결혼〉에 등장하는 변
심과 음모, 프랑스혁명 이전의 봉건적 모순
까지 굳이 떠올릴 필요는 없다. 어디까지나
이 작품은 로맨틱 코미디이자 장밋빛 동화
니까.

1987년 이 오페라를 연출했던 노벨 문학상 수상자 다리오 포는
로시니 음악의 매력을 이렇게 요약했다.

"로시니는 음식을 탐하고 사랑을 느끼게 하는 음악가다. 로시니의
음악은 올리브와 토마토, 장미와 로즈메리, 커버와 식탁보, 와인
과 여자아이들의 웃음소리를 연상시키며 허브 향으로 가득하다."

모두들 사랑은 변한다고 한다. 하지만 사람들은 여전히 사랑에

빠진다. 로시니의 수많은 희가극 중에서도 유독 이 작품이 대중적인 인기를 누리는 것은 사랑에 빠지는 순간의 설렘을 떠올릴 수 있기 때문일 것이다. 와인과 웃음소리, 허브 향처럼 기분 좋은 그 느낌 말이다.

CD · 데카
지휘 주세페 파타네
연주 볼로냐 극장 오케스트라와
합창단
메조소프라노 체칠리아 바르톨리
테너 윌리암 마테우치
바리톤 레오 누치

그 어원이 '채색하다'인 콜로라투라는 고난도의 화려한 기교로 쓰인 선율을 뜻하는 말로 본래 소프라노에 어울리는 단어였다. 하지만 소프라노를 위협하는 초절 기교로 '콜로라투라 메조소프라노'로 불리는 성악가가 체칠리아 바르톨리Cecilia Bartoli, 1966~다. 메조소프라노는 기껏 소프라노의 하녀나 악역일 뿐이라는 선입견에 당당하게 도전한 바르톨리에게 성공의 발판이 된 작품이 모차르트와 로시니의 오페라였다.

22세 때인 1987년, 독일 쾰른 극장에서 〈세비야의 이발사〉에 출연해 호평을 받은 바르톨리가 이듬해 녹음한 음반이다. 훗날 수십만 장의 음반 판매고를 올리며 '오페라의 슈퍼스타'로 부상한 바르톨리의 잠재력을 20대 초반의 눈부신 활력과 생기에서 미리 엿볼 수 있다.

2009년 영국 로열 오페라하우스의 실황 영상으로 막이 열리기 직전, 지휘자 안토니오 파파노는 마이크를 들고 무대로 올라온다. 그는 "전날 공연에서 디도나토가 무대에서 떨어지는 사고로 발을 다쳤지만, 휠체어에 앉아서 노래할 것"이라고 말한다. 실제 디도나토는 직전 공연에서 부상 당한 이후에도 세 시간 가까이 목발을 짚고 연기하는 투혼을 보였다. 이 공연에서도 그는 오른발에 분홍색 깁스를 하고 휠체어에 앉아서 연기하고 노래한다.

지휘자 파파노는 적절하게 작품에 가속을 내면서 로시니 특유의 흥을 더하고, 화려한 원색 위주의 간결한 무대는 한 편의 동화 같은 분위기를 살린다. 우리 시대 최고의 로시니 테너인 플로레스의 목소리도 청명하기 그지없다.

하지만 무엇보다 이 무대의 주인공은 로지나 역의 디도나토다. 「방금 들린 그 목소리」를 누가 휠체어에 앉아 부르리라고 상상할 수 있었을까. 디도나토는 이 공연을 통해 일약 오페라 스타로 부상했다. '위기는 기회'이며 '인생만사 새옹지마'라는 교훈을 주는 유쾌한 영상이다.

DVD · 버진 클래식스
지휘 안토니오 파파노
연주 로열 오페라하우스
연출 모슈 레저와 파트리스 쿠리에
메조소프라노 조이스 디도나토
테너 후안 디에고 플로레스
바리톤 임창한

"

비록 사랑은 종종 사람을 속이지만 최소한 만족과 기쁨을 약속한다네.

반면 종교는 사람들이 슬픈 고행만 겪도록 바라지 않는가.

"

Abbé Prévost
Jules Massenet
Giacomo Puccini

— #7 —

오페라의
'타락 남녀'

아베 프레보의 소설 『기사 데 그리외와 마농 레스코의 이야기』

+

마스네의 오페라 〈마농〉·푸치니의 오페라 〈마농 레스코〉

오페라 속으로

마농 레스코 Manon Lescaut

근위병 중사인 레스코와 여동생 마농이 아미앵의 여관 앞마당에 내린다. 마농은 집안의 뜻으로 수녀원에 들어가는 길이다. 하지만 마농에게 한눈에 반한 젊은 기사 데 그리외는 그녀에게 "이대로 도망가자"라고 설득한다. 오빠 레스코가 자리를 비운 사이, 둘은 마차를 타고 파리로 달아나 동거한다.

마농은 부유하고 화려한 삶에 대한 갈망 때문에 데 그리외를 떠나 부호의 애첩이 된다. 하지만 데 그리외가 방황에서 벗어나 신부가 되기 위해 신학교에 들어갔다는 소식을 듣고 마농은 마음이 흔들린다. 결국 마농은 신학교를 찾아가 데 그리외에게 자신의 사랑을 호소하고 둘은 다시 달아난다.

아버지가 보내준 돈을 탕진한 데 그리외는 도박장을 드나든다. 하지만 속임수를 썼다는 혐의로 출동한 경찰에게 체포된다. 데 그리외는 아버지의 힘으로 석방되지만, 마농은 창녀라는 누명을 쓰고 아메리카 대륙으로 추방당한다. 데 그리외는 배에 태워달라고 선장에게 애원해 그녀와 함께 승선한다. 이들은 미국 뉴올리언스에서도 또 다른 문제에 휘말리자 황야로 달아난다. 마농은 들판 한복판에서 데 그리외에게 "나의 죄는 사라져도 내 사랑은 영원할 거예요"라고 말하고는 쓰러져 숨을 거둔다.

　재즈의 발생지를 찾아서 미시시피 강의 하류로 내려가면 도착하는 최종 기착지가 뉴올리언스다. 미국이 독립하기 전까지 프랑스의 식민지였던 뉴올리언스는 대대로 면화와 곡물을 수출했던 항구 도시였다. 아프리카에서 노예무역으로 끌려온 흑인들이 첫발을 내딛는 신대륙이었으며, 프랑스와 스페인, 아일랜드와 독일 등 유럽 전역의 이민자들이 뒤섞이는 도시였다. 뉴올리언스는 탄생부터 인종과 문화의 용광로였다. 재즈는 이 용광로의 열기로 빚어낸 음악이었다.

　1718년 뉴올리언스를 개척한 프랑스는 당시 루이 15세의 섭정공이었던 오를레앙 공公 필립 2세의 이름을 따서 '새로운 오를레앙(누벨 오를레앙)'이라고 명명했다. 미국 독립전쟁 때는 영국에 맞서 아메리카 식민지의 편에 섰던 프랑스가 탄약과 군수품을 지원했던 통로였다. 1803년 나폴레옹은 뉴올리언스가 포함된 루이지애나주의 소유권을 당시 1,500만 달러의 가격으로 미국에 팔아넘겼다. 하지만

소설 『마농 레스코』의 작가 아베 프레보　　　　『마농 레스코』 개정판의 첫 페이지, 1753년

신대륙에서 태어난 프랑스인의 후손인 크레올은 이후에도 프랑스어권 인구 비율을 유지하기 위해 이민을 장려했다. 결과적으로 더욱 다양한 인종과 민족이 뉴올리언스로 유입됐다. 20세기 초까지도 네 명 가운데 한 명이 프랑스어를 쓰던 '미국 속의 프랑스'가 뉴올리언스였다.

　1731년 프랑스 작가 아베 프레보Abbé Prévost, 1697~1763가 발표한 소설 『기사 데 그리외와 마농 레스코의 이야기』(이하 『마농 레스코』)의 마지막 배경이 뉴올리언스다. 도박과 사기, 감금과 살인 등의 죄명

을 쓰고 추방된 마농과 연인 데 그리외의 눈에 비친 뉴올리언스는
황량한 유배지와도 같았다.

고립무원의 땅, 뉴올리언스

"두 달간의 항해가 끝나고 우리들은 기다리던 해안에 도착했다.
첫눈에 이 땅은 우리에게 좋은 인상을 주지는 않았다. 황폐하고
인적이 드문 들판에는 바람으로 벌거숭이가 된 나무 몇 그루와
갈대뿐이었다. 사람이나 동물의 자취도 없었다. 하지만 선장의
명령으로 대포를 몇 발 발사하자 누벨 오를레앙 주민들이 환한
표정으로 우리를 맞으러 나왔다."

_프레보, 『마농 레스코』에서

낡은 관습이나 신분 질서, 타인의 시선에서 자유로운 신대륙에서
이들 연인은 새로운 삶을 살기로 결심한다. 18세기 초 뉴올리언스
에 몰려든 이주민들과 마찬가지로, 이들에게도 이곳은 '기회의 땅'
이었던 것이다. 데 그리외는 마농에게 이렇게 속삭인다.

"사랑의 참된 즐거움을 느끼기 위해서는 반드시 누벨 오를레앙에
와야만 하오. 여기서만 질투나 배신 없이 서로 사랑할 수 있소.

금을 발견하기 위해 많은 사람들이 몰려
들지만, 우리가 더욱 값진 보물을 찾은
건 누구도 모를 거요."

_프레보, 『마농 레스코』에서

수도원 앞에서 마농 레스코와 데 그리외가 처음 만나는 모습

하지만 데 그리외는 마농에게 눈독을 들
이는 지역 촌장의 조카와 결투를 벌인 끝에
사막으로 달아난다. 그리고 마농은 나무
한 그루 없는 광야 한복판에서 숨을 거둔
다. 뉴올리언스는 프랑스에서 가장 멀리 떨
어져 있는 지리적 공간인 동시에, 퇴로마저
막힌 고립무원의 상징이었다. 더 이상은 갈
곳이 없다는 의미에서 『마농 레스코』는 말
그대로 '막장극劇'이기도 했다.

헤어날 수 없는 지독한 사랑

『마농 레스코』는 사랑의 미망迷妄에 사로잡힌 연인들이 저지르는
탈주와 탈선의 서사시다. 두 번의 납치와 네댓 차례의 절도, 두 번
의 살인과 한 차례의 화재, 네 번의 투옥과 한 번의 감금, 한 차례의

광야에서 숨을 거두는 마농의 모습

추방과 한 번의 탈출 등 범죄 일람표와도 같은 이 소설은 순전히 자의로 신세를 망치는 이야기다.

주인공 데 그리외도 이미 알고 있다. 자신이 "행복을 거부하고 자진해서 최후의 불행 속으로 빠져들어 가고 있다"라는 것을. "가장 빛나는 미덕을 지니고 있으면서도 운명이나 자연의 혜택을 누리기보다는 어둡고 방랑하는 삶을 선택했다"라는 것을. "불행을 겪으리라는 걸 알면서도 굳이 피하려 하지 않는다"라는 것을.

대혁명 직전의 프랑스 사회처럼 신분제의 낡은 질서가 흔들릴 때, 청춘 남녀들 사이에서 번지는 열병이 자유연애다. 하지만 봉건적 사슬에서 막 풀려난 젊은 남녀를 다시 옥죄는 밧줄이 경제적 능력이다. '유지하다'는 뜻의 프랑스어인 '앙트르트니르entretenir'에 '첩妾을 두다'라는 의미가 숨어 있는 것도 이 때문이다. 자고로 홀로 설 수 없는 자는 남의 보살핌을 받아야 한다. 자유연애의 기본 전제는 이제나저제나 경제적 자립인 것이다.

지조 없는 여인 마농은 가난한 학생 데 그리외의 순수한 사랑에 만족하지 못하고, 사치스럽고 호화로운 향락과 쾌락에 몸을 내맡긴

다. 데 그리외가 곤궁한 처지에 빠질 때마다 마농은 "세상에 진실로 사랑하는 건 당신뿐이지만, 파산할 지경이라면 변하지 않는 사랑이란 어리석은 미덕에 지나지 않는다"라는 편지만을 남긴 채 어김없이 떠난다. 소설은 세무관리인 B의 정부情婦가 된 마농을 "B의 보살핌을 받는다"라고 표현한다. 경제적 지원이 결부된 육체적 관계를 흡사 '스폰서'라고 부르는 것과도 같은 이치다.

소설에서 마농은 그를 세 번이나 버리고 달아났다. 데 그리외에게도 마농을 잊을 기회는 세 번이나 있었던 셈이다. 하지만 그가 순순히 체념했다면, 이처럼 지독한 사랑 이야기도 애당초 성립하지 않았을 것이다. 작가는 데 그리외를 "선악이 뒤섞여 있고, 양식良識과 나쁜 행동이 영원히 대조를 이루는 모호한 인물"이라고 정의했다.

남녀의 어리석은 사랑을 치정癡情이라고 부르는 건, 그 사랑이 육욕으로 얼룩졌기 때문만은 아니다. 파멸로 떨어지는 줄 알면서도 헤어날 수 없을 만큼 질긴 악연이기 때문이다. 부모님의 뜻에 따라 수도원에 들어가기로 되어 있던 마농은 처음 만난 데 그리외의 유혹에 흔들려 파리로 달아난다. 데 그리외에게도 성직자가 될 기회가 있었지만 제 발로 수도원을 박차고 나온다. 데 그리외는 자신이 곤란한 지경에 빠질 때마다 사심 없이 발 벗고 도와줬던 수도사 친구 티베르주 앞에서 육욕과 쾌락을 찬양하고, 종교를 모독하는 불경을 저지르기에 이른다.

봉주르 오페라

"비록 사랑은 종종 사람을 속이지만 최소한 만족과 기쁨을 약속한다네. 반면 종교는 사람들이 슬픈 고행만 겪도록 바라지 않는가."

_프레보, 『마농 레스코』에서

작가의 삶이 담긴, 미친 사랑의 노래

이 '미친 사랑의 노래'에는 젊은 날 성속聖俗을 넘나들며 방황했던 작가 프레보의 자전적 경험이 녹아 있다. 유년 시절에 어머니를 여의고, 엄격한 아버지의 손에 자랐던 프레보는 프랑스 북부 에스댕의 예수회 기숙학교에서 신학과 수사학을 공부했다. 하지만 스페인 왕위 계승 전쟁 당시 그가 진학하고자 했던 북프랑스의 유서 깊은 두에 대학이 반反프랑스 연합군의 수중에 떨어지자, 그는 '신학' 대신 '군대'를 택했다. 작가가 불과 16세 때의 일이었다. 그 뒤로도 수사修士와 군인, 탈영과 사면에 이르기까지 작가는 자신이 빚어낸 주인공 데 그리외보다 더 소설 같은 삶을 살았다.

비극으로 끝난 작품의 주인공들과 달리, 작가의 말년은 대체로 평화로웠다. 1734년 베네딕트 수도원의 사제로 돌아온 그는 파리 인근 샹티이의 수도원에 머물면서 저술 작업에 매달렸고 평생 130여 편의 소설과 기행문을 남겼다. 해외를 떠돌던 시절에 작가는 자신을 '추방된 프레보(프레보 데그질Prévost d'exile)'라고 불렀지만, 프랑스

로 귀국한 뒤에는 '신부 프레보(아베 프레보abbé Prévost)'라는 이름을 사용했다. 앙투안 프랑수아 프레보가 그의 본명이지만, 지금도 아베 프레보로 더욱 친숙하다.

인기를 누린 금서

『마농 레스코』는 일찍이 프랑스 문학사에서 볼 수 없었던 부도덕한 여인을 탄생시켰다. 타락한 여인들 사이에 섞여 있는 공주와도 같은 마농의 이율배반적 매력은 어떤 작품에서도 전례를 찾을 수 없는 것이었다. 소설에서 각각 17세와 15세로 설정된 이들 '철부지 남녀'는 흡사 타락한 『로미오와 줄리엣』과도 같았다.

프랑스에서 이 소설은 1731년 출간과 동시에 미풍양속을 해친다는 이유로 금서로 지정됐다. 하지만 네덜란드 등 주변국에서 들여온 해적판이 은밀하게 유통될 만큼 인기가 높았다. 1753년 작가 스스로 논란이 될 만한 장면의 표현 수위를 누그러뜨리고 도덕적 교훈을 덧붙인 개정판을 낸 뒤에야 정식 출판 허가를 받았다. 『마농 레스코』는 연애지상주의 시대의 '교과서'인 동시에, 사랑의 극한이 어디까지인지 묻는 '시험지'였다.

당대 지식인 사회에서도 이 작품에 매료된 독자는 적지 않았다. 사드 백작은 쇼데를로 드 라클로의 소설 『위험한 관계』보다도 『마

농 레스코』를 높게 평가하면서 "이 매력적인 작품을 읽은 뒤 우리는 얼마나 많은 눈물을 쏟는가!"라고 감탄했다. 삼권분립을 설파한 프랑스 계몽 철학자 몽테스키외도 "데 그리외의 행동이 아무리 저열해도, 그의 모든 행동은 언제나 사랑이라는 고상한 이유에서 나온 것이다"라고 옹호했다. 독일의 괴테는 청년 시절 그레트헨에 대한 짝사랑이 실패로 돌아간 뒤 이 소설을 읽었던 경험을 훗날 자서전에 기록했다. "실연과 같은 고통을 자극하는 데 프레보의 소설만큼 완벽하게 어울리는 것이 없었다"라는 독일 문호의 고백은 그의 작품 『젊은 베르테르의 슬픔』을 떠올리게 한다.

마스네의 〈마농〉이 탄생하기까지

소설 출간 이후 데 그리외와 마농은 오페라와 발레, 영화까지 예술 장르의 남녀 주인공 자리를 독식하기에 이르렀다. 시기상으로는 1830년 작곡가 알레비의 발레 〈마농 레스코〉와 1856년 다니엘 오베르의 오페라 〈마농 레스코〉가 앞선다. 하지만 최초의 세계적 히트 작은 프랑스 작곡가 쥘 마스네Jules Massenet, 1842~1912가 1884년 발표한 오페라 〈마농〉이었다.

마스네가 당초 파리의 오페라 코미크에서 의뢰를 받았던 작품은 『마농 레스코』가 아니라 그리스 신화의 『포이베』였다. 하지만 이 작

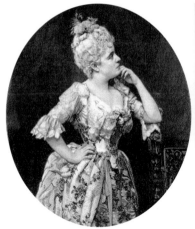

마농 역의 소프라노 시빌 샌더슨, 1888년 데 그리외 역의 드미트리 스미르노프, 1909년

품의 진척이 여의치 않자 마스네는 위촉을 사양하기 위해 대본 작
가 앙리 메이아크를 찾아갔다. 하지만 메이아크의 서재에서 소설
『마농 레스코』를 발견한 마스네는 그 자리에서 오페라 대본 집필을
의뢰했다. 이틀 뒤에 첫 두 막의 대본을 써온 메이아크는 마스네와
의 식사 자리에서 대본을 식탁보 밑에 슬그머니 놓아뒀다. 대본을
받은 마스네는 1882년 작가 프레보가 『마농 레스코』를 집필했던 네
덜란드 헤이그의 집에 머물면서 작곡에 매달렸다. 마침내 완성된
뒤, 이 오페라는 1884년 초연 이후 35년간 유럽 전역과 미국에서
1,000회 공연될 만큼 인기를 누렸다.

봉주르 오페라

푸치니의 야심찬 출세작

마스네의 오페라 〈마농〉에 도전장을 던진 이탈리아의 후배 작곡가가 자코모 푸치니Giacomo Puccini, 1858~1924였다. 그는 당시 오페라 〈빌리〉와 〈에드가〉 등 두 작품을 발표한 '신인급 작곡가'였다. 하지만 푸치니는 동료 출판업자의 만류에도 불구하고 "왜 마농에 대한 두 편의 오페라가 존재하면 안 되는가? 마농 같은 여인은 하나 이상의 연인을 가질 수 있을 거야"라고 자신만만하게 말했다.

푸치니의 사진, 1908년

"프랑스 사람인 마스네가 분칠과 미뉴에트로 작품을 느낀다면, 이탈리아인인 나는 거침없는 열정으로 작품을 바라보겠다"라는 푸치니의 말에는 오페라 본고장 출신이라는 자존심이 담겨 있었다. 하지만 작곡가는 앞선 두 오페라가 미지근한 반응을 얻는 데 그치자 〈마농 레스코〉를 완성하기 위해 모두 다섯 명의 대본 작가를 동원할 만큼 노심초사를 거듭했다. 마침내 1893년 이탈리아 토리노에서 초연된 〈마농 레스코〉는 〈라 보엠〉과 〈토스카〉 〈나비부인〉을 예고하는 푸치니의 출세작이 됐다.

마스네는 마농의 노래에서 음정과 기교,

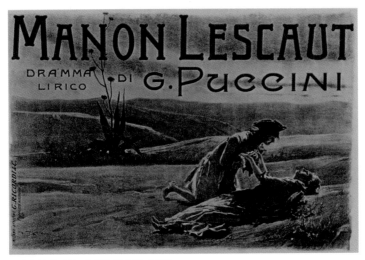

푸치니의 〈마농 레스코〉 초연 기념엽서, 1893년

색채를 끊임없이 변화시키며 여주인공의 변덕스러운 성격이나 화려함만을 추구하는 당대 사회의 모습을 담아냈다. 반면 푸치니의 오페라는 파멸로 치닫는 청춘 남녀의 운명을 사실적으로 묘사하는 데 충실했다. 마스네는 마농이 르아브르로 호송되던 도중에 숨지도록 각색했다. 반면 푸치니는 원작 설정을 그대로 살려 뉴올리언스의 사막에서 숨지도록 해서 처절함을 한층 부각했다. 마스네의 오페라는 남녀 주인공이 사랑을 속삭이는 파리를 2막의 배경으로 삼은 반면, 푸치니의 오페라 2막에서 마농은 이미 데 그리외와 헤어지고 부호의 애첩이 되어 있다. 이처럼 푸치니는 선배 마스네의 〈마농〉과 적극적으로 차별화하기 위해 때로 의도적인 비약을 택했다.

봉주르 오페라

하지만 두 작품 사이에 존재하는 숱한 차이점이 하나의 공통점보다 클 수는 없었다. 푸치니의 말처럼 마농은 충분히 두 작품의 주인공이 될 만큼 매력적인 '팜파탈'이라는 점이었다. 끊임없이 재해석되는 것이 고전의 운명이라면, 이 작품보다 그 운명을 잘 보여주는 사례는 없었다. 초연 이듬해 영국 런던에서 오페라 〈마농 레스코〉를 관람한 버나드 쇼는 "그 어떤 라이벌들보다 푸치니는 베르디의 후계자에 가까워 보인다"라고 평했다. 쇼의 이 말은 이탈리아 오페라의 역사를 정확하게 꿰뚫어본 예언이 됐다.

CD · EMI
지휘 안토니오 파파노
연주 벨기에 모네 오페라극장
오케스트라와 합창단
소프라노 안젤라 게오르규
테너 로베르토 알라냐
베이스바리톤 호세 반담

테너 로베르토 알라냐가 소프라노 안젤라 게오르 규와 처음 호흡을 맞춘 건, 1992년 영국 로열 오페라 하우스에서 공연된 푸치니의 오페라 〈라 보엠〉이었 다. 도무지 자기 주장을 굽힐 줄 모르는 솔직함부터 연출가나 극장장과 충돌을 불사하는 강한 개성까지 이들에게는 공통점이 많았다. 그러던 이들은 마침내 1996년 뉴욕 메트로폴리탄 오페라극장에서 당시 루 돌프 줄리아니 뉴욕 시장의 축하를 받으며 결혼했다.

세기적 '오페라 커플'의 탄생이었지만 이들은 별거 와 재결합을 거듭한 끝에 2013년 공식 이혼을 발표했 다. 1999년 벨기에 브뤼셀에서 녹음한 〈마농〉의 전곡 음반으로, 아직 이들의 앙상블에는 균열 조짐이 보이 지 않는다. 어쩌면 현실의 사랑은 마스네의 오페라처 럼 그리 비극적이지도 낭만적이지 않을지도 모른다.

마돈나의 뮤지컬 영화 「에비타」와 비요크 주연의 「어둠 속의 댄서」에서 안무를 맡았던 연출가 겸 안무가 빈센트 패터슨의 첫 오페라 연출작이다. 그는 오페라의 시대적 배경을 1950년대로 옮긴 뒤 조명 장비를 든 인력을 무대 위에 등장시켜 끊임없이 마농을 비추도록 한다. 동경과 허영, 타락과 죽음을 다룬 이 오페라에 멜로드라마의 속성이 깃들어 있다는 걸 상기시키는 것이다.

DVD · 도이치그라모폰

지휘 다니엘 바렌보임
연주 베를린 슈타츠오퍼
연출 빈센트 패터슨
소프라노 안나 네트렙코
테너 롤란도 비야손

1막 전주곡부터 머리를 곱게 땋은 소녀 마농은 영화 잡지에 등장하는 할리우드 스타들을 동경하면서 마스카라와 립스틱을 칠한다. 오페라가 전개될수록 마농의 의상도 점차 오드리 헵번과 메릴린 먼로 같은 영화 주인공들을 닮아간다.

파리로 달아난 남녀 주인공이 속옷 차림으로 베개 싸움을 벌이다가 입을 맞추는 2막의 편지 장면은 낭만적인 운치로 가득하다. 비야손과 네트렙코는 2005년 잘츠부르크 페스티벌에서 호흡을 맞췄던 베르디의 〈라 트라비아타〉 이후 최고의 앙상블을 선보인다.

CD · 도이치그라모폰
지휘 주세페 시노폴리
연주 필하모니아 오케스트라
소프라노 미렐라 프레니
테너 플라시도 도밍고
바리톤 레나토 브루손

"바그너와 베르디, 푸치니까지 위대한 오페라 작곡가들의 첫 성공작이 세 번째 오페라라는 건 신기한 일이다."

플라시도 도밍고는 26세 때인 1967년에 전설적 소프라노 레나타 테발디와 함께 처음 푸치니의 〈마농 레스코〉를 부른 뒤, 무대에서 40회 이상 데 그리외 역할을 맡았다. 몽세라 카바예와 레나타 스코토, 키리 테 카나와, 미렐라 프레니 등 당대의 소프라노들과도 수 차례 영상과 음반으로 이 오페라를 남겼다.

드라마틱한 목소리와 연기력, 준수한 외모까지 도밍고는 '타고난 데 그리외'였다. 하지만 막상 인터뷰에서 그는 "너무나 많은 분량과 높은 음역 때문에 실제로 테너가 부르기에는 너무나 까다로운 역"이라고 고백했다.

도밍고의 〈마농 레스코〉 가운데 1983년 프레니와 호흡을 맞춘 스튜디오 음반으로 남녀 성악가와 오케스트라까지 전반적인 앙상블이 빼어나다. 특히 시노폴리가 지휘한 필하모니아 오케스트라는 명징하면서도 속이 꽉 찬 사운드를 들려준다.

DVD · 워너뮤직
지휘 주세페 시노폴리
연주 로열 오페라하우스 오케스트
라와 합창단
연출 괴츠 프리드리히
소프라노 키리 테 카나와
테너 플라시도 도밍고

"나의 죄는 사라지겠지만, 내 사랑은 영원할 거예요."

　뉴올리언스의 황야 위에 선 남녀에겐 지친 몸을 뉘
일 휴식처도, 음식도 없다. 무대 위에 보이는 것도 오
로지 이들 남녀뿐이다. 마농은 마지막 노래를 부른
뒤 데 그리외의 품에서 숨을 거둔다.

　이들의 노래가 마치 한 곡처럼 쉼 없이 계속되는 오
페라 4막에서 독일 연출가 괴츠 프리드리히는 붉은
석양의 사막을 전면에 부각해 황량하고 처연한 느낌
을 강조했다. 비디오 시절부터 유명했던 1983년 실황
영상이다. 최근 고화질 영상물에 비하면 다소 낡은
느낌을 주지만 대체로 사실적이고 고전적인 해석에
충실했다. 테 카나와와 도밍고의 '선남선녀 콤비'는
영상 시대에 오페라 캐스팅의 중요성을 잘 보여준다.

66

어째서, 어째서 주님은 제게 이런 고통을 주십니까?

99

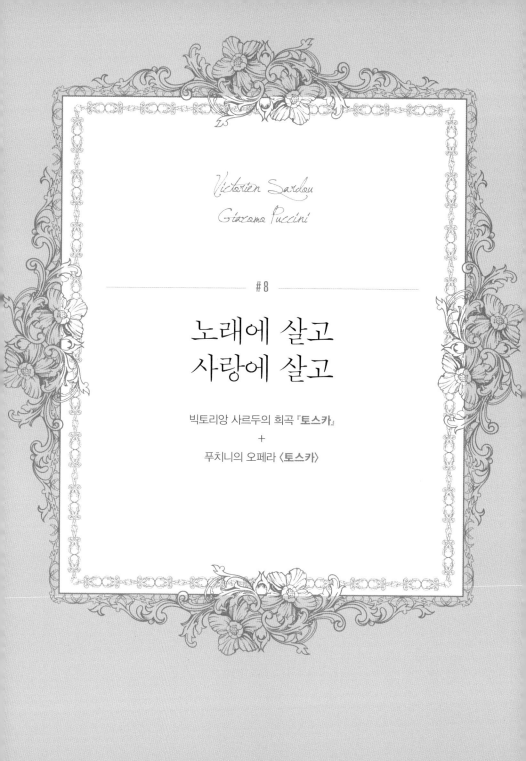

Victorien Sardou
Giacomo Puccini

#8

노래에 살고
사랑에 살고

빅토리앙 사르두의 희곡 『토스카』

+

푸치니의 오페라 〈토스카〉

오페라 속으로

토스카 Tosca

탈옥한 정치범 안젤로티는 친구인 화가 카바라도시가 벽화를 그리는 성당에 찾아온다. 카바라도시는 그에게 자신의 별장 우물 속에 숨으라고 일러준다. 이때 경찰청장인 악당 스카르피아가 부하들을 거느리고 뒤쫓아 온다. 카바라도시가 안젤로티를 숨겨줬다는 걸 눈치 챈 스카르피아는 흉계를 꾸민다.

스카르피아의 집무실에 카바라도시가 끌려온다. 스카르피아는 카바라도시를 고문하라고 부하들에게 지시한다. 카바라도시의 연인 토스카는 그의 비명 소리에 괴로워하다가 안젤로티를 숨긴 곳을 실토한다. 스카르피아는 카바라도시를 다시 감옥에 가둔 뒤 토스카에게 비열한 거래를 제안한다. 그녀의 몸을 허락하면 카바라도시를 풀어주겠다는 것이다. 토스카는 제의에 응하는 척하지만, 통행증을 먼저 발급 받은 뒤 스카르피아를 칼로 찌른다.

스카르피아가 숨을 거두자, 토스카는 카바라도시를 구하기 위해 통행증을 들고 사형장으로 달려간다. 당초 실탄이 들어 있지 않은 공포를 쏘기로 했지만, 병사들이 이미 실탄을 쏘았다는 사실을 뒤늦게 깨달은 토스카는 카바라도시의 시신을 껴안고 절규한다. 스카르피아의 죽음을 알게 된 병사들이 뒤쫓아 오자 토스카는 "오, 스카르피아! 신 앞에서 만나자"라고 외친 뒤 성벽 아래로 몸을 던진다.

　　나폴레옹 보나파르트는 19세기 유럽 전역의 지식인과 예술가들에게 깊은 고민을 안겼다. 프랑스혁명의 대의에 공감한 유럽의 공화주의자들에게 나폴레옹은 자유·평등·박애라는 혁명 이념의 계승

〈토스카〉의 한 장면, 토스카 역은 옥사나 디카, 카바라도시 역은 로베르토 알라냐가 맡았다. 런던 로열 오페라하우스, 2014년

자이자 전파자였다. 하지만 유럽 각국의 민족주의자에게 나폴레옹 군대는 프랑스의 침략자일 뿐이었다. 나폴레옹은 프랑스혁명의 수호자였지만 권력욕에 물든 독재자였고, 프랑스를 지킨 애국자였으나 동시에 유럽 침공에 나선 정복자이기도 했다. 그는 법과 제도의 개혁가이면서도 군주제로 후퇴한 반동이었다.

나폴레옹,
해방의 영웅이자 침략자

나폴레옹은 프랑스혁명의 후퇴 이후 생긴 권력의 공백을 군사 작전 같은 치밀하고 빈틈없는 전략으로 파고들어 갔다. 집권 당시부터 이미 복합적이고 모순적인 인물이었던 것이다. 나폴레옹 자신도 "모든 사람들이 나를 사랑하고 증오했다. 모든 사람이 나를 지지하다가 철회했고 또다시 지지했다"라고 적었다. 그는 몽상가이자 현실주의자였고, 프랑스혁명의 '자식'인 동시에 '살해자'였다.

당시 유럽 지식인들의 고뇌는 베토벤 교향곡 3번 「영웅」의 창작 배경에도 고스란히 드러나 있다. 프랑스 공화주의에 깊이 공감했던 작곡가는 이 교향곡을 작곡할 당시 '보나파르트'라는 제목을 붙이려 했다. 하지만 베토벤은 1804년 나폴레옹의 황제 취임 소식을 접한 뒤 "그도 평범한 인간에 지나지 않는다. 인권을 짓밟고 야망에

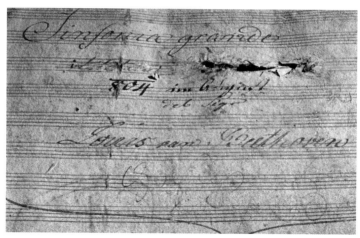

베토벤 교향곡 3번 「영웅」의 악보

탐닉해서 다른 사람보다 자신을 우월하게 여기는 독재자가 될 것이다"라며 분노했다. 결국 작곡가는 보나파르트라고 적었던 악보 표지를 찢어버리고 '영웅'이라고 명명했다. 지금까지 전하는 악보 표지에도 '보나파르트'라는 글자를 격하게 긁어서 지워버린 흔적이 뚜렷하다. 하지만 2년 뒤 이 곡의 악보를 출판할 때 작곡가는 "위대한 인간에 대한 추억을 기리기 위해 작곡한 영웅적 교향곡"이라는 문구를 덧붙였다. 베토벤에게도 나폴레옹은 격렬한 애증의 상대였던 것이다.

19세기 당시까지 통일 왕조를 이루지 못했던 이탈리아의 경우에는 한층 사정이 복잡했다. 이탈리아는 오스트리아의 영향력 하에 있었던 북부 지역과 중부의 교황령, 남부의 나폴리·시칠리아 왕국

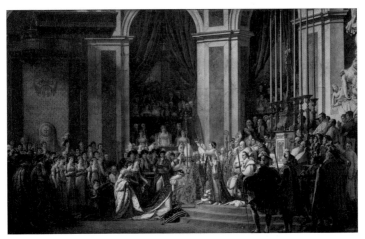

자크 루이 다비드, 「나폴레옹 대관식」, 1804년

과 북서부의 사르데냐 왕국 등으로 사분오열되어 있었다. 1796년
이탈리아 주둔군 총사령관으로 임명된 나폴레옹이 1차 이탈리아
원정에 나서자 이탈리아는 단숨에 유럽 열강의 각축장으로 변했다.
이탈리아 원정 초기에 나폴레옹은 롬바르디아를 오스트리아의 속
국에서 해방시킨 뒤 공화국으로 선포하며 개혁가적 면모를 보였다.
로마가 교황령에서 벗어나 프랑스의 위성 공화국으로 선포된 것도
1798년이다. 하지만 1802년 나폴레옹은 이탈리아 공화국을 선포
한 뒤 스스로 공화국의 대통령으로 취임했다. 이탈리아에서도 그
는 해방자인 동시에 침략자였다.

마렝고 전투와 희곡 『토스카』

희곡 『토스카』의 작가 빅토리앙 사르두의 모습

프랑스 극작가 빅토리앙 사르두Victorien Sardou, 1831~1908의 희곡 『토스카』의 배경이 바로 나폴레옹 시대의 이탈리아 로마였다. 정확히 말하면, 1800년 6월 17일 로마의 단 하루가 배경이다. 그 사흘 전인 6월 14일, 이탈리아 북서부 마렝고 평원에서는 나폴 레옹의 프랑스군이 오스트리아군을 격퇴 했다. 2만1,000명의 병사와 26대의 포병으 로 구성된 나폴레옹군은 3만7,000명의 병 사와 대포 115대에 이르는 오스트리아군에 비해 수적으로 절대적인 열세였다. 실제로 전투 초반 내내 프랑스군은 오스트리아군 의 빗발치는 포격에 고전을 면치 못했다.

하지만 나폴레옹의 측근 루이 드제 장군이 이끄는 보병 사단이 반격에 나서면서 전세는 역전됐다. 드제의 부대는 오스트리아군의 선봉 여단을 격파해서 적의 예봉을 꺾었다. 그 뒤 프랑스 기마대의 투입으로 승패가 갈렸다. 이집트 원정 당시 '정의로운 술탄'으로 불 렸던 드제 장군은 이 전투에서 전사하고 말았다. 드제의 시신은 전 투가 끝난 뒤에야 프랑스군의 시신 더미 사이에서 발견됐다. 이 전

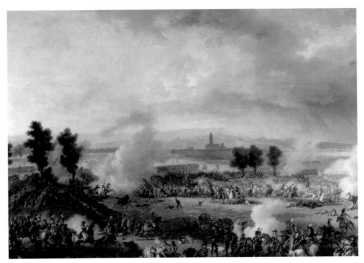

루이 프랑수아 르죈, 「마렝고 전투」, 19세기 초

투는 프랑스가 이탈리아에서 우위를 다지게 된 결정적 계기로 평가
된다.

마렝고와 로마의 공간적 거리가 빚어낸 사흘이라는 시간적 간격
은 〈토스카〉를 이해하기 위한 중요한 단초가 된다. 이 작품에서 토
스카의 애인이자 화가인 마리오 카바라도시는 나폴레옹을 지지하
는 열렬한 공화주의자다. 원작 희곡에서 토스카가 카바라도시에게
"신과 왕과 교황의 적敵이자 선동 정치가, 무신론자, 프랑스 계몽철
학자 볼테르를 읽는 사람"이라고 면박을 주자, 카바라도시는 "나는
공화파이자 피를 들이켜는 자"라고 맞받아친다.

반면 토스카의 '육체'와 카바라도시의 '목숨'을 손아귀에 넣으려

자크 루이 다비드, 「생 베르나르 고개를 넘는 나폴레옹」, 19세기 초

고 하는 로마의 경찰 총수 스카르피아는 구체제의 신봉자다. 1798년 나폴레옹이 선포한 로마 공화국은 불과 1년 남짓 지속됐고, 1799년 프랑스군이 철수한 뒤에는 다시 오스트리아와 영국이 지원하는 나폴리 왕국의 지배하에 들어갔다. 나폴레옹이 최종 실각한 1815년까지 로마는 프랑스와 반反프랑스 세력의 치열한 각축장이었다. 극 중에서 카바라도시가 숨겨준 정치범 안젤로티는 단명한 로마 공화국의 집정관 출신으로 설정되어 있다.

마렝고 전투의 승패는 작품 속 등장인물들의 운명에도 지대한 영향을 미친다. 사흘의 시차를 두고 로마에도 전황戰況이 중계되고 있었던 것이다. 사르두의 희곡이나 푸치니의 오페라에서 공히 1막의 마지막 장면에 흐르는 종교곡 「테 데움」은 오스트리아군의 승리를 기념하기 위한 작품이다. 로마 최고의 성악가인 토스카가 희곡 2막에서 부르기로 되어 있던 이탈리아 작곡가 조반니 파이시엘로의 칸타타도 오스트리아의 승전을 축하하기 위한 곡이다. 마렝고 전투의 개전 초기에 오스트리아군이 우세했던 것과 마찬가지로, 이 작품에서도 2막까지는 등장인물 모두 오스트리아군의 승전을 믿어 의심치 않았다. 하지만 희곡 2막 말미에 프랑스군의 승전 소식이 전해

지자 로마 귀족들의 안색은 창백해진다. 이 사건은 오페라 2막에서 스카르피아의 고문을 받던 카바라도시가 승전의 기쁨에 열창하는 장면으로 각색됐다.

시대적 비감과 통속적 재미

장서가였던 사르두는 로베스피에르의 공포 정치와 테르미도르 반동, 나폴레옹 집권기 등 프랑스의 역사적 사건에서 작품의 소재를 즐겨 찾았다. 특히 당대 유럽 최고의 여배우 사라 베른하르트를 캐스팅한 연극 〈토스카〉는 1887년 초연 이후 프랑스에서만 3,000여 회 공연할 만큼 대대적인 인기몰이를 했다. 베른하르트는 이 역할로 이집트와 터키, 호주와 남미에서도 순회공연을 했다. 그녀는 1905년 리우데자네이루 공연 당시 토스카가 성벽에서 몸을 던지는 마지막 장면에서 오른쪽 무릎 부상을 입었다. 이 부상이 괴저로 번지는 바람에 베른하르트는 오른쪽 다리 전체를 절단하는 비운을 겪었지만, 1923년 78세로 타계하기 전까지 의족을 달고 연기 활동을 계속했다.

연극 〈토스카〉는 대중적으로 뜨거운 호응을 얻었다. 반면 평단의 반응은 싸늘했다. 영국의 극작가 버나드 쇼는 1890년 런던에서 이 작품을 관람한 뒤 "멍청하고 형편없는 싸구려"라고 혹평을 퍼부었

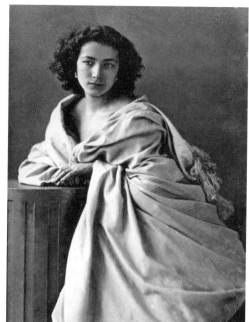
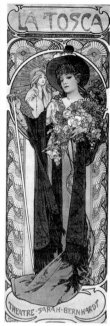

연극 〈토스카〉에 출연한 사라 베른하르트와 그 모습을 소재로 한 알폰스 무하의 포스터, 1898년

다. '여성에 대한 학대'처럼 상투적인 기법에 의존하고 창의적인 아이디어가 부족하다는 것이 비판의 요지였다. 악당 스카르피아가 부채를 이용해 카바라도시가 밀회를 즐긴 것처럼 모략해서 토스카의 질투를 유발하는 장면도 셰익스피어의 〈오셀로〉에서 이아고의 손수건 계략을 빼닮아 있었다. 이처럼 〈토스카〉에는 통속적인 표현이나 전개 방식이 적지 않았다.

하지만 비판자들이 간과한 사실이 있었다. 분명 〈토스카〉는 고문과 살인, 자살 등으로 뒤범벅이 된 통속극이다. 하지만 동시에 〈토

〈토스카〉 3막에 등장하는 성 안젤로 성 전경

스카〉는 나폴레옹 시기의 로마를 배경으로 하는 시대물이자 '시간과 장소, 행동의 일치'라는 아리스토텔레스의 고전극 원칙에 충실한 작품이기도 했다.

1800년 6월 17일 한낮에 카바라도시가 안젤로티를 성당에 숨겨주면서 시작한 드라마는 이튿날 새벽 카바라도시의 죽음으로 끝난다. 작품의 무대인 1막의 성 안드레아 델라 발레Sant'Andrea della Valle 성당과 2막의 파르네세 궁전, 3막의 성 안젤로 성은 로마의 젖줄인 테베레 강을 사이에 두고 한 시간도 되지 않는 근거리에 있다. 여주인공 토스카와 악당 스카르피아는 '이중의 음모'를 서로에게 꾸미고, 이들의 계략이 현실화하는 순간에 주요 등장인물은 모두 파멸을 맞는다. 일절 비약이나 회상 없이 제한된 시간과 한정된 공간 아

봉주르 오페라

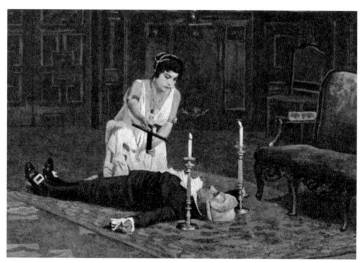

스카르피아의 가슴에 토스카가 십자가를 놓는 장면. 뉴욕 메트로폴리탄 오페라하우스, 1914년경

래 파국의 변주가 빚어진 것이다. 여기에 1990년대 인기 드라마 「모래시계」나 「여명의 눈동자」처럼 시대적 비감悲感과 통속적 재미가 적절하게 뒤섞인 것이야말로 〈토스카〉의 매력이었다.

푸치니의 손에서 재탄생한 블록버스터 오페라

작곡가 푸치니가 밀라노에서 이 연극을 관람한 것은 1889년이었다. 당시 공연에도 베른하르트가 출연했다. 작품의 탄탄한 구성과

극적 긴장감에 깊은 인상을 받은 푸치니는 오페라 작곡을 위해 필요한 판권 계약을 출판업자에게 의뢰했다. 하지만 작곡 과정은 난산에 가까웠다. 원작자인 사르두는 고국 프랑스의 음악가가 아니라 당시 31세의 이탈리아 작곡가가 곡을 쓴다는 것이 못내 미심쩍었다. 푸치니의 단짝 대본 작가였던 주세페 자코사와 루이지 일리카도 오페라에 잘 어울리지 않는 작품이라며 난색을 표했다. 결국 이 작품은 푸치니가 아니라 동료 작곡가 알베르토 프란체티의 손에 들어갔다. 하지만 푸치니는 "잔인한 작품"이라는 명목으로 포기를 종용했고, 프란체티

푸치니의 모습

는 순순히 작품을 푸치니에게 내주고 말았다고 한다. 만약 이 소문이 사실이라면, 오페라 작곡의 이면에도 〈토스카〉 못지않게 음흉한 공작이 깔려 있었던 셈이었다.

1894년에는 오페라 대본 작가들이 사르두의 허락을 받기 위해 파리로 찾아가 대본을 낭독했다. 당시 오페라 〈오셀로〉 공연을 위해 파리에 머물고 있던 여든 살의 작곡가 베르디도 낭독회에 참석했다. 이 자리에서 일리카에게 대본을 건네받아서 작품을 읽어본 베르디는 "내 나이만 아니라면 〈토스카〉를 직접 작곡하고 싶다"라고

봉주르 오페라

말했다. 당시 그는 마지막 오페라 〈팔스타프〉를 완성한 직후였다(베르디는 7년 뒤인 1901년 타계했다).

오페라는 스물세 명에 이르는 희곡의 등장인물을 아홉 명으로 과감하게 줄이고, 원작의 5막을 3막으로 압축하면서 속도감을 높였다. '두 시간 분량으로 작품을 편집한다'는 할리우드 영화의 숨은 공식처럼, 〈토스카〉도 전체 3막을 두 시간 안에 공연하면서 파국으로 빠르게 치닫는 흥행 공식을 철저하게 따랐다. 요컨대 〈토스카〉는 감독의 고집으로 빚어낸 예술 영화보다는 치밀하게 계산된 오페라의 '블록버스터'에 가까웠다.

소프라노 가수가 부르는 극 중 여가수의 노래

오페라는 1900년 1월 14일 작품의 배경인 로마의 오페라극장에서 초연됐다. 당시 공연에는 이탈리아 왕비와 총리 등 명사들은 물론, 푸치니에게 이 작품을 넘겼던 작곡가 프란체티도 참석했다. 프란체티는 내심 실패를 바랐을지 모르지만 카바라도시의 「별은 빛나건만」과 토스카의 「노래에 살고 사랑에 살고」 등 주옥 같은 아리아가 담긴 이 오페라는 초연 직후에 영국과 프랑스, 미국으로 빠르게 퍼져 나갔다. 오페라로 작곡되기도 전에 작품에 내재한 폭발력을 꿰뚫어보았던 노대가老大家 베르디의 혜안이 적중한 셈이었다.

특히 오페라 2막에서 신에게 자신의 가련한 처지를 토로하는 토스카의 아리아 「노래에 살고 사랑에 살고」는 마리아 칼라스를 비롯해 당대 소프라노들의 애창곡이 됐다.

조르주 클래랭, 「사라 베른하르트의 초상」, 1876년

"노래로 살고 사랑에 살며 살아 있는 사람에게 상처 준 일도 없고 불행한 사람은 남모르게 도왔습니다. 언제나 참된 신앙심으로 정성을 다해 기도하고 제단에는 아름다운 꽃을 바쳤지요. 이 고난의 시기에 어째서, 어째서 주님은 제게 이런 고통을 주십니까?"

_토스카의 아리아 「노래에 살고 사랑에 살고」, 푸치니의 〈토스카〉에서

토스카는 성량이 풍부하면서도 카랑카랑한 음성과 당찬 성격까지 그대로 담아내야 하기에 드라마틱 소프라노dramatic soprano에게 어울리는 배역이다. 하지만 오페라극장에서는 이 작품을 불러본 적 없는 서정적인 리릭 소프라노lyric soprano나 화려한 기교의 콜로라투라 소프라노coloratura soprano도 자신의 독창회에서만큼은 이 노래

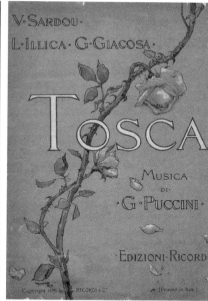

초연 시 출간된 오페라 대본 표지와 스카르피아의 죽음을 묘사한 포스터, 1899년

를 빼놓지 않는다. 토스카가 당대 로마를 사로잡았던 여가수라는
오페라의 설정도 소프라노들에게는 매력적으로 비치기에 충분했을
것이다. 어쩌면 사랑과 노래야말로 모든 여가수들이 꿈꾸는 지고지
순의 가치가 아닐까. 여가수(소프라노)에게 여가수(토스카)의 배역을
맡긴 푸치니의 눈썰미야말로 이 작품이 누리고 있는 인기의 숨은
이유 가운데 하나인 셈이다.

CD·EMI
지휘 빅토르 데 사바타
연주 라 스칼라 극장 오케스트라
와 합창단
소프라노 마리아 칼라스
테너 주세페 디 스테파노
바리톤 티토 고비

마리아 칼라스에게 오페라 〈토스카〉는 시작이자 끝이었다. 1942년 조국 그리스 아테네에서 18세의 나이로 처음 불렀던 작품도, 1965년 영국 로열 오페라하우스에서 열렸던 마지막 오페라도 〈토스카〉였던 것이다. 암호랑이처럼 맹렬하고 당당한 모습과 그 안에 감춰진 상처 입기 쉬운 연약한 여성상까지 마리아 칼라스는 토스카를 연기한다기보다는 차라리 토스카가 되었다고 해도 좋았다. 칼라스의 비극적 삶은 〈토스카〉의 아리아 「노래에 살고 사랑에 살고」와 닮았다.

칼라스는 1953년과 1965년 시차를 두고 이 오페라를 녹음했다. 너무나 이른 쇠락의 조짐을 보였던 두 번째 음반보다는 첫 번째 녹음을 첫손으로 꼽는 경우가 많다. 칼라스의 '음악적 동반자'였던 디 스테파노의 절창과 두 음반에서 모두 악역 스카르피아를 맡았던 티토 고비까지 성악가들의 앙상블도 역대 최고로 꼽힌다. 오페라 〈토스카〉에서 칼라스의 경쟁자는 오로지 칼라스뿐이다.

나폴리 출신의 지휘자 리카르도 무티는 세계화의
시대에도 여전히 음악에서 민족적 색채가 중요하다고
믿는 거장이다. 그는 이탈리아 출신의 작곡가 케루비
니의 오페라가 복권되어야 할 걸작이라고 주장하고,
'모차르트 살인범' 정도로 치부되는 살리에리의 오페
라를 의욕적으로 무대에 올린다. 가끔은 복고적이라
는 비판을 받지만, 베르디와 푸치니 등 이탈리아 오페
라를 지휘할 때만큼은 누구보다 설득력 강한 연주를
선사하는 것도 사실이다.

DVD · 유로아츠
지휘 리카르도 무티
연주 라 스칼라 극장 오케스트라
와 합창단
연출 루카 론코니
소프라노 마리아 굴레기나
테너 살바토레 리치트라
바리톤 레오 누치

그가 19년간 장기 군림했던 밀라노 라 스칼라 극장
의 2000년 공연 실황 영상이다. 서곡 없이 흐르는 1막
도입부의 오케스트라 총주부터 이탈리아 오페라의 걸
작이 이탈리아 오페라 명가에서 이탈리아 명지휘자의
손에 빚어지고 있다는 신뢰감을 준다.

등장인물의 불운한 처지와 운명을 반영하듯 1막부
터 성당을 비스듬하게 기울어지도록 설계한 연출가의
대담한 구상이 돋보인다.

66

언제나 극도의 침묵이 감돌고 있지.

심지어 물이 잠든 소리마저 들을 수 있을 거야.

99

Maurice Maeterlinck
Claude Debussy

#9

멜리장드의
창문으로 들어온 현대음악

마테를링크의 희곡 『펠레아스와 멜리장드』

+

드뷔시의 오페라 〈펠레아스와 멜리장드〉

오페라 속으로

펠레아스와 멜리장드 Pelléas et Mélisande

아르켈 국왕의 손자 골로는 사냥 길에 길을 잃었다가 샘가에서 울고 있는 멜리장드를 발견한다. 골로는 멜리장드를 궁전으로 데려와 결혼식을 올린다. 멜리장드가 탑 위의 창문에서 머리를 빗으며 노래를 부르자, 펠레아스(골로의 이복동생)는 탑 아래에 나타난다. 그의 간곡한 청에 멜리장드는 긴 머리카락을 늘어뜨리고, 펠레아스는 멜리장드의 머리카락을 껴안는다. 뒤늦게 나타난 골로는 이를 "어린아이 같은 장난"이라고 나무란다.

둘의 관계를 의심한 골로는 전처의 아들 이뇰드에게 두 사람의 사이를 캐묻는다. 결국 골로는 아들에게 멜리장드의 방 안을 엿보게 하고, 무엇을 봤느냐는 골로의 다그침에 이뇰드는 울음을 터뜨린다.

펠레아스는 떠날 결심을 하고 멜리장드에게 이 사실을 알린다. 하지만 이들의 뒤를 밟은 골로는 펠레아스를 칼로 찌른다. 펠레아스는 죽고, 부상을 입은 멜리장드도 병상에 눕는다. 골로는 펠레아스에 대한 사랑을 털어놓으라고 다그치지만, 멜리장드는 자신은 잘못이 없다고 대답한 뒤 쓰러진다. 멜리장드는 아기를 낳았지만 힘이 없어 안지도 못한다. 해가 저무는 가운데, 멜리장드는 조용히 숨을 거둔다.

　19세기에서 20세기로 넘어가던 세기말의 프랑스를 사로잡았던 건 바그너의 오페라였다. 바그너는 자신이 직접 대본 집필과 작곡을 도맡아 오페라의 전통적 관습에 의문을 던지고 오페라를 '음악극'으로 재정립하고자 했던 야심가였다. 그는 이야기의 내용을 전달하는 레치타티보와 노래에 치중한 아리아의 경계를 무너뜨리고, 드라마와 음악의 강력한 통합을 주창했다. 또한 바그너는 등장인물이나 배경을 상징하는 라이트모티프(유도동기)로 오페라 전체를 촘촘하게 직조해냈다.

　중세 전설에 대한 탐닉, 매혹적이면서도 불안한 반음계까지 예술가들은 각기 다른 이유로 바그너와 사랑에 빠졌다. 중세 신화와 전설을 소재로 한 문학 작품이 뒤늦게 쏟아졌고, 바그너 풍의 낭만적인 가곡과 오페라가 만개했다. 청년 시절 바그너가 성공을 거두기를 열망했지만, 좌절만 안은 채 쓸쓸하게 떠난 도시가 파리였다는 사실을 감안하면 너무나도 뒤늦은 열풍이었다.

바그네리안 드뷔시, 오페라에 빠지다

프랑스의 청년 작곡가 클로드 드뷔시Claude Debussy, 1862~1918 역시 바그너를 향한 경배의 대열에서 빠지지 않았다. 파리 음악원에 재학하던 스무 살 무렵, 드뷔시는 차이콥스키의 후원자로 유명한 폰 메크 부인의 피아노 반주자이자 그 자녀들의 가정교사로 러시아와 유럽 일대를 여행했다. 당시 여행 도중에 그는 빈에서 바그너의 오페라 〈트리스탄과 이졸데〉를 관람했다. 드뷔시는 편지에 "〈트리스탄과 이졸데〉 1막은 분명히 내가 아는 가장 아름다운 작품이다. 그 깊은 감정은 애무처럼 당신을 껴안고, 당신을 고통스럽게 만든다"라고 적었다.

드뷔시는 3년 뒤 바그너의 장인이자 작곡가 겸 피아니스트 프란츠 리스트를 만나면서, 바그너의 자장磁場 안으로 더욱 강하게 끌려들어갔다. 드뷔시는 당시 70대에 접어든 리스트의 피아노 연주를 접한 뒤 "마치 페달을 숨 쉬게 하는 것만 같다"라고 극찬했다. 파리 음악원에서 작곡 대상을 수상한 뒤 로마에 머물던 무렵 드뷔시는 집에서도 〈트리스탄과 이졸데〉 전곡을 수 차례 피아노로 연주했다. 그는 "예절 규범을 모두 잊어버릴 만큼 바그네리안Wagnerian(바그너 애호가)"이라고 자처할 지경에 이르렀다. 보들레르와 베를렌 등 프랑스 상징주의 시인의 작품에 곡을 붙인 드뷔시의 가곡들에도 바그너의 그림자가 어른거리고 있었다.

마르셀 바셰, 「드뷔시의 초상」, 1884년

드뷔시는 부유한 예술 애호가 에티엔 뒤 팽의 후원으로 1888년과 1889년 두 차례 바그너의 성지聖地인 '바이로이트 축제'를 방문했다. 첫해에는 〈파르지팔〉과 〈뉘른베르크의 명가수〉를, 이듬해에는 〈트리스탄과 이졸데〉를 관람했다. 하지만 바그너의 작품만을 상연하기 위해 바그너가 직접 구상한 이 전용 극장에서 드뷔시는 오히려 종교에 가까운 맹목적 숭배의 위험성을 감지했다. 결국 그는 바그너의 음악을 "여명으로 오해 받은 황혼"으로 부르기에 이르렀다. 새로운 시대의 서광曙光이라기보다는 이전 시대의 종말을 고하는 음악에 가깝다는 결별 선언이었다.

하지만 두 차례의 바이로이트 방문은 드뷔시가 오페라 작곡에 대한 열망을 키우는 계기가 됐다. 파리 음악원 시절 스승이었던 에른스트 기로에게도 그는 이렇게 토로했다.

"언어가 힘을 잃고, 오로지 음악으로만 표현할 수 있는 경지에 이른 작품을 쓰고 싶습니다. 이를 위해서는 모든 걸 표현하기보다는 넌지시 암시만 하고 있는 시인의 작품이 필요합니다. 그래야 저의 꿈을 그의 꿈에 접목시킬 수 있을 테니까요. 특정한 시기나

장소에도 한정되지 않는 인물들이 등장하는 작품 말입니다."

고인 물처럼 신비한 작품

그 무렵 드뷔시가 발견한 모리스 마테를
링크Maurice Maeterlinck, 1862~1949의 희곡 『펠
레아스와 멜리장드』는 작곡가가 간절하게
찾아 헤매던 '파랑새'와도 같았다. 중세 왕
실을 배경으로 한 삼각관계라는 작품 구도
나 남편의 질투가 죽음을 부른다는 비극적
결말은 바그너의 〈트리스탄과 이졸데〉와 흡
사했다. 하지만 둘의 결정적인 차이점은 작
품을 감싸고 있는 모호한 분위기였다. 바그
너의 이졸데는 주저 없이 자신의 사랑을 토

희곡 『펠레아스와 멜리장드』의 원작자 마테를링크

로했지만, 멜리장드는 당장 나이와 출신, 신분부터 불분명했다. 희
곡 1막 2장의 첫 등장에서 멜리장드는 "난 이곳 사람이 아니에요.
여기서 태어나지 않았어요"라며 샘가에서 마냥 울고만 있다. 멜리
장드는 물속에 떨어뜨린 왕관 같은 몇 가지 단서를 통해 어렴풋하게
신분을 암시할 뿐이다.

19세기 상징주의를 대표하는 희곡 작가답게 마테를링크의 작품

봉주르 오페라

에는 직설적인 대사로 표현하지 않는 언외언言外言이 유독 많았다. 멜리장드가 결혼반지를 우물가에 빠뜨리거나, 성탑의 창밖으로 길게 늘어뜨린 머리카락에 펠레아스가 입맞춤하는 장면을 통해 작가는 등장인물들의 무심함이나 애정을 간접적으로 표현한다. 펠레아스와 멜리장드의 불륜을 의심한 골로 왕자는 진실을 말하라고 멜리장드를 몰아세우지만, 돌아오는 건 멜리장드의 죽음과 침묵뿐이다. 펠레아스와 멜리장드는 금지된 사랑을 나누고 죽어간 것일까, 그조차 이루지 못했던 것일까.

바그너의 오페라에서 죽음이 환희와 열락을 나타냈다면, 마테를링크의 희곡에서는 공허함과 허무의 상징에 가까웠다. 철학자 가스통 바슐라르의 말처럼 "마테를링크는 고인물처럼 극도로 목소리를 줄여서, 시와 침묵의 경계에서 작업하는 작가"였던 것이다. 마테를링크는 수동적인 등장인물들이 죽음과 같은 운명을 묵묵히 체념하듯 받아들이는 자신의 작품을 '정적靜的 연극'이라는 말로 표현했다.

에드먼드 레이턴, 「펠레아스와 멜리장드」, 19세기 후반~20세기 초

1893년 프랑스 파리에서 이 연극을 관람한 드뷔시는 오페라로 작곡하기 위해 작가의 고향인 벨기에 겐트로 찾아가 정식 승낙을 받았다. 드뷔시는 펠레아스와 멜리장드

의 사랑을 담은 4막 4장부터 빠르게 초고 작업을 마쳤지만, 이내 완성된 분량을 스스로 폐기하고 말았다. "바그너라고 불리는 늙은 클링조르('파르지팔'의 마법사)와 바이로이트의 유령이 여전히 출몰하고 있다"라는 이유였다. 그 뒤로도 악보를 썼다가 지우고 버리는 지루한 과정이 반복됐다. 작곡가는 "감정의 맨살에 닿기 위해선 얼마나 창조했다가 파괴해야 하는가"라며 괴로워했다. 그에게도 바그너와의 결별 과정은 지난했던 것이다. 결국 이 작품은 완성하기까지 10년 가까운 시간이 걸렸다.

우여곡절 끝의 초연

오페라 초연까지는 더 많은 난관이 남아 있었다. 당초 작곡가는 원작자 마테를링크의 연인인 소프라노 조르제트 르블랑을 여주인공 멜리장드 역으로 염두에 뒀다. 이름에서도 짐작할 수 있듯이 그녀는 『괴도 뤼팽』 시리즈의 작가 모리스 르블랑의 여동생이었다. 드뷔시는 마테를링크의 집에서 그녀에게 작품을 지도하기도 했다. 르블랑은 "드뷔시가 언제나 내 발음을 칭찬했다"라고 했지만, 스코틀랜드 출신 성악가 메리 가든의 목소리를 들은 뒤 작곡가가 배역을 교체하기로 한 것이 문제의 발단이 됐다.

뒤늦게 신문을 통해 배역 교체 소식을 접한 마테를링크는 드뷔시

〈펠레아스와 멜리장드〉 초연에서 멜리장드 역을 맡은 메리 가든, 1902년

에 대해 앙심을 버리지 못했다. 한 일간지에 "자의적이고 어리석은 삭제 때문에 작품이 이해 불가능하게 됐다"라고 비판하는 기고를 싣기도 했다. 당초 작곡가가 재량껏 원작에 손대도 좋다고 허락했던 태도와는 딴판이었다. 마테를링크는 "이 작품은 내게는 기이하고 적대적이기까지 하다. 나는 작품에 대한 통제력을 모두 빼앗기고 말았다. 작품이 꼭 실패하기를 바랄 뿐"이라고 발표하기에 이르렀다. 마테를링크는 드뷔시가 타계하고 2년 뒤인 1920년에야 처음으로 이 오페라를 보았다. 하지만 오페라를 본 뒤 그는 "이 문제에 있어서는 전적으로 내가 틀렸고 드뷔시가 천 번이고 옳았다"라고 뒤늦게 고백했다.

침묵의 마력에서 음악적 매력으로

우여곡절 끝에 1902년 파리 오페라 코미크에서 초연된 이 오페라는 당대 청중을 당혹스럽게 했다. 시원始原과 결말을 짐작하기 힘든 마테를링크의 원작과 마찬가지로, 드뷔시의 오페라 역시 뚜렷하게 귀에 들어오는 멜로디나 아리아도 없이 그저 한없이 이어지는 것만 같았다. 1907년 이 오페라를 접한 작곡가 리하르트 슈트라우스가 "여기엔 음악이 없다. 차라리 음악 없이 마테를링크의 희곡을 듣는 편이 낫다"라고 불평했던 것도 억지는 아니었다. 평소 드뷔시의 음악에 적대적이었던 생상스는 이 작품을 본 뒤 "흉보고 다니려고 휴가 가는 날을 미뤘다"라고 말했다. 하지만 반대편에서는 "프랑스 음악 역사상 가장 위대한 성취 가운데 하나"(작가 로망 롤랑)라거나 "다채로운 색상을 지닌 음악의 물결이 숨은 의미까지 드러낸다"(작곡가 뱅상 댕디)라는 격찬도 쏟아졌다. 요컨대 이 작품은 유럽 예술계에서 세대를 구분하는 잣대가 되기에 이른 것이다.

〈펠레아스와 멜리장드〉 초연 시 펠레아스 역을 맡았던 장 페리에의 모습, 1902년

드뷔시 자신은 언론과의 인터뷰에서 "감히 말하자면 멜로디는 반反서정적이다. 선율로는 영혼이나 인생의 복잡다단한 상태를 표현할

봉주르 오페라

수 없다. 요컨대 멜로디는 단순한 감정을 드러내는 노래에나 어울릴 뿐"이라고 선언했다. 악보 전체에서 '포르티시모(매우 세게)'가 등장하는 대목은 네 군데에 불과하다. 성악가의 노래를 뒤덮는 관현악이나 대규모 합창도 없이 작품은 지극히 정적인 분위기를 유지했다. 그 가운데 지속적으로 음악이 흘러가도록 음표와 음절을 섬세하게 조응시킨 것이야말로 드뷔시 오페라의 매력이었다. 마테를링크가 희곡에서 보여준 침묵의 마력은 드뷔시의 오페라에서 음악적 매력으로 되살아난 것이었다. 오페라 1막에서 펠레아스가 부르는 노래는 작품의 특징을 고스란히 함축하고 있는 것만 같았다.

"언제나 극도의 침묵이 감돌고 있지. 심지어 물이 잠든 소리마저 들을 수 있을 거야."

_펠레아스의 노래, 드뷔시의 〈펠레아스와 멜리장드〉 1막에서

오페라 초연 당시 지휘봉을 잡았던 앙드레 메사제는 "마지막 장면에서 죽어가는 멜리장드가 창문을 열어달라고 부탁했을 때, 방 안으로 들어왔던 건 석양의 햇살만이 아니라 현대음악 자체이기도 했다"라고 회고했다. 현대음악 작곡가이자 지휘자 피에르 불레즈 Pierre Boulez, 1925~2016의 구분처럼 세잔(회화), 말라르메(문학)와 더불어 드뷔시(음악)의 등장으로 바야흐로 현대 예술에서 모더니즘이 태동하고 있었던 것이다.

CD · 소니 클래시컬
지휘 피에르 불레즈
연주 로열 오페라하우스 오케스트라
테너 조지 셜리
소프라노 엘리자베트 죄더슈트룀
베이스바리톤 도널드 매킨타이어

작곡가 피에르 불레즈는 전후戰後 파리에 현대 음악을 소개하는 시리즈 연주회인 '음악 세계Le Domaine Musical'를 진행하기 위해 지휘봉을 잡았다. 그에게 어디까지나 지휘는 슈토크하우젠과 베리오, 노노, 자신의 현대음악을 알리기 위한 방편에 불과했던 것이다. 하지만 불레즈는 1963년 알반 베르크의 오페라 〈보체크〉를 프랑스 초연하면서 오페라에 본격적으로 뛰어들었다. 1966년에는 바이로이트 페스티벌에서 바그너의 〈파르지팔〉을 지휘하기에 이르렀다. 청년 시절, 전통과의 철저한 단절을 주창했던 불레즈의 급진적 면모도 지휘를 통해서 한층 부드럽고 원숙하게 변모했다.

1969년에 녹음한 음반으로 불레즈는 드뷔시의 음악을 날카로운 발톱을 언제 드러낼지 모르는 '고양이'에 비유한다. 기계적이라는 비판을 받을 만큼 엄정한 박자 감각을 놓치지 않았던 불레즈가 드뷔시를 지휘할 때만큼은 변화무쌍하고 자유롭게 해석해야 한다고 주문했다는 점도 이채롭다.

영국 글라인드본 오페라 축제 실황으로 숲과 동굴, 우물가 등 원작의 상징주의적 배경을 모두 걷어냈다는 점이 가장 먼저 눈에 들어온다. 연출가 그레이엄 비크는 중세 왕국이라는 오페라의 설정을 부르주아 가정으로 옮겨와 '가족 치정극'의 성격을 강조했다. 당초 원작이 간직하고 있던 어둡고도 모호한 신비감은 자취를 감췄지만, 화려하면서도 고풍스러운 저택의 거실로 오페라의 무대를 옮겨오자 폐쇄적이면서 억압적인 성격이 한층 두드러진다.

특히 3막 1장에서 멜리장드가 긴 머리카락을 늘어뜨리는 성탑城塔 창가 장면을 무대 한복판의 샹들리에를 통해 보여준 상상력은 관능적이면서도 매혹적이다. 펠레아스는 길게 늘어뜨린 멜리장드의 머리카락을 얼싸안고 "당신 머리칼에 입맞춤하면서 당신 전체를 포옹하는 거야"라고 노래한다. 이 장면에서 이미 이들은 사랑을 확인하고 나눈 것과 다름없다.

DVD·워너 클래식스
지휘 앤드루 데이비스
연주 런던 필하모닉 오케스트라
연출 그레이엄 비크
소프라노 크리스티아네 욀체
테너 리처드 크로프트
베이스 존 톰린슨

"

우리의 가슴에 생명이 뛰는 한,

(…) 노예로 남아 있지 않으리라.

"

Victor Hugo
Giuseppe Verdi

#10

프랑스 낭만주의
연극이 탄생하던 날

빅토르 위고의 희곡 『에르나니』

+

베르디의 오페라 〈에르나니〉

오페라 속으로

에르나니 Ernani

산적 두목 에르나니는 연인 엘비라가 실바 공작과 원치 않는 결혼식을 올린다는 소식에 우울해한다. 결혼을 앞둔 엘비라 역시 에르나니에 대한 그리움을 토로하고 있다. 스페인 카를로스 국왕이 엘비라 앞에 나타나 사랑을 고백하지만 엘비라는 거절한다. 이때 에르나니가 엘비라의 방에 들어와 국왕에게 결투를 신청하고, 실바 공작도 등장하면서 상황은 혼란으로 빠져든다.

다음 날 에르나니가 순례자 차림으로 나타나 쉴 곳을 청하자 실바 공작은 보호해주겠다고 다짐한다. 카를로스 국왕은 에르나니의 은신처를 연신 캐묻지만, 실바 공작은 자신의 맹세 때문에 에르나니를 배신하지 못한다. 결국 국왕은 엘비라를 인질로 데려간다. 에르나니는 실바 공작에게 뿔피리를 건네주며 "엘비라를 구한 뒤 당신이 이 피리를 불면 언제든 목을 내놓겠다"라고 약속한다.

카를로스 국왕은 신성로마제국 황제로 선출된다. 그는 당초 에르나니를 사형시키려던 마음을 고쳐먹고 엘비라와 에르나니의 결혼을 허락한다. 이때 실바 공작이 나타나 에르나니에게 약속한 대로 목숨을 내놓으라고 말한다. 에르나니는 맹세를 지키기 위해 자결하고, 엘비라 역시 떨어진 에르나니의 칼로 자신의 가슴을 찌르며 그의 뒤를 따른다.

　1830년 2월 25일, 프랑스 파리의 국립극장 '코메디 프랑세즈'에는 아침부터 전운戰雲이 감돌았다. 당시 28세의 작가 빅토르 위고는 자신의 작품 『에르나니』의 초연을 앞두고 고전주의자들을 비판한 뒤 낭만주의 희곡의 탄생을 선언한 참이었다. 일격을 당한 반대 진영에서는 검열 위원회를 통해 희곡 내용을 미리 입수해 언론에 유출하는 등 연일 적의에 찬 반응을 쏟아냈다. 『에르나니』는 개막 이전부터 논란이 된 것이다.

　초연 당일 위고의 지지자와 반대파들이 극장을 가득 메우자, 배우들도 걱정에 휩싸였다. '예술을 위한 예술'이라는 말로 예술지상주의를 천명했던 시인이자 비평가 테오필 고티에는 붉은색 조끼 차림으로, 『삼총사』와 『몽테크리스토 백작』의 소설가 알렉상드르 뒤마는 덥수룩한 머리로 극장 객석에 앉았다. 이들뿐 아니라 작곡가 베를리오즈, 소설가 발자크 등 위고의 지지자를 자처한 예술가들이 총출동했다.

빅토르 위고와 그가 영향을 주고받은 고티에, 발자크 등 인사들의 캐리커처, 벤자민 루보, 19세기 초

 뒤마와 고티에, 위고의 아내 아델의 회고를 종합하면, 위고의 지지자들은 대략 공연 네 시간 전부터 극장에 진을 치고 앉아서 먹고 마시고 떠들었다. 심지어 극장 4층 박스석에는 오줌을 지려놓았다. 뒤늦게 도착한 반대자들은 아수라장에 가까운 광경에 입을 다물지 못했다. 하지만 당초 우려한 충돌 없이 공연은 무사히 막이 올랐고, 초연은 기립 박수로 끝났다. 위고의 어릴 적 우상이었던 샤토브리앙은 초연 당일 작품을 관람한 뒤 "내가 가고, 당신이 오는구려"라는 내용의 편지를 보냈다. 훗날 프랑스 문학사에 '에르나니 전투 bataille d'Hernani'로 불리는 위고의 희곡 『에르나니』 초연 당일의 풍경이었다. 이렇게 떠들썩한 난리법석이 일어난 이유를 이해하기 위해서는 스페인 역사로 잠시 돌아갈 필요가 있다.

16세기 스페인,
코무네로스 반란의 열기에 휩싸이다

『에르나니』의 시대적 배경은 16세기 스페인이다. 정확하게 말하면 스페인 국왕 카를로스 1세1500~58가 신성로마제국의 황제로 즉위하기 직전인 1519년이다. 그의 친조부는 신성로마제국 황제인 막시밀리안 1세였고, 외조부모는 스페인 통일 왕국의 시초를 다진 아라곤의 왕 페르난도 2세와 카스티야의 여왕 이사벨이었다. 유럽을 대표하는 왕가의 핏줄을 양쪽으로 물려받은 것이다. 그는 스페인 국왕일 때는 카를로스 1세, 신성로마제국 황제가 된 이후에는 카를 5세로 불렸다.

그가 스페인 국왕이 된 건 불과 16세 때, 신성로마제국 황제로 취임한 건 그로부터 3년 뒤인 열아홉 살 때였다. 남미와 아시아 일대의 스페인 식민지까지 카를로스 1세는 유럽에서 가장 넓은 영토를 다스리는 군주였다. 당시 유럽 최고의 '엄친아'였던 셈이다. 벨기에 겐트에서 나고 자란 그는 독일어와 프랑스어, 플랑드르어를 구사했고, 스페인 왕좌에 오른 뒤에는 스페인어도 익혔다. 여러 언어에 능통한 그를 두고 "신과 대화할 때는 스페인어를, 남성과는 프랑스어를, 여성과는 이탈리아어를 사용하고, 말과 이야기할 때는 독일어를 쓴다"라는 농담도 나왔다.

하지만 방대한 영토는 그의 스페인 왕국에는 축복인 동시에 치명

적인 불안 요소이기도 했다. 이탈리아 패권을 놓고 다퉜던 프랑스와의 전쟁, 신교를 옹호하는 독일 제후들과의 전투, 오스만튀르크 제국의 유럽 진출을 막기 위한 공방전까지 스페인은 상시적인 전시 체제에 들어갔다. 스페인 국왕이 오스트리아의 신성로마제국 황제를 겸하는 상황은 자칫 스페인의 입장에서는 자국 왕위를 오스트리아 합스부르크 왕가에 넘겨준 것으로 해석될 여지도 있었다. 실제 카를로스 1세가 1520년 신성로마제국 황제 대관식을 거행하기 위해 독일 아헨으로 떠나자, 스페인은 반란의 불길에 휩싸였다.

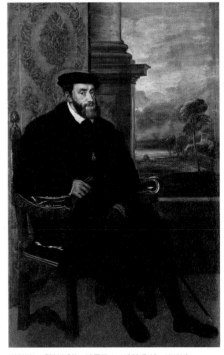

티치아노, 「앉아 있는 카를로스 1세의 초상」, 1548년

세비야와 바야돌리드, 톨레도 등 스페인 일대에서 2년간 번져나갔던 봉기를 '코무네로스Comuneros 반란'이라고 부른다. 코무네로스는 마을이나 공동체를 의미하는 영어 단어 '커뮤니티comminity'와 그 어원이 같다. 반란의 명칭이 일러주듯이 왕실의 무분별한 증세에 대한 반발에서 비롯한 당시 봉기는 민란民亂의 성격을 띠고 있었다. 특히 세고비아에서는 입법관 살해 사건의 진상 파악을 위해 파견된 왕실 조사관의 입성마저 거부했다. 왕실 군대가 도시 봉쇄에 나서자 세고비아는 인근 도시에 도움을 요청했고, 왕

실과 반란군은 전면 충돌로 치달았다.

하지만 반란이 극렬하고 폭력적인 양상으로 치닫자, 이 지역 귀족들은 반란에 등을 돌렸다. 토지 소유주였던 귀족들은 봉건적 질서가 뿌리째 흔들리는 것까지 달가워하지는 않았던 것이다. 결국 1521년 비얄라르 전투에서 반란군이 대패하자, 주모자들은 체포되거나 뿔뿔이 흩어졌다. 카를로스 1세는 끝까지 저항한 사모라의 주교를 교수형에 처한 뒤, 시체를 성탑 꼭대기에 매달도록 했다. 반란 가담자들에 대한 응징이자 경고의 의미였다.

"사랑 앞에서는 국왕과 산적이 동등하다"

당시 스페인 일대의 반란은 『에르나니』의 배경이 됐다. 하지만 프랑스의 문호 빅토르 위고가 이 작품에서 부각한 것은 국왕 카를로스 1세가 아니라 그에게 맞섰던 산적 에르나니였다. 작품에서 에르나니는 귀족 출신이었지만, 자신의 아버지가 카를로스 1세의 아버지 손에 교수형을 당하자 산적 두목이 된 것으로 설정된다. 희곡 1막에서 에르나니는 "내 증오심은 나날이 새로워진다. 이미 어린 시절에 아버지의 원수를 그의 아들에게 갚겠노라고 맹세했다"라고 외친다. 그의 맹세에는 코무네로스 반란의 그림자가 어른거리고 있었다.

그뿐만 아니라 둘은 명문 귀족의 조카딸인 도냐 솔을 다같이 사

랑하고 있다. 왕과 산적은 정치적 숙적인 동시에 연적인 것이다. "사랑 앞에서는 국왕과 산적이 동등하다"라는 위고의 발상은 다분히 낭만적이면서도 혁명적이었다. 평등과 사랑을 한데 녹여서 작품의 열기를 한껏 끌어올리는 작법은 『레 미제라블』과 『노트르담의 꼽추』까지 위고의 작품을 관통하는 특징이었다. 하지만 국왕과 산적 사이의 대를 이은 원한이라는 작품 설정에는 작위적인 구석이 있었던 것도 사실이다. 주요 등장인물 네 명 가운데 세 명이 자살을 선택하는 결말도 오늘날의 막장 드라마와 별반 다를 바가 없었다.

형식의 파격, 젊음의 작품

하지만 이 희곡의 문학적 성취는 줄거리나 내용보다는 오히려 형식의 파격에 있었다. 위고는 1827년 전작인 희곡 『크롬웰』을 쓸 때부터 서문을 통해서 고전 희곡의 관습에서 벗어나 새로운 시대에 걸맞은 미학이 필요하다고 주창했다. 그는 아리스토텔레스 이후 금과옥조로 떠받들던 '시간·장소·사건의 일치'라는 삼일치의 법칙, 정치적 검열이나 주제의 제한 등을 모두 비판의 대상으로 삼았다. 훗날 테오필 고티에는 위고의 서문에 대해 "우리 세대의 눈에는 시나이 산의 십계명처럼 빛났고 그의 주장에는 반박의 여지가 없었다"라고 술회했다. 위고는 14세 때부터 "샤토브리앙이 아니라면 아

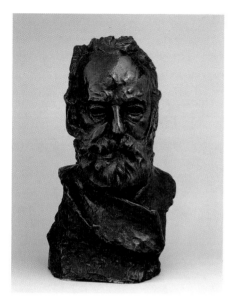

로댕, 「빅토르 위고 조각상」, 1882년

무도 되고 싶지 않다"라고 일기에 적었지만, 이미 그는 '위고 자신'이 되어 있었다. 당시 그의 나이는 28세에 불과했다.

『에르나니』를 둘러싼 찬반贊反 갈등은 예술적인 동시에 세대적인 논쟁이기도 했다. 한편에 고전주의 예술을 옹호하는 구세대가 있었다면, 다른 편에는 낭만주의를 주창한 신세대 예술가들이 있었던 것이다.

이 희곡은 무엇보다 '젊음의 작품'이었다. 작가와 등장인물은 물론이고, 심지어 지지자들까지도 서른을 넘는 법이 좀처럼 없었다. 위고의 대변인 역할을 자처했던 고티에는 "이탈리아 군대와 마찬가지로 '낭만주의 군단' 역시 모두 젊었다. 대부분의 '병사'들은 성년에 이르지도 않았고, 이 부리의 수장도 28세에 불과했다"라고 썼다. 위고는 '낭만주의 예술의 나폴레옹'에 비유되기에 이르렀다. 위고 자신도 "『에르나니』에 대한 전투는 사상과 진보의 전투이며, 공동의 투쟁이다. 우리는 속박당하고 흠집이 난 구'닥다리 문학과 투쟁하려는 것이며, 이 공격은 구세계와 신세계의 투쟁"이라고 선언했다.

하지만 초연 이후 공연이 계속될수록, 객석에는 지지자보다는 반대자의 비율이 늘어났다. 반대파 언론에서는 "'에르나니'처럼 멍청

한" "'에르나니'처럼 괴상망측한" 같은 원색적 비난을 쏟아냈다. 배우들도 끊임없는 야유와 고함소리, 웃음과 방해 공작에 지쳐갔다. 심한 경우에는 공연 도중에 150차례나 흐름이 끊긴 날도 있었다. 하지만 작품을 둘러싼 '노이즈 마케팅'은 흥행에는 플러스 요인이 됐다. 첫날에만 5,134프랑을 벌어들였고, 첫해에는 49만프랑의 수익을 올렸다. 마침내 1830년 2월 25일은 프랑스 낭만주의 희곡의 탄생일로 남았다.

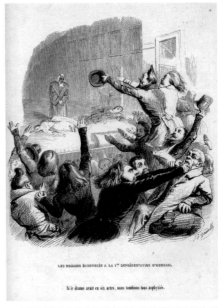

로마에서 〈에르나니〉가 초연될 당시, 관객들의 난동 장면, 장자크 그랑빌, 1830년

베르디를 만난 『에르나니』

작곡가 베르디가 위고의 『에르나니』를 다섯 번째 오페라로 작곡하기로 마음먹은 것은 1843년이었다. 당초 『크롬웰』을 차기작으로 염두에 뒀지만, 그해 8월 베네치아 라 페니체 극장 감독인 모체니고 백작이 이 희곡을 권유하자 작곡가는 "아! 우리가 〈에르나니〉를 할 수 있다면 얼마나 멋지겠습니까!"라며 주저 없이 작품을 교체했다.

이 작품이 베르디에게 의미 있는 건, 대본 작가 프란체스코 마리아 피아베1810~76와 호흡을 맞춘 첫 오페라였기 때문이다. 『에르나

니』를 시작으로 둘은 『리골레토』와 『라 트라비아타』 등 열 편의 오페라를 쏟아냈다. 당시까지 신인이나 다름없었던 작가 피아베는 일일이 베르디의 지시를 받아가며 대본을 썼다. 음악학자 가브리엘레 발디니는 "작곡가는 대본 작가를 완벽하게 장악하고 노예처럼 부렸다. 피아베는 베르디가 손에 쥔 악기와도 같았다. 하지만 덕분에 피아베의 대본은 베르디의 음악에 최적화됐다"라고 평했다.

평등과 사랑, 낭만을 버무린 위고의 원작과 달리, 이 작품에서 베르디가 주목했던 건 정치적 압제의 문제였다. 카를로스 1세 당시의 스페인 역사에 이탈리아의 상황을 대입하면, 곧바로 베르디 당대의 현실적 문제로 해석될 수 있었던 것이었다. 오스트리아의 지배에 신음하고 통일 왕조를 이루지 못했던 이탈리아의 정치적 상황은 이 오페라의 극적 긴장감을 극대화했다.

이탈리아인들에게 보내는 애국의 메시지

당초 위고의 원작에서는 카를로스 1세를 역사적 사실에 충실하게 약관의 청춘으로 묘사했다. 하지만 작곡가는 카를로스 1세를 젊은 날을 회상하며 향수에 젖는 장년으로 그렸다. 그렇기에 왕의 음역도 낭랑한 테너가 아니라 무거운 바리톤이다. 자연스럽게 테너가 부르는 에르나니는 오스트리아에 항거하는 애국적 영웅으로 해석

될 소지가 커졌다. 음악적으로도 오페라의 진정한 주인공은 황제가 아니라 반란자들이었다. 이들이 부르는 3막의 합창 「일어나라 카스티야의 사자여」는 베르디가 이탈리아인들에게 보내는 뜨거운 애국의 메시지였다.

"약속! 맹세! 카스티야의 사자여, 일어나 압제자에 맞서 이베리아의 산과 전역에 성난 포효를 울려라. 우리는 모두 한 가족으로 무기와 마음으로 투쟁하리라. 우리의 가슴에 생명이 뛰는 한, 복수도 하지 못한 채 무시당하는 노예로 남아 있지 않으리라."

_「반란자들의 합창」, 베르디의 〈에르나니〉에서

1844년 베네치아의 명문 라 페니체 극장에서 초연을 앞두고 있던 베르디가 애먹었던 것은 캐스팅이었다. 당초 이탈리아 오페라의 관습에 따라 주인공 에르나니는 여성 알토가 맡기로 되어 있었다. 여성이 남성 주인공을 부르는 이른바 '바지 역할'로 설정됐던 것이다. 하지만 오페라의 낡은 유산이 마뜩찮았던 작곡가는 테너 역으로 과감하게 바꿨다. 에르나니 역을 부를 테너는 두 차례 교체 끝에 적임자를 찾았고, 당초 실바 공작 역을 맡기로 했던 베이스도 출연을 거부하는 바람에 베르디가 직접 합창단원 중에서 선발했다. 여성 한 명과 남성 세 명의 앙상블이 필수적인 이 오페라는 이렇듯 초연 당시부터 캐스팅에서 난산을 거듭했다.

이런 해프닝에도 불구하고, 베르디의 오페라는 1844년 초연 직후 1845년 영국 런던과 1847년 미국 뉴욕에서도 상연되며 큰 인기를 얻었다. 극작가 버나드 쇼는 영국에서 이 오페라를 관람한 뒤 "고전적인 낭만주의의 산물이며, 화려한 영웅상 속에 진정한 예술이 녹아 있는 이탈리아 오페라로, 가장 단순하면서도 보편적인 자극에서 드라마가 빚어진다"라고 격찬했다. 물론 그는 "극작가로서 위고의 가장 큰 공적은 베르디에게 대본을 제공한 것"이라는 특유의 비아냥도 빼놓지 않았다.

베르디는 위고뿐 아니라 셰익스피어와 실러, 월터 스코트의 고전을 원작으로 즐겨 오페라를 작곡했다. 심지어 위고의 경우에는 베르디의 오페라가 원작 희곡보다 더욱 유명해지는 경우도 있었다. 〈에르나니〉 역시 프랑스 낭만주의 희곡의 탄생을 알렸던 위고의 원작이 베르디의 애국적인 이탈리아 오페라로 환골탈태한 경우였다. 모든 예술은 재해석이며, 재해석을 통해 작품은 생명력을 계속 이어간다. 〈에르나니〉의 경우도 마찬가지였다.

CD · EMI
지휘 리카르도 무티
연주 라 스칼라 극장 오케스트라
와 합창단
테너 플라시도 도밍고
소프라노 미렐라 프레니
바리톤 레나토 브루손
베이스 니콜라이 기아우로프

베르디는 데뷔작 〈오베르토〉부터 밀라노의 라 스칼라 극장에서 줄곧 작품을 발표했다. 작곡가의 다섯 번째 오페라인 〈에르나니〉는 밀라노 바깥에서 첫선을 보인 작품이었다.

1982년 공연 실황을 담은 이 음반은 다시는 보기 힘들 것만 같은 초호화 캐스팅으로 화제를 모았다. 음반과 함께 출시된 영상을 보면, 짧은 서주부터 보여주는 지휘자 리카르도 무티의 박력과 확신에 자연스럽게 설득당한다. 관객의 기침과 박수, 고음의 아리아를 부를 때 가수의 목에 자연스럽게 들어가는 긴장감까지 별다른 편집 없이 그 현장을 살려서 생생함을 더한다.

"등장인물은 초인들이며 피에 굶주린 야수들처럼 반응한다."

1983년 뉴욕 메트로폴리탄 오페라극장에 베르디의 〈에르나니〉를 올린 연출가 피에르 루이지 사마리타니는 "도무지 설명할 수 없는 갈등과 믿기 힘든 운명의 전환, 이상할 만큼 집착에 사로잡힌 인물상"을 작품의 특징으로 꼽았다. 오페라에 내재한 어두운 매력을 자의적으로 해석하기보다는 원작을 충실하게 살리겠다는 의도였다.

화가 출신의 이 연출가는 비극을 상징하는 붉은색을 활용하면서 나선형 계단 같은 장치를 통해 등장인물들의 엇갈린 운명을 드러낸다. 화질에서는 아쉬움이 남지만, 파바로티를 비롯한 세 명의 남성 성악가의 화려한 조합이 아쉬움을 달래고도 남는다. 특히 파바로티의 청아하고 낭랑한 고음은 호기로운 산적 에르나니의 이미지와도 곧잘 어울린다.

DVD·데카

지휘 제임스 레바인
연주 뉴욕 메트로폴리탄 오페라극장 오케스트라와 합창단
연출 피에르 루이지 사마리타니
테너 루치아노 파바로티
소프라노 레오나 미첼
바리톤 셰릴 밀른스
베이스바리톤 루제로 라이몬디

66

아들아, 네 눈물을 멈추게 하기 위해서라면

내 모든 피를 쏟겠다.

99

Victor Hugo
Gaetano Donizetti

#11

악녀 속에 감춰진
어머니의 피눈물

빅토르 위고의 희곡 『**루크레치아 보르자**』

+

도니체티의 오페라 〈**루크레치아 보르자**〉

오페라 속으로

루크레치아 보르자 Lucrezia Borgia

베네치아의 장교 젠나로는 파티에 참석했다가 피곤에 지쳐 잠이 든다. 멀리서 지켜보던 루크레치아 보르자가 다가와 젠나로의 손에 키스하자 젠나로는 놀라서 깨어난다. 젠나로에게 출생의 비밀을 들은 루크레치아는 그가 자신의 아들임을 알게 된다. 하지만 젠나로의 친구들이 나타나 루크레치아를 악녀惡女라고 비난한다.

루크레치아의 남편인 알폰소 공작은 젠나로와 아내 루크레치아를 내연 관계라고 의심하고 부하들에게 젠나로를 잡아오게 한다. 루크레치아는 젠나로를 살려달라고 간청하지만, 격분한 공작은 젠나로에게 독이 든 와인을 권한다. 젠나로가 잔을 비우자 공작은 자리를 떠난다. 루크레치아는 젠나로에게 해독제를 마시게 한 뒤 도망치도록 한다.

젠나로는 친구들의 권유에 못 이겨 궁전에서 열리는 파티에 참석했지만, 친구들과 함께 궁전에 갇힌다. 루크레치아가 예전의 모욕에 앙갚음하기 위해 친구들에게 독이 든 와인을 먹인 것이었다. 하지만 떠난 줄만 알았던 젠나로가 눈앞에 나타나자 당황한 루크레치아는 해독제를 건넨다. 젠나로는 혼자만 살 수는 없다며 해독제를 거부한다. 루크레치아가 "내가 바로 네 어머니"라고 외치자, 젠나로는 그녀의 품에서 쓰러진다. 젠나로의 칼에 찔린 루크레치아 역시 아들 곁에서 숨을 거둔다.

성직자에게 요구되는 윤리적 기준이 오늘날과는 달랐다고 하지만, 르네상스 시대에도 '교황의 서자庶子'는 도덕적 부담이자 굴레였다. 가톨릭 교리가 성직자의 대처帶妻를 허용하지 않았기 때문에 적법한 결혼 자체가 성립할 수 없었다. 내연 관계에서 낳은 혼외 자식의 경우는 두말할 나위가 없었다. 이는 교회 재산이 속세로 흘러 들어가는 걸 미연에 방지하는 '안전장치'이기도 했다.

알렉산데르 6세의 이중 편법

1492년 8월 교황 알렉산데르 6세로 선출된 스페인 발렌시아의 대주교 로드리고 보르자Rodrigo Borgia, 1431~1503는 로마 출신의 여인 반노차 카타네이와의 사이에 아들 셋과 딸 하나를 두고 있었다. 카타네이는 평생 세 차례 결혼했지만, 정작 혼인은 하지 않았던 교황

과의 사이에서 자식들을 둔 어머니로 더욱
유명했다.

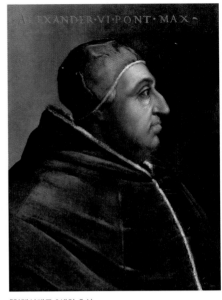

「알렉산데르 6세의 초상」

로드리고 보르자는 교황 선출 직후에 소
집한 추기경 회의에서 연달아 두 번의 꼼수
를 부렸다. 우선 9월 19일 회의에서 그는 차
남인 체사레 보르자Cesare Borgia, 1475~1507
가 자신의 혼외 자식이 아니라 "카타네이와
그 남편의 정식 결혼으로 태어난 적자라는
사실을 증명한다"라는 교서의 승인을 요구
했다. 차남의 법적 신분에 문제가 없다는
걸 보장받기 위한 정치적 포석이었다.

이 교서가 통과되자 다음 날인 20일 재
소집한 회의에서 교황은 신임 추기경 열세 명의 명단을 발표했다.
이 명단에 차남 체사레의 이름이 들어 있었음은 물론이다. 교황은
우선 체사레를 자신의 자식이 아니라고 부인한 뒤, 발렌시아 대주
교 자리를 물려주는 '이중 편법'을 구사했다. 당시 체사레의 나이는
만 17세에 불과했다.

이전에도 종교적 사명이라는 '염불'보다는 세속적 열망의 '잿밥'
에만 관심을 기울였던 교황은 적지 않았다. 하지만 스페인 출신의
이 교황은 가족을 요직에 앉히는 '정실주의情實主義'를 노골적으로
일삼았다는 점에서 전임자들과 확실히 달랐다. 교황은 차남 체사

레를 발렌시아 대주교와 추기경으로 임명한 데 이어, 1496년에는 삼남인 후안을 교황군 총사령관에 앉혔다. 체사레에게는 종교적 후계자, 후안은 군사적 총책임자의 역할을 각각 맡긴 것이었다. 피렌체 출신의 역사가 프란체스코 귀차르디니Francesco Guicciardini, 1483~1540는 "로드리고 보르자는 지금까지 교황들 가운데 최악의 교황이자 가장 운 좋은 교황"이라고 적었다.

성경 대신 검

하지만 부정父情 때문에 부정不正도 서슴지 않았던 이 교황의 계산에는 한 가지 착오가 있었다. 차남 체사레의 정치적 야망을 담아내기에 추기경 직책은 턱없이 작은 그릇이었다는 사실이었다. 아무리 책략이나 편법을 동원하더라도 교황은 엄두를 내기 어려웠다. 교황의 잘못된 '후계 구도' 탓에 보르자 가문 내부에는 불화와 균열이 싹트기 시작했다.

1497년 6월 가족 모임이 끝난 뒤 귀가하던 교황군 총사령관 후안이 한밤에 실종됐다. 다음 날 아침 후안의 말이 안장이 끊어진 채주인 없이 돌아오자 수색 작업이 시작됐다. 온몸에 아홉 군데의 자상刺傷을 입은 후안의 시신은 테베레 강 바닥에서 발견됐다. 교황은 철저한 진상 조사를 지시했지만, 사건 발생 21일 만에 수사 종결을

선언했다. 이 때문에 '범인은 보르자 가문 내부인일 것'이라는 쑥덕공론이 잦아들지 않았다.

이듬해 7월 체사레는 추기경과 발렌시아 대주교 직책에서 모두 물러나겠다고 선언했다. 아버지인 교황 알렉산데르 6세를 위해 '성경' 대신 '검'을 들기로 한 것이었다. 하지만 체사레가 동생 후안의 직위였던 교회군 총사령관을 물려받자 '동생을 살해한 건 형'이라는 세간의 의혹은 확신으로 바뀌고 말았다.

「체사레 보르자의 초상」, 16세기 초

추기경에서 총사령관으로 '환속還俗'한 체사레는 이탈리아 중부 일대에서 독립적 지위를 누리고 있던 크고 작은 공국公國들을 차례로 복속시켰다. 교황 알렉산데르 6세가 파면이나 파문 같은 종교적 무기를 휘두르면, 곧바로 체사레가 무력 침공에 나서는 이들 부자의 '이인삼각二人三脚'은 이 가문의 특기였다. 체사레Cesare는 자신과 이름이 같은 고대 로마의 카이사르Caesar를 본보기로 삼았다. "카이사르가 아니면 무無"는 체사레의 좌우명이었다. 카이사르가 루비콘 강을 건널 때 했던 "주사위는 던져졌다"라는 말을 체사레는 자신의

봉주르 오페라

산티 디 티토, 「마키아벨리의 초상」, 16세기

칼에도 새겼다.

1502년 피렌체의 외교 사절로 체사레와 처음 만났던 마키아벨리는 이렇게 기록했다.

"이 지배자는 참으로 위대하고 당당하다. 전쟁을 할 때에는 아무리 거대한 일이라도 그에게는 하찮게 보인다. 영광이나 정복을 위해서는 쉬지도 않고 피로나 위험도 느끼지 않는다."

지배자는 '여우의 간교함'과 '사자의 용맹함'을 모두 갖춰야 한다는 마키아벨리의 현실주의적 리더십도 체사레와의 만남을 통해 탄생했다.

보르자 가문의 어둠

이 가문의 역사에도 명암은 공존했다. 그 빛이 체사레 보르자였다면, 그 뒤편에 드리운 어둠이 여동생 루크레치아 보르자Lucrezia Borgia, 1480~1519였다. 교황의 딸이자 교황군 총사령관의 누이였지만

정작 루크레치아는 집안의 이해득실에 따라 세 차례나 정략결혼을 해야 했다. 첫 남편인 페사로의 백작과는 '남편의 성불능'을 구실로 내세운 보르자 집안의 강압 때문에 혼인을 취소했다. 두 번째 남편 알폰소 비셀리에 공작은 1500년 바티칸의 성 베드로 대성당 광장에서 괴한의 습격을 받고 숨졌다.

3년 전 후안 암살 사건과 흡사한 범행 수법 때문에 이번에도 '체사레가 배후'라는 의심이 잦아들지 않았다. "체사레는 동생을 살해했고, 여동생과 동침했으며, 교회의 재산을 낭비했고, 부친의 골칫거리였다"라는 소문마저 나돌았다. 보르자 부자는

바르톨로메오 베네토, 「여인의 초상」, 16세기
루크레치아를 모델로 한 초상으로 전한다.

이에 아랑곳하지 않고 베네치아와 로마 교황청 사이에서 완충적 역할을 했던 페라라의 공작에게 루크레치아를 다시 시집 보냈다. 하지만 체사레는 1503년 교황이 급서한 이후 잇따른 반란으로 투옥과 스페인 추방, 2년간의 감금 생활이라는 몰락의 길을 밟았다. 그는 처남이 다스리던 나바라 공국으로 탈출해 재기를 노렸지만, 1507년 비아나 포위 공격 도중 스페인군의 매복에 걸려 숨지고 말았다. 당시 그의 나이는 32세였다.

봉주르 오페라

티치아노, 「성 베드로에게 야코포 페사로를 봉헌하는 알렉산데르 6세」, 1503~06년경

다양한 장르로 변주된 단골 소재

보르자 가문의 역사에 드리운 극명한 명암은 수많은 예술 작품의 소재가 됐다. 『위키드』의 작가 그레고리 머과이어는 소설 『거울아 거울아』에서 보르자 가문의 비극에 백설공주의 동화를 덧입혀 판타지로 빚어냈다. 「대부」의 원작 소설가 마리오 푸조는 미완성 유작인 『패밀리』에서 보르자 가문의 역사를 예의 마피아처럼 묘사했다.

2011년부터 방영된 미국 드라마 「보르지아」는 배우 제레미 아이

언스를 교황 알렉산데르 6세 역으로 기용해서 성애와 음모가 난무하는 핏빛 드라마로 그려냈다. 다양한 장르로 변주가 가능할 만큼 이 가문의 역사에는 풍성한 이야깃거리가 숨어 있었지만, 일단 보르자 가족의 이야기를 다루는 이상 '청소년 관람 불가'를 피해가기란 쉽지 않다. 영화「제3의 사나이」에서 악역으로 출연했던 오손 웰스의 대사는 이 가문의 영욕을 압축한 것만 같다.

"30년간 보르자 치하에서 살인과 공포, 살육이 이어졌던 이탈리아에서는 레오나르도 다 빈치와 미켈란젤로에 의해 르네상스가 피어났지만, 500년간 민주주의와 평화가 지속된 스위스는 고작 뻐꾸기시계나 만들지 않았는가."

빅토르 위고의 희곡으로 부활한 보르자 가문

프랑스의 문호 빅토르 위고가 비운의 여인 루크레치아 보르자를 여주인공으로 하는 동명同名 희곡을 발표한 건 1833년이었다. 보르자 가문을 따라다녔던 흉악한 소문들은 그대로 위고 희곡의 문학적 재료가 됐다. 체사레 보르자가 동생 후안을 살해한 것은 "두 형제가 한 여인을 사랑했기 때문"이며 그 여인은 바로 "누이동생"이었

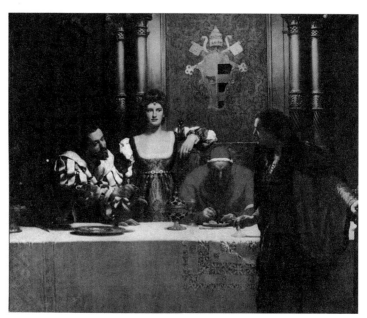

존 콜리에, 「와인을 따르는 체사레 보르자」, 1893년. 왼쪽부터 체사레, 루크레치아, 알렉산데르 6세

다. 루크레치아에게는 아들이 하나 있는데, "그 아버지는 후안"이었다는 것이다. 위고의 묘사에 따르면, 보르자 가문은 "끔찍하고 음탕한 왕궁이고, 배반과 살인의 왕궁이며, 간통과 근친상간, 모든 범죄로 물든 왕궁"이었다.

루크레치아의 아들 젠나로는 부모가 누군지 모른 채 나폴리의 어부 집안에서 자라나 베네치아의 기사가 됐다. 어머니 루크레치아는 멀리서 아들을 지켜보면서 "내게 불행을 주신 것만큼 그에게는 행복을 주소서"라고 간절히 기도한다. "네게 한 시간의 생명을 보태기

위해서라면 내 모든 삶을 바치고, 네 눈물을 멈추게 하기 위해서라면 내 모든 피를 쏟겠다"라는 루크레치아의 절규가 보여주듯, 모정이나 효심을 노래할 때 위고의 대사는 음악적 운율로 가득했다.

이들 모자母子는 서로 호감을 갖지만 소문과 오해로 인해 그 호감은 증오로 바뀐다. 젠나로는 눈앞의 루크레치아가 자신의 어머니라는 사실을 모른 채 "하늘에서 버림받은 어떤 불행아가 당신 같은 어머니를 원하겠는가"라고 저주를 퍼붓는다. 독을 마신 젠나로는 루크레치아가 건넨 해독제를 거부한 채 도리어 어머니를 칼로 찌르고 만다. 비극적인 이 결말 장면에서야 루크레치아는 비로소 "내가 너의 어머니란다"라고 고백한다. 보르자 가문의 실제 역사뿐 아니라 위고의 희곡에서도 가족은 악몽이었다.

위고 자신이 처음으로 연출까지 맡았던 〈루크레치아 보르자〉는 1833년 2월, 초연 직후 석 달간 62차례 상연되며 1만여 프랑을 벌어들일 정도로 성공을 거뒀다. 초연 당일에는 무대 뒤로 몰려든 팬들이 작가를 만나기를 청했지만, 정작 위고는 "내가 청중에게 주는 건 내 생각일 뿐, 나 자신은 아니다"라며 쌀쌀맞게 거절했다고 한다.

봉주르 오페라

주세페 릴로시, 「도니체티의 초상」, 19세기

도니체티의 손에서
한 달 만에 태어난 오페라

 불과 10개월 뒤인 1833년 12월 이탈리아 밀라노 라 스칼라 극장에서 가에타노 도니체티Gaetano Donizetti, 1797~1848의 작곡으로 동명 오페라가 초연됐다. 당대 최고의 인기 대본 작가 펠리체 로마니가 각색을 맡았지만, 개막 한 달 전에야 원고가 나오는 바람에 도니체티는 한 달 만에 작곡을 마쳐야 했다. 71편에 이르는 도니체티의 오페라 가운데 40번째 작품이었다. 그해에 새롭게 빛을 본 도니체티의 오페라만 다섯 편에 이르렀다.

 하지만 초연 당시 여주인공 역을 맡았던 소프라노의 요청으로 막판에 추가한 최후의 아리아 「그는 나의 아들이었다」는 작곡가에게 끝내 불만으로 남았다. "그는 나의 아들이요, 희망이요, 위안이었다. 그가 신의 분노를 샀나 보구나. 그는 나를 순수하게 해주는 듯했지만, 이제 그는 죽고 모든 빛도 사라졌다. 내 마음도 더불어 멈추고 마는구나. 천벌이 내 머리 위로 떨어지는구나"라는 가사는 처절하고 아름다웠다. 하지만 자식의 칼에 찔린 어머니가 죽어가면서도 화려한 콜로라투라 풍의 노래를 부른다는 사실이 작곡가의 마음에는 못내 걸렸다.

어머니의 노래, 오페라의 힘

도니체티의 오페라는 1840년 프랑스 파리에 소개될 만큼 인기를 얻었다. 하지만 파리에서 이 오페라를 감상한 원작자 위고는 저작권 침해를 이유로 프랑스 법원에서 공연 금지령을 얻어냈다. 결국 원작에 바탕을 둘 수 없었던 도니체티는 배경을 이탈리아에서 터키로 옮기고, 작품명을 '포스코의 엘리사'나 '나폴리의 조반나 1세' 등으로 고치는 우여곡절 끝에야 오페라 공연을 재개할 수 있었다. 개작할 때 작곡가는 루크레치아의 마지막 아리아를 빼버리는 대신, 아들 젠나로의 노래를 새롭게 써넣었다.

요제프 크리후베르, 「앙리에트 메리크랄랑드의 초상」, 1827년경
앙리에트는 1833년 초연 시 루크레치아 역을 맡았다.

이탈리아 낭만주의 오페라가 전반적으로 퇴조했던 20세기 전반에는 이 작품도 무대에서 자취를 감췄다. 재조명을 받기 시작한 건, 스페인 출신의 몽세라 카바예를 필두로 새로운 소프라노들이 등장한 1960년대에 이르러서였다. 1965년 미국 뉴욕 카네기홀 공연 당시 카바예는 몸이 불편했던 메릴린 혼을 대신해서 막판에 여주인공 역으로 교체 투입됐다. 하지만 공연이 끝난 뒤에는 25분간 기립 박수를 받았다. 카바예와 호주 출신의 소프라노 조안 서덜랜드는 수

핀투리키오, 「카타리나의 성녀로 그려진 루크레치아」
(천장화 부분), 1494년경

차례 음반이나 영상으로 남길 만큼 이 〈루크레
치아 보르자〉에 애정을 쏟았다. 결국 이 오페라
는 스타 소프라노를 탄생시키는 '산실'이 됐다.
작곡가의 개작 과정에서 삭제됐던 소프라노의
마지막 아리아도 물론 되살아났다. 당초 도니체
티는 소프라노의 등쌀에 못 이겨 내키지 않는
마음으로 아리아를 썼지만, 마침내 이 오페라를
구원해준 것은 어머니 루크레치아의 마지막 노
래였던 것이다.

CD · 데카
지휘 리처드 보닝
연주 내셔널 필하모닉 오케스트라
소프라노 조안 서덜랜드
메조소프라노 메릴린 혼
테너 자코모 아라갈

호주 출신의 소프라노 조안 서덜랜드가 당초 꿈꿨던 분야는 바그너의 오페라를 소화하는 드라마틱 가수였다. 바그너의 4부작 〈니벨룽의 반지〉 전곡이 게오르그 솔티의 지휘로 처음 녹음될 당시 그녀는 '숲 속의 새' 역할을 맡았다.

하지만 1954년 결혼한 네 살 연하의 지휘자 리처드 보닝의 생각은 달랐다. 바그너 오페라의 웅장한 목소리보다는 화려한 고음 위주의 콜로라투라 소프라노에 전력을 기울여야 한다는 것이 남편의 조언이었다. 드라마틱 소프라노의 '힘'과 콜로라투라의 '기교'를 결합시킨 서덜랜드의 목소리에 잘 어울리는 작품들이 도니체티와 벨리니의 오페라였다. 1960년 이탈리아 베네치아 공연 이후, 그녀에게는 '라 스투펜다(경이로운 사람)'라는 별명이 붙었다.

〈루크레치아 보르자〉는 40대 중반에 접어든 1972년에야 처음 불렀다. 하지만 그 이후 서덜랜드는 수 차례 음반과 영상을 남길 만큼 이 작품에 애정을 쏟았다. 그 가운데 1978년 스튜디오 전곡 음반이다. 녹음 당시 50대 초반이라고는 믿기지 않을 만큼 우아한 톤을 보여준다.

1946년 슬로바키아의 농가에서 태어난 소프라노 에디타 그루베로바는 마을 교회에서 노래하면서 성악가의 꿈을 키웠다. 1968년에는 체코 당국에서 소련 유학을 허락받았지만, 그해 일어난 체코의 민주화 운동인 '프라하의 봄'이 소련군의 진주로 좌절된 뒤 그녀는 지역 극장에 2년간 더 머물렀다.

그루베로바는 1970년 빈 국립 오페라극장에서 모차르트의 〈마술 피리〉 가운데 밤의 여왕 역을 맡으며 서방에서 명성을 얻었다. 하지만 서방과의 국경을 폐쇄하고 공산당 독재를 강화하고 있던 체코 당국은 그녀에 대한 결석재판을 열고 2년형을 선고했다. 결국 그녀는 체코가 민주화가 될 때까지 귀국하지 못했다.

2009년 뮌헨 바이에른 국립 오페라극장 실황 영상으로 환갑을 훌쩍 넘긴 그녀가 루크레치아 보르자 역을 맡았다. 베이스 같은 저음 가수는 간혹 60~70대까지도 현역 생활을 하지만, 오페라의 '화려한 꽃'인 콜로라투라 소프라노가 명문 극장에 꾸준히 서는 것은 그야말로 유례를 찾기 힘든 경우다. 간간이 호흡이 부치거나 가성으로 처리하기도 하지만, 여전히 곱고 우아한 목소리의 선은 잔잔한 감동을 안긴다.

DVD·유니텔 클래시카

지휘 베르트랑 드 비이
연주 뮌헨 바이에른 국립 오페라 극장 오케스트라와 합창단
연출 크리스토프 로이
소프라노 에디타 그루베로바
테너 파볼 브레슬릭
바리톤 프랑코 바살로

66

덕 있는 자는 부에 대한 욕심도, 기약할 수 없는 명예욕도,

(…) 야심에 가득 찬 공상도 모른다.

99

Euripides
Jean-Philippe Rameau

#12

계모와 양아들,
금기를 넘어선 사랑

에우리피데스의 희곡 『히폴리투스』,
세네카의 희곡 『페드라』, 라신의 희곡 『페드르』
+
장 필립 라모의 오페라 〈이폴리트와 아리시〉

오페라 속으로

이폴리트와 아리시 Hippolyte et Aricie

아테네의 왕 테제(테세우스)는 친구의 목숨을 구하기 위해 지하 세계로 떠난다. 지상에서는 테제가 죽었다는 소문이 떠돌고, 왕비 페드르(페드라)는 양아들 이폴리트(히폴리투스)에게 남몰래 연정을 품는다. 하지만 이폴리트는 아버지 테제의 정적인 팔라스의 딸 아리시와 서로 사랑하는 처지다.

질투에 분노하던 페드르는 결국 이폴리트에게 애정을 고백한다. 이폴리트가 놀라서 거절하자 페드르는 자살하려고 하지만, 이폴리트는 칼을 빼앗는다. 이때 바다의 신 넵튠의 도움으로 지하 세계를 탈출한 테제가 등장한다. 테제는 아들 이폴리트가 아내 페드르를 능욕하려고 했다고 오해하고 이폴리트를 저주한다. 이폴리트는 아테네를 떠나려고 하지만, 바닷가에서 나타난 괴물들 앞에서 말이 놀라는 바람에 전차에서 떨어진다.

페드르는 이폴리트가 죽었다고 생각하고 자신의 죄를 고백한다. 이에 절망한 테제는 자살하려고 한다. 하지만 넵튠이 나타나 이폴리트는 무사하지만, 테제는 아들과 재회하지 못할 운명이라고 알려준다. 아리시도 이폴리트의 죽음에 슬퍼한다. 이때 등장한 사냥의 여신 디아나는 이폴리트가 무사히 살아 있다고 일러준다. 오페라는 해피엔드로 끝난다.

많은 비극은 아버지의 부재不在 상황에서 비롯한다. 미국 감독 줄스 다신Jules Dassin, 1911~2008의 1962년 영화 「페드라Phaedra」 역시 마찬가지다. 영화에서 그리스의 선박왕 타노스(라프 밸론 분)가 출장으로 집을 비운 사이, 아내 페드라(멜리나 메르쿠리 분)는 양아들 알렉시스(앤서니 퍼킨스 분)에게 사랑을 고백한다. 이들은 알고 있다. 자신들이 금기를 넘어서기 직전의 아슬아슬한 상황에 처했다는 걸. 하지만 "장작에 불을 붙여달라"라는 페드라의 주문은 자신의 사랑을 받아달라는 고백과도 같다. 양아들 알렉시스가 그 장작에 불을 붙이는 순간, 계모와 아들 사이의 금기도 깨진다. 활활 타오르는 장작 앞에서 이들은 말없이 손을 잡는다.

치정이 남긴 파장

줄스 다신의 영화 「페드라」 DVD 재킷

이 영화의 빼어난 점은 계모와 아들이 잘
못된 사랑에 빠지기까지의 과정이 아니라,
그 이후에 등장인물들이 겪게 되는 심리적
파장을 묘사하는 방식에 있다. 현실과 정념
情念 사이의 간극을 견디지 못한 여인 페드
라는 남편의 손길을 거부하고 알렉시스의
이름만 되뇌기에 이른다. 자신을 돌보는 유
모 앞에서도 페드라는 자꾸 "몸이 아프다"
"죽고 싶다"라고 고백한다. 치정의 열병을
온몸으로 앓는 것이다. 영화는 이 여인을
도덕적으로 단죄하기보다는, 여성의 욕망을 그대로 드러내는 편을
택한다.

영화에서 오히려 현실적인 쪽은 양아들 알렉시스다. 그는 또래의
처녀들을 만나며 금지된 사랑을 잊고자 애쓴다. 하지만 위선적인
화해보다는 정직한 파멸을 택하기로 한 페드라의 결심 탓에 영화는
비극으로 치닫는다. 바흐의 「토카타와 푸가」를 흥얼거리며 그리스
에게 해의 절벽으로 추락하는 알렉시스의 스포츠카는 도덕적 인습
과 금기를 뚫고 나간 자의 파멸을 상징한다.

1960년대 할리우드 자본이 투입된 영화로는 지나칠 만큼 파격적

「히폴리투스의 죽음」, 알마 타데마 경, 1860년

인 주제를 다뤘던「페드라」는 사실상 그리스 신화의 현대적 변주였다. 선박왕 타노스는 신화 속의 영웅 테세우스였고, 페드라는 이름 그대로 페드라였다. 절벽 아래로 추락한 아들 알렉시스는 테세우스의 아들 히폴리투스의 또 다른 이름이다. 그렇기에 영화에서 페드라는 그리스 노래를 부르기 전에 "이 노래는 다른 그리스 노래들처럼 사랑과 죽음에 관한 것"이라고 암시한다. 타노스가 알렉시스에게 사준 스포츠카는 "지상에서 가장 빨리 움직이는 관棺"에 비유된다.

에우리피데스의 희곡 『히폴리투스』와
세네카의 『페드라』

금기와 파국이 뒤엉킨 이 신화를 가장 먼저 문학의 소재로 삼았던 건, 기원전 5세기 그리스의 비극 작가 에우리피데스였다. 그는 자신의 희곡 『히폴리투스』에서 양아들에게 사랑을 거절당한 페드라가 거꾸로 히폴리투스가 자기를 겁탈하려 했다는 내용의 편지를 남기고 목매달아 죽기까지의 과정을 적나라하게 묘사했다.

히폴리투스는 유모를 통해 페드라의 사랑을 전해 듣지만 "테세우스가 출타 중이신 동안 나는 집을 떠나 있을 것이며 이 일을 입밖에 내지는 않을 것이오"라며 구애를 거절한다. 하지만 히폴리투스의 다짐은 오히려 자신을 옭아매는 족쇄가 된다. 이 맹세 때문에 히폴리투스는 아버지 테세우스의 추궁에도 페드라가 자신에게 구애했다는 진실을 털어놓지 못한다. 결국 추방령을 받고 해안을 따라 전차를 몰고 가던 히폴리투스는 바다 괴물에 놀란 말들이 질주하는 바람에 전차에서 굴러떨어져 숨을 거둔다. 영화 「페드라」의 결말과 같다.

폭군 네로의 스승으로 유명한 로마의 철학자이자 극작가 세네카도 희곡 『페드라』를 남겼다. 이 작품에서 세네카는 에우리피데스 작품의 골격을 가져오면서도 여주인공의 성격은 한층 대담하게 설정했다. 에우리피데스의 작품에서 페드라는 신들의 분노 때문에 그릇된 사랑에 빠지는 수동적 희생자에 가깝다. 반면 세네카의 희

『히폴리투스』의 작가 「에우리피데스 초상 조각상」, BC.330년경

곡에서 페드라는 직접 흉계를 꾸미고 귀국한 테세우스 앞에서 양아들을 모함한다. 세네카의 작품에서 페드라는 죄인 줄 알면서도 죄를 저지르는 여인이다.

세네카가 남긴 희곡 가운데 하나인 이 작품은 등장인물의 행동보다는 대사에 많은 비중을 싣고 있다. 이 때문에 무대 상연용보다는 식자층의 모임에서 낭송하기 위한 작품으로 추정된다. 특히 쾌락과 금욕을 주제로 한 등장인물들의 대화는 어떤 상황에도 흔들리지 않는 평정심과 절제를 강조한 세네카의 스토아 철학을 희곡으로 옮겨 놓은 것만 같다.

페드라의 유모 "신은 젊은이의 머리에 쾌락이라는 관을 씌우고, 늙은이의 머리에는 고행이라는 관을 씌운다. 왜 당신은 그것을 억눌러 자연의 섭리를 거역하려 드는가."

히폴리투스 "덕 있는 자는 부에 대한 욕심도, 기약할 수 없는 명예욕도, 덕에 거스르는 속된 기질도, 해로움 많은 탐욕도, 야심에 가득 찬 공상도 모른다."

_세네카, 『페드라』에서

하지만 이 비극에는 한 가지 딜레마가 숨어 있었다. 페드라가 자신의 죄를 알면서도 양아들에게 사랑을 고백할 경우 근친상간이라는 주제를 피할 수 없게 된다는 점이었다. 물론 아버지를 죽이고 어머니와 동침同寢하는 비극적 숙명의 오이디푸스가 있지만, 오이디푸스는 마지막 순간까지도 자신의 죄를 알지 못했다. 오이디푸스에게는 알리바이가 있지만, 페드라에게는 면죄부가 없다. 이 때문에 후대의 작가들은 저마다 다양한 방식으로 페드라의 신화를 변주하기에 이른다.

라신의 작품 속 극적 장치들

이 신화를 다시 희곡의 소재로 삼은 건, 17세기 프랑스의 극작가 장 라신Jean Racine, 1639~99이었다. 코르네유, 몰리에르와 더불어 프랑스 고전주의 연극을 대표하는 극작가로 꼽히는 라신이 1677년 발표한 마지막 희곡이 『페드르』였다. 당초 작품의 제목은 '페드르와 이폴리트'였지만, 개정판부터 '페드르'로 바뀌었다. 페드르는 페드라, 이폴리트는 히폴리투스의 프랑스어식 표기다.

「장 라신의 초상」, 1690년경

알렉상드르 카바넬, 「페드르」, 1880년

　이 작품의 서문에서 라신은 자신의 앞에 놓여 있는 딜레마를 명쾌하게 설명했다. "사실상 페드르는 완전하게 유죄도, 완전하게 무죄도 아니다"라는 것이었다. 페드르가 잘못된 욕망에 사로잡혀 있다는 점에서는 분명 유죄이지만, 그 정념이 자의적 충동이라기보다는 신들의 형벌 때문이라는 점에서는 고의성이 없다.

　이 딜레마를 해결하기 위해 라신은 다양한 극적 장치를 마련했다. 우선 페드르의 모든 죄를 유모에게 뒤집어씌우는 방법이었다. 라신은 서문에서 "중상모략이라는 것이 고귀하고 덕 있는 공주의 입에서 흘러나오기에는 너무나 비열하고 음험한 면이 있다"라면서 "이러한 비열함은 차라리 유모에게 더욱 어울리는 것으로 보았다"

라고 밝혔다. 왕에게 모략을 하는 당사자도 페드르가 아니라 유모가 된다.

또 한 가지 해결책은 '아리시'라는 새 인물의 등장이다. 아리시는 고대 로마의 시인 베르길리우스의 서사시 『아이네이스Aeneis』에서 히폴리투스의 아내로 언급됐던 여인이다. 라신은 여기에 문학적 상상력을 가미해서 이폴리트의 진정한 연인으로 환골탈태시킨다. 페드르에게 '연적'이 생긴 것이다. 희곡 속의 사랑도 페드르와 이폴리트의 '일차 방정식'에서 이폴리트와 아리시, 페드르와 이폴리트라는 '고차 함수'로 변모했다. 프랑스 연출가 장루이 바로Jean-Louis Barrault, 1910~94의 말처럼 "『페드르』는 한 여인을 위한 협주곡이 아니라, 여러 배우들을 위한 교향곡"이 된 것이다.

라신의 조기 은퇴에 쏟아진 추측들

1677년 1월 1일 이 작품이 초연되고 불과 이틀 뒤에 라신의 경쟁자였던 자크 프라동Jacques Pradon, 1632~98이 동명同名의 작품을 다른 극장에 올렸다. 파리 한복판에서 연극 라이벌전이 벌어진 셈이었다. 평소 라신은 "프라동과 나의 유일한 차이가 있다면, 나는 어떻게 써야 하는지 안다는 점"이라고 자신만만하게 말한 것으로 전한다. 하지만 초반에 호평을 받은 쪽은 프라동이었다. 라신을 질시하

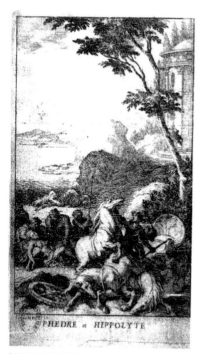

「페드르」 초판 속표지

던 반대파 귀족들이 그의 작품이 공연되는 극장 좌석을 싹쓸이한 뒤에 공연장이 텅 비게 내버려 뒀다고도 한다. 하지만 최후의 승자는 라신이었다. 프라동의 작품은 단명하고 말았지만, 라신의 작품은 지금도 프랑스에서 가장 자주 공연되는 고전 비극 가운데 하나다.

이 작품 이후 라신은 루이 14세의 정부情婦였던 멩트농 부인의 요청으로 생시르 여학교 학생들을 위해 집필한 두 편의 종교극 외에는 세속극에 손대지 않았다. 25세에 〈라 테바이드La Thébaïde〉로 데뷔했던 그는 13년간 열 편의 희곡을 발표한 뒤 38세 때 사실상 연극계를 떠났다. 모두가 박수칠 때 떠난 모양새 때문에 그의 은퇴를 둘러싸고 갖가지 추측이 쏟아졌다. 연인의 배신에 상처를 입고 절필한 것이라거나 종교에 귀의했다는 소문도 떠돌았다. 심지어 『페드르』를 능가할 만한 걸작을 쓸 자신이 없었을 것이라는 추정도 나왔다. 실은 라신은 그해 왕실 사료 편찬관으로 임명된 뒤 16년간 루이 14세를 수행하면서 국왕의 업적을 기록했다. 공직 생활이야말로 그의 공식 은퇴 사유였다.

라모의 손에
오페라로 태어난 〈페드르〉

누군가의 고별작이 다른 누군가에게는
데뷔작이 되기도 한다. 라신의 마지막 세속
적 비극이었던 『페드르』는 18세기 프랑스
작곡가 장 필리프 라모Jean-Philippe Rameau,
1683~1764가 자신의 첫 오페라로 고른 작품이
었다. 라모는 화성학 이론가이자 하프시코
드를 위한 건반 작품의 작곡가로 명성이 높
았지만, 극적인 내용을 담은 성악곡은 몇 편
의 세속 칸타타를 쓴 것이 전부였다. 하지만
라신의 희곡을 바탕으로 극작가 시몽 조제

자크 아베드, 「장 필리프 라모의 초상」, 1728년경

프 펠레그랭이 집필한 대본을 건네받은 라모는 오페라에 도전하기로
마음먹었다. 당시 그의 나이는 50세였다.

1733년 10월 초연된 라모의 뒤늦은 오페라 데뷔작이 〈이폴리트와
아리시〉다. 이 오페라는 당시 프랑스 음악계에 신선한 충격과 논쟁
거리를 함께 몰고 왔다. '우리 시대의 오르페우스'라는 격찬도 있었지
만, 선배 작곡가 장 바티스트 륄리로부터 이어지는 프랑스의 오페라
전통을 훼손했다는 비판도 만만치 않았다. 륄리 지지자들은 이 작
품의 화성적 구성이 지나치게 복잡하고 성악에 비해 관현악이 두드

러진다고 공격했다. 1730년대 내내 음악 비평가와 청중은 륄리 지지 파인 '륄리스트Lullystes'와 라모 옹호자를 뜻하는 '라미스트Ramistes' 나 '라모뇌르Ramoneurs'로 나뉘어 격론을 벌였다. '라모뇌르'는 프랑스어로 '굴뚝청소부'를 뜻하기도 한다.

금기로 가득한 폭력의 극

20세기에 들어 라신의 비극에 잠재된 잔혹성의 징후를 재조명한 건, 프랑스의 문예비평가이자 기호학자 롤랑 바르트Roland Barthes, 1915~80였다. 그는 자신의 저서 『라신에 관하여』에서 라신의 비극을 '사랑의 극'이라기보다는 '폭력의 극'으로 재정의했다. 등장인물이 다른 인물에 대해 전권全權을 행사하는 것 같지만, 정작 사랑만큼은 권력으로도 얻을 수 없다는 점에서 비극이 발생한다는 것이었다. 이를테면 테제(테세우스)는 페드르(페드라)와 결혼했지만 사랑받지 못하고, 페드르는 이폴리트(히폴리투스)를 갈망하지만 소유하지 못한다. 등장인물은 절대적 권력과 사랑 가운데 그 무엇도 손에 넣지 못하는 교착 상태에 빠져 있다.

바르트는 "라신에게 동사 '사랑하다'는 본질상 자동사自動詞인 듯하다"고 규정하기에 이르렀다. '목적어가 필요치 않은 동사'라는 자동사의 문법적 정의처럼, 페드르의 정념은 대상인 이폴리트가 등장

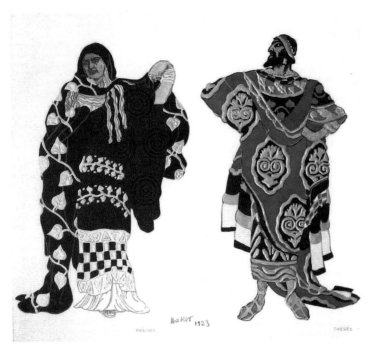

레온 박스트가 그린 페드르와 테제

하기 이전부터 이미 페드르를 옭아매고 지배한다. 극이 시작하면 페드르는 사랑의 화염에 휩싸여 있다. 하지만 "사랑은 애초에 그 목표물에서 벗어나 있기에 좌절되고 마는 것"이다. 바르트는 "어떤 의미에서 라신의 비극들은 대부분 잠재적인 강간"이며 "벗어날 수 있는 길은 죽음이나 범죄, 사고, 추방뿐"이라고 말했다.

신화나 문학에서 금기는 격렬한 화염火焰과도 같다. 눈부신 빛에 손으로 가리다가도, 결국 뜨거운 열기에 손을 데거나 낙인이 찍히고

만다. 개인의 쓰라린 경험이 축적되면 집단적 금기가 된다. 그 금기를 상징화한 것이 신화다. 그래서 신화는 금기에 다가갔다가 쓰러지는 자들의 운명을 다룬다. 시간이 흐르고 신화가 차갑게 식어서 화석이 될 무렵, 또다시 새로운 예술 작품이 나와서 굳게 응고된 긴장과 갈등을 재폭발시킨다. 에우리피데스와 세네카, 라신과 롤랑 바르트가 그랬던 것처럼 말이다. 수많은 예술가들이 이 금기의 신화에 매혹됐던 건, 어쩌면 자연스러운 귀결이었을지도 모른다.

CD · 아르히브
지휘 마르크 민코프스키
연주 루브르의 음악가들

마르크 민코프스키는 1982년 약관 스무 살에 자신의 악단 '루브르의 음악가들'을 창단했던 프랑스 바로크 음악의 야심가다. 그는 륄리와 라모의 프랑스 바로크 음악들을 프랑스 요리사처럼 즉물적이고 감각적 해석으로 날렵하게 조리해 활동 초기부터 주목을 받았다.

그가 2002년 파리 샤틀레 극장 연주회를 앞두고 떠올린 아이디어가 라모의 오페라에서 기악곡만을 따로 추려내 한 편의 교향곡처럼 연주하자는 것이었다. 별도의 독창자나 합창단 없이 자신의 악단만으로도 연주가 가능하기에 비용 절감 효과도 있었다. 민코프스키는 〈이폴리트와 아리시〉 〈플라테〉 등 라모의 오페라에서 기악곡들을 뽑아낸 뒤 '상상 교향곡'이라는 근사한 이름을 붙였다.

이 음악회가 호평을 받자 2003년 녹음한 동명同名 음반이다. 라모의 음악만큼이나 유쾌한 민코프스키의 기지 덕분에 프랑스 바로크 작품은 '21세기의 음악 신상품'으로 환골탈태했다.

막이 열리면 거대한 냉장고의 문이 열린다는 착상부터 신선하다. 2013년 영국 글라인드본 페스티벌 실황 영상으로, 차가운 이성과 뜨거운 정념의 대립을 냉기와 열기라는 온도차에 비유해 풀어간다.

프랑스 바로크 음악의 거장 윌리엄 크리스티와 바로크 전문 연주 단체인 계몽시대 오케스트라의 연주는 무척 고전적이고 우아하다. 여기에 현대적 연출을 맞물려놓으니 음악과 무대 사이에서도 대조적인 묘미가 생긴다. 최근에는 바로크 오페라를 이렇듯 현대적 감각으로 작품을 재구성한 공연이 늘고 있다.

신화에 내재된 비극성을 해체하고 유머 감각을 덧붙인 이 연출이 설득력을 갖는 건, 결국 사랑은 모든 걸 녹이는 힘을 갖고 있다는 메시지 덕분일 것이다. 오페라 원작에서 다소 어색한 구석이 있었던 결말 부분의 해피엔드는 현대적 재해석을 통해 심리극으로 방향을 되돌려놓는다.

DVD·오푸스 아르테
지휘 윌리엄 크리스티
연주 계몽시대 오케스트라와 글라인드본 합창단
연출 조너선 켄트
테너 에드 리옹
소프라노 크리스티아네 카르그
메조소프라노 새러 코널리

66

설탕 공장에서 일하다 잘못해 맷돌에 손가락이 딸려 들어가면 손이 잘리고,

도망을 치다 잡히면 다리가 잘리지요. 저는 그 두 가지를 다 겪었습죠.

당신네 유럽인들이 설탕을 먹는 건 바로 그 덕입죠.

99

Voltaire
Leonard Bernstein

#13

왜 죄 없는 자가
고통 받는가

볼테르의 소설 『캉디드 혹은 낙관주의』

+

레너드 번스타인의 오페레타 〈캉디드〉

오페라 속으로

캉디드 Candide

독일 베스트팔렌 남작의 조카인 캉디드는 사촌인 남작의 딸 퀴네공드를 사랑한다. 캉디드는 퀴네공드와 결혼을 꿈꾸지만, 이 사실을 알고 격분한 남작은 캉디드를 성에서 추방한다. 캉디드는 스승인 철학자 팡글로스의 낙관주의를 버리지 않지만 여행 도중에 불가리아 군대에 붙잡히고 만다. 이 군대는 베스트팔렌을 공격하고 퀴네공드의 생사는 알 길이 없다.

캉디드는 마지막 남은 한 푼을 거지에게 준다. 이 거지는 알고 보니 스승 팡글로스다. 둘은 리스본으로 떠나지만 이곳에서는 대지진으로 수만 명이 목숨을 잃었고, 캉디드와 팡글로스는 이교도로 몰려 종교 재판을 받는다.

구사일생으로 목숨을 건진 캉디드는 파리에서 퀴네공드와 재회한다. 하지만 다시 쫓기는 신세가 된 이들은 남미 대륙으로 달아난다. 하지만 거기서도 종교와 신분제의 폐해를 경험한다. 세상은 사기와 질병, 전쟁과 재앙으로 가득할 뿐이다.

결국 베스트팔렌으로 돌아온 캉디드는 작은 농가를 마련한 뒤 퀴네공드와 결혼하기로 한다. 팡글로스는 낙관주의를 버리지 않고 장광설을 늘어놓는다. 캉디드는 처음으로 스승의 말을 끊고 이렇게 말한다. "옳은 말씀입니다만 우리의 정원은 우리가 가꿔야죠."

"많은 아이들이 부모에게 버림받습니다. 많은 아이들이 마약을 하고 성매매를 해야 합니다. 왜 하느님은 이런 일들이 벌어지도록 내버려두시나요? 아이들은 아무런 죄도 없는데도요."

레너드 번스타인의 〈캉디드〉의 한 장면. 퀴네공드 역은 안나 크리스티가 맡았다. 런던 콜리세움, 2008년

2015년 1월 18일 필리핀을 방문 중인 프란치스코 교황에게 열두 살 난 소녀가 울면서 이렇게 물었다. 이 소녀는 한때 거리를 배회하다가 가톨릭 구호 기관의 보살핌을 받고 있었다.

교황은 아무 말도 하지 않은 채 소녀를 조용히 끌어안았다. 아르헨티나 출신의 교황은 당초 예정됐던 연설을 미룬 채, 그 자리에서 스페인어로 이렇게 말했다.

"소녀는 대답할 수 없는 질문을 던진 유일한 사람입니다. 그것도 말이 아니라 눈물로 표현했어요. 아이들이 굶주리고 거리에서 마약에 노출되며 노예처럼 버림 받고 학대당하는 모습을 봅니다. 이때 우리는 눈물 흘리는 법을 알고 있는지 스스로에게 자문해야 합니다."

왜 인간은 고통 받는가?

왜 세상에는 악이 판치고, 선한 사람이 고통 받는 것일까. 자고이래 수없이 반복됐을 법한 이 질문에 답하기 위해 인간은 필사적으로 노력했다. 『구약 성서』에 등장하는 의인義人 욥이 일러준 메시지는 "고난 역시 모두 신의 뜻"이라는 것이었다. 『욥기』의 주인공인 그는 자녀와 재산을 졸지에 잃고 온몸에 종기가 생겨 처참한 몰골이 된

조르주 드 라 투르, 「아내에게 비웃음을 사는 욥」, 17세기경

다. 욥이 고난당하는 이유를 짐작할 길도 없이 절망의 끝으로 내몰릴 때, 하느님이 폭풍우 한가운데 나타나 이렇게 말한다.

"바닷속 깊은 곳에 있는 물 근원에까지 들어가보았느냐? 그 밑바닥 깊은 곳을 거닐어본 일이 있느냐. 죽은 자가 들어가는 문을 들여다본 일이 있느냐? 그 죽음의 그늘이 드리운 문을 본 일이 있느냐. 세상이 얼마나 큰지 짐작이나 할 수 있겠느냐? 이 모든 것을 알고 있다면, 어디 네 말 한번 들어보자."

_「욥기」 38장

절대자는 유한한 인간에게 고통의 이유를 구구절절 설명하지 않는다. 도리어 인간 인식의 한계를 겸허하게 인정하라고 준엄하게 다그친다. 신앙의 절대성에 대한 믿음을 요구하는 것이다. 이처럼 세상에 존재하는 불행이나 악惡을 신학적으로 설명하고자 하는 시도를 신정론神正論이나 변신론辯神論이라고 부른다. 말 그대로 '신의 정당함'에 대한 이론이다.

이 용어의 창안자는 독일의 철학자 라이프니츠Gottfried Wilhelm von Leibniz, 1646~1716다. 미적분의 개념 정립에 지대한 공헌을 하고, 사칙연산이 가능한 기계식 계산기를 창안했던 이 비범한 학자는 철학적으로는 낙관주의자에 가까웠다. 요컨대 세상이란 신이 창조할 수 있는 수많은 가능성 가운데 '최선'이라는 것이다. 라이프니츠는 1710년 『변신론』에서 이를 '가능한 최상의 세계le meilleur des mondes possibles'라는 말로 정식화했다.

크리스토프 프란케, 「라이프니츠의 초상」, 17세기경

모든 불행과 악을 위한 철학적 우화

하지만 신이 세상을 일부러 불완전하게 창조했을 리 없다는 라이프니츠의 논지에는 동어반복의 함정이 숨어 있었다. 눈앞에 실재하는 악이 궁극적으로는 신의 전지전능함을 설명하기 위한 도구나 방편에 불과한 것으로 간주되기 때문이다. 신심信心으로 가득했던 『구약 성서』의 욥이야 기꺼이 납득하겠지만, 불행과 악의 구렁텅이에 빠져 신음하는 평범한 사람들도 이를 받아들 수 있을지는 의문

봉주르 오페라

이다.

이 논리적 간극과 허점을 집요하게 파고들었던 프랑스의 계몽주의 철학자이자 극작가가 볼테르Voltaire, 1694~1778였다. 그가 1759년 발표한 『캉디드 혹은 낙관주의Candide ou l'Optimisme』는 세상에 존재할 법한 모든 불행과 악을 작품에 대입해본 철학적 우화와도 같았다. 이를테면 이 작품 속 캉디드는 세속의 욥의 운명이었다.

프랑스어로 '캉디드candide'는 '순박하다'는 뜻의 형용사다. 독일 베스트팔렌의 성에 살던 캉디드는 영주의 딸 퀴네공드를 사랑한 죄로 성에서 쫓겨난 이후 온갖 시련을 겪는다. 점심 한 끼를 잘못 얻어먹은 죄로 군대에 끌려가고, 전쟁터에서 무사히 탈출하지만 몸을 실은 배가 폭풍우로 난파하는 식이다. 작품은 지진과 질병, 전쟁과 살인 같은 참사를 등장인물들에게 겪게 한 뒤, 그 반응을 보여준다는 점에서 '불행의 몰래 카메라'와도 같았다.

1759년에 발행된 볼테르의 『캉디드 혹은 낙관주의』 권두 삽화. 발표 당시 볼테르가 쓰던 자신의 가명 '랄프 박사'가 기재돼 있다.

이 작품에서 라이프니츠의 낙관주의를 대변하는 인물이 캉디드의 스승 팡글로스다. 팡글로스라는 말은 그리스어로 '모든pan 말들gloss'이라는 어원에서 비롯한 것이다. "원인 없는 결과란 없으며, 우리의 세계는 가능한 모든 세계 가운데 최선의 세계"라는 말을 입에

달고 다니는 그는 라이프니츠 철학이 체화體化된 인물 그 자체다. 팡글로스는 남작 부인의 몸종과 사랑을 나눴다가 성병으로 온몸이 종기투성이가 되지만 "아메리카 대륙에서 건너온 이 병이 없었다면 오늘날 초콜릿이나 붉은 염료도 없었을 것"이라고 위안을 삼는다.

전쟁 같은 시대상의 반영

흡사 불행의 경연 대회와도 같은 작품의 초반부는 이성적이고 합리적인 세계관에 대한 통렬한 야유이자 풍자다. 캉디드가 연모했던

리스본 대지진을 묘사한 동판화, 1755년

봉주르 오페라

퀴네공드는 전쟁통에 부모님을 잃고, 자신도 군인에게 능욕당하고 배에 칼을 맞는 참화를 겪는다. 그 이야기를 곁에서 듣고 있던 노파는 "거의 매일 능욕당하고, 어머니의 사지가 찢기는 참경을 목도하고 굶주리고, 전쟁의 참상을 겪은데다 이제는 전염병에 걸려 죽을 지경"이라고 맞받아친다. 이러한 작품 설정에는 1755년 리스본 대지진과 1756년부터 계속된 7년 전쟁 같은 시대상이 녹아 있었다.

하지만 작품이 부조리와 불행의 연속인데도 도무지 웃음을 참기 힘든 건, 볼테르 특유의 익살과 해학이 버무려져 있기 때문일 것이다. 이를테면 캉디드가 볼기짝을 맞는 동안에도 곁에서 성가대는 죽은 사람의 넋을 위로하는 가톨릭 전례 음악인 「미제레레Miserere」를 부르는 코믹한 설정을 빼놓지 않는다. 이 같은 아이러니는 웃음을 통해 참혹한 상황을 잊게 하고 작품의 우화적 성격을 강조하는 역할을 한다. 볼테르가 '철학적 콩트contes philosophiques'라고 불렀던 우화 양식은 당대의 서슬 푸른 검열을 피해가는 문학적 장치이기도 했다. 볼테르는 50대부터 『자디그Zadig』와 『미크로메가스Micromégas』 등 26편의 '철학적 콩트'를 남겼고 그 가운데 대표작이 『캉디드』였다.

종교는 세상에 존재하는 불행과 악을 믿음으로 껴안으라고 한다. 하지만 종교가 힘을 쓰지 못하는 순간, 세상에 남는 것은 온통 부조리뿐이다. 캉디드가 수리남에서 마주친 흑인 노예의 비참한 삶을 묘사한 대목은 작품 전체에서 가장 근본적이고 급진적인 비판에 해당한다. 설탕 공장에서 일하는 노예는 오른팔과 왼쪽 다리가 잘려

져 나간 채 속바지만 달랑 걸치고 있다. 연유를 묻는 캉디드의 질문에 노예는 이렇게 답한다.

"설탕 공장에서 일하다 잘못해 맷돌에 손가락이 딸려 들어가면 손이 잘리고, 도망을 치다 잡히면 다리가 잘리지요. 저는 그 두 가지를 다 겪었습죠. 당신네 유럽인들이 설탕을 먹는 건 바로 그 덕입죠. 개나 원숭이나 닭도 우리 처지보다는 훨씬 나아요. 저를 개종시킨 네덜란드 선교사들은 일요일마다 흑인이나 백인이나 모두 아담의 자식들이라고 하더군요. 저는 족보 같은 건 모르지만 선교사들의 말이 맞다면 우리는 모두 친척이지요. 그런데 어떻게 친척에게 이렇게 지독하게 굴 수 있을까요."

캉디드가 수리남에서 불구가 된 사탕수수 공장의 노예를 만난 장면, 1787년

_볼테르, 『캉디드』에서

흑인 노예의 말에 캉디드는 "낙관주의란 나쁜데도 불구하고 모든 것이 좋다고 마구잡이로 우기는 것"이라고 탄식하기에 이른다. 유럽의 식민 지배가 정점에 이르렀던 시점이 대략 19세기 후반이라는

봉주르 오페라

걸 상기하면, 볼테르의 비판이 얼마나 날카롭고 이른 것이었는지 알 수 있다.

안분지족과 일상의 노동

하지만 볼테르는 '부조리의 작가' 카뮈도 아니고 '반제국주의 혁명가' 레닌도 아니다. 『구약 성서』의 욥과 『이방인』의 뫼르소 사이에 공통점이 없듯이, 절대적 믿음과 부조리한 삶 사이에도 접점이나 타협점은 존재하지 않는다. 이때 볼테르가 권하는 해결책이 '안분지족安分知足'이다.

장 앙투안 우동, 「볼테르의 초상」, 1791년

작품 말미에 캉디드는 유대인 상인에게 속아서 대부분의 재산을 거덜 낸다. 평생 흠모했던 퀴네공드 공주도 거듭된 불행에 아름다움을 잃고 추녀가 되고 만다. 하지만 캉디드는 "일은 권태와 방탕, 궁핍이라는 세 가지 악에서 우리를 지켜준다"라는 터키 촌로의 말을 듣고 자신의 운명을 묵묵히 감내하기로 결심한다. 마지막 장면에서 캉디드는 팡글로스의 장광설을 중간에 자른 뒤 처음으로 제 목소리를 낸다. "옳은 말씀입니다만 우리의 정원은 우리가 가꿔야죠."

인간을 먹여 살리는 건, 선악에 대한 탁상공론이 아니라 일상의 노동이라는 메시지가 이 마지막 대사에 응축되어 있다. 작품은 무조건적인 낙관주의를 설파하지 않지만, 무작정 염세주의로 치닫지도 않는다. 볼테르 식으로 표현하면 유쾌한 달관이나 체념이야말로 이 작품의 특징이다.

수없이 필화를 겪었던 볼테르는 독일인 '랄프 박사'라는 가명으로 『캉디드』를 발표했다. 하지만 작품에 가득한 풍자와 유머 감각에 독자들은 대번에 진짜 작가를 알아차렸다. 1759년 유럽 5개국에서 동시 발간된 이 책은 그해에만 17판을 거듭했다. 파리와 제네바에선 금서 처분을 받았지만 불법 복제판을 포함해 그해에만 2만5,000부 가까이 팔린 것으로 추산된다.

번스타인이 캉디드에 매료된 이유

미국의 지휘자이자 작곡가 레너드 번스타인Leonard Bernstein, 1918~90이 극작가 겸 시나리오 작가 릴리언 헬먼Lillian Hellman, 1905~84에게 『캉디드』의 작곡을 제안받은 건 1953년이었다. 볼테르 당대에 7년 전쟁과 리스본 대지진이 있었다면, 전후 이들을 괴롭혔던 건 냉전과 반공주의였다. 번스타인과 헬먼은 모두 조셉 매카시 의원이 주도한 반미 활동 조사위원회HUAC의 사찰 대상이었다는 공통점이 있

었다.

　실제 헬먼은 제2차 세계대전 당시 미국 공산당원으로 활동했다. 그는 스탈린의 트로츠키 숙청마저 옹호해 당시 미국 좌파 내부에서도 '골수 스탈린주의자'라는 비판을 받았다. 번스타인은 "과거에도 현재도 공산당원이었던 적이 없다"라는 진술서를 제출하고 청문회 출석 위기에서 벗어났지만, 30여 년간 FBI의 사찰 대상에 올라 있었다. 이들이 종교와 사상의 관용을 주장했던 볼테르에게 이끌렸던 건 지극히 자연스러웠다. 훗날 번스타인은 "1950년대 초반의 매카시즘은 200년 전의 스페인의 이단 종교 재판과 다를 바가 없었다"라고 술회했다.

　당초 번스타인이 〈캉디드〉를 작곡하면서 염두에 두었던 장르는 '오페레타(희가극)'였다. 하지만 영화 「워터프런트」의 음악 작곡과 방송 프로그램 진행, 뉴욕 필하모닉의 상임 지휘자 취임 등 숨 가쁜 일정 때문에 작품 진척은 더디기만 했다. 마음에 드는 노랫말을 찾지 못해 작사가를 수 차례 교체했고, 캐스팅을 놓고 제작진과 이견이 이어졌다.

오페라와 뮤지컬 사이

　우여곡절 끝에 〈캉디드〉는 1956년 12월 1일 뮤지컬이라는 간판

을 내걸고 브로드웨이에서 초연됐다. 하지만 당시 평단이나 청중의 반응은 뜨뜻미지근했다. 브로드웨이 뮤지컬이라고 하기엔 낭만적 연애담도 없이 시종 무겁고 진지한 철학으로 일관했다는 평이었다. 결국 73차례 공연 끝에 적자투성이인 채로 공연은 막을 내렸다.

클래식과 영화 음악, 작곡과 지휘를 넘나들며 성공을 만끽하던 번스타인도 이 작품에서는 쓰디쓴 실패를 맛보고 말았다. 하지만 그는 초연 이후에도 일곱 차례 이상 개작을 거듭할 만큼 〈캉디드〉에 미련을 버리지 못했다. 유럽 오페라의 전통을 물려받은 건 미국 뮤지컬이며, 그 적법한 계승자가 자신임을 증명하려는 음악적 야심 때문이기도 했을 것이다.

1973년 연출가 해럴드 프린스는 이 작품에서 노래를 절반 가까이 덜어내고 105분 길이로 압축한 단막극 형식으로 뉴욕 첼시 시어터에 올렸다. 2년간 740회 공연된 이 리바이벌 무대는 작품의 부활을 알리는 신호탄이 됐다. 하지만 번스타인은 전자 건반을 남용했고 마구잡이로 노래를 뒤섞었다면서 이 공연에 대해 불만을 표했다. 결국 작곡가의 개작을 거쳐 1982년 뉴욕 시티 오페라에서 2막 형식의 희가극으로 재공연한 데 이어, 1989년 최종 개작을 통해 영국 런던에서 콘서트 형식으로 다시 공연됐다. 당초 뮤지컬로 초연됐던 작품이 클래식 무대에 안착하기까지 꼬박 33년이 걸린 셈이었다.

지금도 이 작품은 오페라극장과 브로드웨이, 클래식 콘서트에서 다양한 방식으로 연주된다. 때로는 소비만능주의와 대중상업문화,

미국 행정부의 무능과 제국주의적 속성을 풍자하는 현대적 연출을
가미해 오페라극장에서 공연되기도 한다. 당초 오페라와 뮤지컬 사
이의 모호한 정체성은 거꾸로 작품에 대한 다양한 해석의 가능성
을 열어줬다. 볼테르의 낙관주의는 번스타인의 작품에도 통한 셈이
었다.

CD · DVD · 도이치그라모폰
지휘 레너드 번스타인
연주 런던 심포니 오케스트라
테너 제리 해들리
소프라노 준 앤더슨
메조소프라노 크리스타 루드비히
테너 니콜라이 게다

"〈캉디드〉는 유럽 음악을 향한 개인적인 연애편지와도 같다. 미국에서 유럽에 보내는 밸런타인 편지 말이다."

작곡가로서 번스타인에게 불후의 명성을 가져다준 작품은 1957년 뮤지컬 〈웨스트 사이드 스토리〉였다. 하지만 번스타인은 이보다 1년 전에 초연된 〈캉디드〉에 평생 애착을 보였고, 타계 한 해 전까지 이 작품의 개정 작업에 매달렸다. 그는 "이 작품의 도입부에는 길버트와 설리반, 오펜바흐, 벨리니 등 내가 사랑하는 모든 음악에 대한 경의가 담겨 있다"라고 말했다.

하지만 볼테르의 이지적인 풍자 정신은 즉각적인 관객 반응을 이끌어내야 하는 무대 예술의 속성과 충돌을 빚기도 했다. 1956년 브로드웨이 초연 당시 평단은 이 작품이 "지나치게 관념적"이라거나 "비관주의적"이라고 비판했다. 번스타인 자신도 "〈캉디드〉의 신랄한 풍자를 통속화하지 않으면서도, 드라마와 음악으로 만드는 것이 도전 과제였다"라고 고민을 털어놓았다.

번스타인은 초연 이후 타계 직전까지 적어도 일곱 차례 이상 개작을 거듭했다. 하지만 마지막 순간에는 결국 볼테르의 원작 텍스트로 돌아가기로 했다. 초연 당시 자의적인 설정을 과감하게 축소하거나 덜어내는 대신, 볼테르의 메시지를 대폭 복원한 것이다.

작곡가가 타계하기 한 해 전인 1989년 12월 영국 바비컨 센터에서 콘서트 형식으로 열렸던 실황 영상 제작 직후 애비로드 스튜디오에서 녹음했던 음반으로 대부분의 캐스팅이 같다. 묘하게 일그러뜨린 바그너 식 팡파르와 흥겨운 미국 뮤지컬 양식으로 유럽의 종교 재판 장면을 표현한 번스타인의 음악적 위트가 돋보인다. 실황 영상에서 지휘를 맡은 번스타인은 공연 전후에 해설하는 것으로 모자랐는지, 연주 도중에도 끊임없이 성악가들 사이에 끼어들어 대화를 주고받는다. 시종 화기애애한 객석 분위기를 그대로 담아낸 실황 영상은 생동감과 훈훈함으로 가득하다.

66

왜 내게 왔는가

99

66

이 슬픔의 성에서 눈물을 말리고 얼음을 녹이기 위해서지요.

99

사랑의 기억에 갇히는 건
우리 자신

샤를 페로의 동화 『푸른 수염』

+

벨라 버르토크의 오페라 〈푸른 수염 공작의 성〉

오페라 속으로

푸른 수염 공작의 성 The Blue-Bearded Duke's Castle

푸른 수염 공작은 젊은 아내 유디트에게 "부모와 형제를 모두 두고서 시집온 것을 후회하지 않느냐"라고 묻는다. 유디트는 후회하지 않지만 어둡고 습한 성을 밝게 만들고 싶다며 그에게 일곱 개의 방을 모두 보여달라고 요청한다. 푸른 수염은 누구도 그 방 안을 보면 안 된다고 거절하지만, 유디트의 간곡한 부탁에 방문의 열쇠를 하나씩 내준다. 고문실, 무기고, 보물 창고, 화원, 광대한 영지, 눈물의 호수가 차례로 모습을 드러낸다. 마지막 일곱 번째 문 앞에서 푸른 수염은 문을 열지 말라며 그녀를 거듭 말리지만, 유디트의 끈질긴 청에 못 이겨 마지막 열쇠를 준다.

일곱 번째 문을 여니 세 명의 여자들이 있다. 푸른 수염 공작의 전처前妻들이다. 푸른 수염 공작은 이 여인들을 발견한 시간을 따라서 새벽과 한낮, 황혼은 그녀들의 것이라고 설명해준다. 푸른 수염 공작은 유디트에게 "당신은 가장 아름다워. 앞으로 한밤은 당신의 것"이라고 말한다. 화려한 왕관과 의상 차림의 유디트는 공작에게 저항하지 못한 채 일곱 번째 방으로 들어간다. 홀로 남은 푸른 수염 공작이 "끝없는 어둠"이라고 중얼거리는 가운데, 마지막 문이 닫힌다.

　　1990년 3월 13일, 한 아동심리학자의 자살에 세상이 놀랐다. 오스트리아 출신의 미국 학자 브루노 베텔하임Bruno Bettelheim, 1903~90이 스스로 죽음을 택한 것이었다. 오스트리아 빈의 유대계 집안에

에든버러 국제 페스티벌에서 프랑크푸르트 오페라단이 공연한 〈푸른 수염 공작의 성〉, 2013년

서 태어난 베텔하임은 빈 대학에서 공부했으며 나치 수용소에 2년 간 감금되었다가 석방됐다. 미국으로 이주한 뒤에는 시카고대학에 서 자폐아 센터를 30년간 이끌었던 아동심리치료의 거장이었다.

충격적이었던 건 그가 선택한 죽음의 방식이었다. 베텔하임은 약 을 먹은 뒤 비닐봉지를 머리에 뒤집어써서 질식을 재촉했다. 6년 전 아내가 타계한 뒤부터 우울증이 악화됐으며 3년 전 뇌졸중을 겪은 뒤로는 집필 활동을 힘겨워했다는 이야기가 그의 사후에 알려졌다. 그가 세상을 떠난 3월 13일은 공교롭게도 독일 나치가 그의 조국 오 스트리아를 병합한 지 52년째 되는 날이었다.

그의 죽음은 '베텔하임 신화 붕괴'의 서막序幕이었다. 생전부터 조금씩 제기되던 의혹들이 그의 자살을 계기로 봇물 터진 듯 쏟아 진 것이었다. 우선은 학위 논란이었다. 그가 빈에서 박사학위를 받 은 주제는 칸트와 예술사일 뿐, 정신분석학으로는 논문을 받은 적 이 없다는 주장이 나왔다. 확인 결과 사실이었지만, 당시 빈에서 예 술사로 박사학위를 받기 위해서는 프로이트의 정신분석학에 대한 이해가 필수적이었다는 점에서 전공에 반드시 무지했다고 단정 짓 기는 힘들었다.

경력 부풀리기에 대한 의혹도 뒤따랐다. 시카고대학의 자폐아 전 문센터를 이끄는 동안에 완치율을 조작했으며, 나치 수용소 석방 과정에서도 적잖은 과장이 뒤섞였다는 주장이었다. 제2차 세계대 전 발발 직전에 수용소에서 풀려났던 그는 일리노어 루스벨트 영부

인과 허버트 레만 뉴욕 주지사 등이 자신의 구명에 앞장섰다고 말해왔다. 빈에 거주할 당시 프로이트와 만난 적이 있다거나 반나치 저항 운동에 참여했다는 베텔하임의 주장도 진위 여부가 불분명했다. 자신의 삶을 과장하는 수준을 넘어 고질적인 허언증虛言症 환자라는 비판도 나왔다.

쏟아진 의혹 가운데 결정적인 건, 자폐아를 학대하거나 구타했다는 증언이었다. 이 센터에 입원했던 일부 환자들은 그가 상습적 체벌과 폭언을 일삼았던 폭군이었다고 폭로했다. 그의 이름에 빗대 '난폭한 하임Brutalheim'이라는 별명으로 불렀다고도 했다. 평소 "따스한 보살핌과 존중으로 환자를 대해야 한다"라며 치료 환경의 중요성을 강조했던 그의 지론에 비추어볼 때, 도무지 믿기 힘든 내용이었다. 환자들의 감정적 보복인지, 정당한 폭로인지는 불확실했지만 아동심리학의 '성인 반열'에 올랐던 베텔하임의 명성에 금이 간 것도 사실이었다.

『옛이야기의 매력』, 동화에 대한 새로운 해석

아동심리학 분야 전반에 걸쳐 다양한 연구서를 펴냈던 그의 대표작이 1976년 저서인 『옛이야기의 매력The Uses of Enchantment』이다.

어린이들이 즐겨 읽는 동화에는 오락적 기능이나 교훈 이외에도 다양한 상징이 숨어 있으며, 옛이야기를 통해 아이들은 정신적 성장에 필요한 자양분을 얻는다는 주장이었다.

저자는 옛이야기를 통해서 아이들이 언뜻 당혹스럽게 보이는 일상의 문제나 사건을 이해하는 법을 배우고 용기를 얻는다고 보았다. 동화에 등장하는 인물들이 별도의 이름 없이 왕과 왕비, 아버지와 어머니로 불리는 것도 실은 아이들의 동일시를 돕기 위한 장치다. 왕자와 공주가 소년과 소녀의 또 다른 이름이라면, 왕과 왕비는 부모의 문학적 변장인 것이다. 착한 요정은 아이들의 간절한 소망이요, 나쁜 마녀는 파괴적 욕망, 모험 중에 만난 현자는 내적 양심, 적의 눈을 빼먹는 맹수는 질투나 노여움으로 해석됐다.

옛이야기라는 '지표地表'에 정신분석학이라는 '탐침探針'을 찔러서 무의식의 거대한 '지층地層'을 드러낸 점이야말로 베텔하임의 공헌이었다. 어린이용 오락물 정도로 치부됐던 동화는 인류의 지혜가 담긴 '보물창고'로 한층 지위가 격상됐다. 이 책에서 베텔하임이 분석 대상으로 삼았던 작가가 독일의 그림 형제와 프랑스의 샤를 페로 Charles Perrault, 1628~1703였다.

페로는 『빨간 모자』와 『신데렐라』『잠자는 숲 속의 미녀』와 『장화 신은 고양이』 같은 작품으로 '현대 동화의 창시자'로 불린다. 하지만 태양왕 루이 14세 당대에는 궁정 관료로 먼저 이름을 알렸다. 법학을 전공한 페로는 1654년부터 형과 함께 세금징수관으로 일했

에밀 그림, 「그림 형제 초상」, 1843년　　　　　　　　필리프 랄망, 「샤를 페로의 초상」, 1672년

다. 1663년부터 20년간은 중상주의를 주창했던 재무장관 장 바티스트 콜베르의 비서로 재직했다. 페로가 동화를 쓰기 시작한 건, 1683년 콜베르의 타계 뒤 그가 관직에서 물러난 이후였다. 그는 프랑스 사교계에서 유행하기 시작한 옛이야기들을 바탕으로 1697년 『교훈이 담긴 옛이야기 또는 콩트Histoires ou Contes du Temps passé』를 출간했다. 당시 그의 나이는 69세였다.

이 책의 출간은 구비 문학에 머물렀던 동화가 기록 문학의 영역으로 진입한 계기로 꼽는다. 낭만주의가 절정에 이르렀던 19세기에는 로시니의 오페라 〈신데렐라〉와 차이콥스키의 발레 〈잠자는 숲속의 미녀〉 등 페로의 원작을 바탕으로 한 음악 작품이 쏟아졌다. 중산층 가정에서는 페로의 동화가 크리스마스와 연말 어린이용 선

물로 인기를 얻기 시작했다.

『푸른 수염』의 금기, 위반과 불행으로 이어지다

페로의 동화집에 실린 「푸른 수염La Barbe Bleue」은 여러 명의 아내를 살해한 연쇄 살인마에 대한 이야기다. 이야기 속에서 푸른 수염은 갓 결혼한 아내에게 중요한 용무 때문에 지방 여행을 다녀와야 한다면서 성의 모든 출입문을 열 수 있는 열쇠 꾸러미를 건넨다. 그는 한 가지 단서를 붙인다. 성의 모든 방에 들어가도 좋지만, 아래 층 복도 끝의 방에는 출입해선 안 된다는 것이다. 이전에 결혼한 아내들도 종적을 감춘 지 오래다.

『교훈이 담긴 옛이야기 또는 콩트』에 수록된 「장화 신은 고양이」 일러스트, 1695년

이야기 속의 금지는 위반과 불행으로 이어진다. 이웃집 여성과 친구들이 성을 찾아와 둘러보는 동안, 신부는 출입이 금지된 방을 열어보려는 욕망에 사로잡힌다. 방문을 열자 바닥은 피범벅이고, 벽에는 이전 부인들의 시신이 매달려 있다. 그날 밤 성으로 돌아온 푸른 수염은 아내를 추궁한 끝에 살해하고자 한다. 하지만 근위기병인 신부의 오빠들이 달려와 푸른 수염을 죽이고 여동생을 구한다.

봉주르 오페라

귀스타브 도레, 「푸른 수염」의 삽화, 1862년

이 이야기는 15세기 프랑스 브르타뉴 지방의 아동 살인마였던 질드레 남작Gilles de Rais, 1405~40의 실화에서 유래한 것으로 추정된다. 남작은 100년 전쟁 당시 잔다르크와 함께 프랑스의 편에서 싸웠던 것으로 명망 높았지만, 악령 숭배와 남색에 빠져 수백 명의 아이를 성폭행한 뒤 살해했던 기록 또한 남기고 있다. 1440년 그는 성직자 납치 사건으로 종교 재판에 회부된 끝에 자신의 죄를 고백하고 화형당했다. 질드레 남작은 근대적 연쇄 살인마의 시초로 꼽히지만, 정반대로 중세 마녀사냥의 무고한 희생양이었다는 해석도 있다.

전통적으로 「푸른 수염」은 물질적 기준으로 배우자를 선택하는 정략결혼이나 여성의 지나친 호기심에 대한 경계로 해석됐다. 이 이야기를 배우자의 성적性的 부정에 대한 의심과 집착으로 재해석한 학자 역시 베텔하임이었다. 남편의 부재와 이웃의 방문은 성적 일탈의 전제 조건이요, 잠긴 방을 여는 열쇠와 피로 흥건한 바닥은 각각 남성의 성기와 성행위의 상징이라는 것이었다.

야만의 세계 그 자체인
현실을 반영하다

하지만 미국의 역사학자 로버트 단턴Robert Darnton, 1939~은 자신의 저서 『고양이 대학살』에서 베텔하임의 정신분석학적 해석에 대해 통렬한 공박을 가했다. "베텔하임은 옛이야기를 해피엔드를 갖춘 어린이용 작품에 불과하며 어느 시대에나 적용 가능한 것으로 오독誤讀했다"라는 것이 단턴의 주장이었다. 옛이야기도 수 세기에 걸쳐 변화를 거듭했다는 단턴의 역사주의적 관점은 시간의 흐름이라는 변수를 도외시한 채 정태적靜態的 분석에 머물러 있던 정신분석학적 해석과는 뚜렷한 대조를 이뤘다.

단턴이 옛이야기에서 특히 주목했던 점은 폭력성이었다. 제 딸과 결혼하고자 하는 아버지의 그릇된 욕망을 그린 『당나귀 가죽』, 굶주림에 지친 부모가 자신의 아이들을 유기하는 『엄지 동자』처럼 우화는 강간과 근친상간, 식인과 기아棄兒로 넘치고 있었다. 어린이 교육용이라기에는 지나치게 노골적인 야만의 세계를 담고 있었던 것이다.

샤를 페로가 책을 발간한 17세기 후반 프랑스는 흑사병과 흉작, 기근이 겹치는 바람에 사상 최악의 인구 감소 위기를 겪었다. 길에 버려진 썩은 고기를 가난한 사람들이 주워 먹었고, 부모들이 구걸과 도둑질을 해 오라고 아이들을 길거리로 내보내던 시절이었다. 양

봉주르 오페라

치기와 행상, 막노동꾼으로 떠돌던 민초들은 치안 부재 탓에 도처에서 살인범이나 도적들과 마주쳤다. 식인귀와 마녀는 정신분석학의 상징이 아니라 바로 눈앞에서 마주치는 일상적 위협이었다. 단턴은 "이야기는 세상 살아가는 길의 지도를 그렸던 것이고, 잔인한 사회 질서 속에서 잔인한 것 이상을 기대하는 일의 어리석음을 보여준 것"이라고 재정의했다.

유디트와 푸른 수염의 노래로 이뤄진 단순한 오페라

헝가리의 작곡가 벨라 버르토크Béla Bartók, 1881~1945가 시인이자 극작가 벨라 벌라주Béla Balázs, 1884~1949에게서 오페라 『푸른 수염 공작의 성The Blue-Bearded Duke's Castle』의 대본을 건네받은 건 1910년이었다. 벌라주는 당초 작곡가 졸탄 코다이Zoltán Kodály, 1882~1967를 염두에 두고 대본을 썼지만, 막상 두 작곡가 앞에서 대본을 낭독했을 때 더 큰 관심을 나타낸 쪽은 버르토크였다. 버르토크는 1912년 신작 오페라를 공모하는 콩쿠르에 이 작품을 출품했다. 하지만 등장인물의 행동이 정적이고 극적 요소가 부족하다는 이유로 탈락의 고배를 마셨다. 1915년 작곡가는 아내에게 보낸 편지에 "생전에 이 곡을 듣지는 못할 것 같소"라고 썼다.

한 시간 안팎의 단막 오페라인 이 작품에서 등장인물은 푸른 수염과 아내 유디트 두 명이 전부다. 이전 부인들은 대사 없이 잠깐 모습을 드러낼 뿐이다. 무대 전환도 없는데다, 별다른 사건이나 행동도 없이 단 둘의 노래로만 흘러간다. 콩쿠르 심사위원단이 밝혔던 극적 요소가 낮다는 평가는 사실 틀리지 않았던 것이다. 콩쿠르 탈락 이후 잊힌 이 오페라는 1917년 작곡가의 발레 〈허수아비 왕자〉가 성공을 거두면서 이듬해 부다페스트 오페라극장에서 비로소 빛을 보았다.

버르토크의 모습

자신을 가둔 자의 고독한 내면

오페라는 페로의 원작과 얼핏 닮은 듯했지만, 실은 중대한 차이를 내포하고 있었다. 원작에 등장한 금기의 문은 하나였다. 하지만 오페라에서 문은 일곱 개로 늘어났다. 푸른 수염 공작도 성을 비우는 것이 아니라, 아내 유디트의 곁에서 직접 성을 보여주면서 문을 열지 말라고 부탁한다. 하지만 호기심에 사로잡힌 아내가 이 문들을

봉주르 오페라

해리 클라크, 「푸른 수염」, 1922년

열자 고문실과 무기고, 보물창고와 화원, 광대한 영지와 '눈물의 호수'가 차례로 모습을 드러낸다. 각각의 단계는 유디트가 남편의 어두운 내면으로 서서히 침잠하는 과정과도 닮아 있다.

공작의 신신당부에도 아내는 마지막 일곱 번째 문마저 열고 만다. 화려한 복장에 왕관을 쓴 이전의 아내 세 명이 창백한 안색으로 그 안에서 걸어 나온다. 이들은 각각 새벽과 한낮, 황혼을 상징한다. 푸른 수염은 유디트를 '별이 빛나는 한밤'으로 명명하고, 그녀는 이전의 아내들과 함께 스스로 갇히고 만다.

해피엔드로 끝난 페로의 원작과 달리, 부인 유디트가 사실상 자발적으로 유폐를 택한다는 오페라의 결말은 여러모로 의미심장했다. 이들 여인은 흡사 남자의 뇌리에서 지워지지 않는 옛 사랑과도 같다. "사랑이란 남녀의 삶에 상처를 남기는 고독에서 도피하기 위한 수단"이라는 철학자 버트런드 러셀의 말처럼 말이다. 오페라의 제목인 '푸른 수염 공작의 성'은 사랑을 잃은 남자의 고독한 내면이며, 어쩌면 그 안에 유폐된 건 부인들이 아니라 '푸른 수염' 자신인지도 몰랐다. 사랑을 잃고서 영원히 괴로워하는 우리들 자신처럼.

CD · 데카
지휘 이슈트반 케르테스
연주 런던 심포니 오케스트라
베이스바리톤 발터 베리
메조소프라노 크리스타 루드비히

헝가리 지휘자 이슈트반 케르테스는 1965년 런던 심포니의 상임 지휘자로 취임한 첫해에 〈푸른 수염 공작의 성〉을 녹음했다. 당시 단원들이 가장 많이 던진 질문은 "실제로 푸른 수염이 아내를 살해했느냐?"라는 것이었다. 샤를 페로의 원작을 상징적으로 재해석한 오페라의 결말에 단원들도 혼란을 느꼈던 것이었다.

이에 대해 케르테스는 "모든 피는 '푸른 수염'의 피이며, 그의 고통을 의미한다. 모든 건 상상에서 벌어진 것"이며 "푸른 수염은 인간관계에서 지극히 수줍어했고 조용했던 버르토크 자신을 뜻하기도 한다"라고 설명했다.

런던 심포니 오케스트라의 강건하면서도 명징한 사운드 덕분에 1965년 음반 녹음 이후 표준으로 자리잡은 명연名演이다. 성악가 발터 베리와 크리스타 루드비히는 녹음 당시 실제 부부였지만 5년 뒤인 1970년 헤어졌다. 지휘자는 1973년 이스라엘 투어 도중 해수욕을 하던 중에 안타깝게 익사하고 말았다.

DVD · 데카
지휘 게오르그 솔티
연주 런던 필하모닉 오케스트라
베이스 콜로스 코바츠
소프라노 실비아 서스

 15세의 소년 게오르그 솔티가 헝가리 부다페스트의 리스트 음악원에서 피아노를 공부할 때, 스승이 폐렴으로 두 달간 병가를 냈다. 이때 수업에 대신 들어온 선생이 벨라 버르토크였다. 평소 제대로 말도 붙이지 못했던 솔티는 버르토크에 대한 존경심을 표현하기 위해 그의 피아노 작품을 수업에서 연주했다. 하지만 버르토크는 "그런 걸 듣고 싶은 게 아니야"라며 오히려 난감한 표정을 지었다고 한다.

 첫 만남은 분명 '악연'에 가까웠지만, 이후 솔티는 1981년의 이 영상을 포함해 버르토크의 관현악과 오페라 대부분을 연주하고 녹음하면서 버르토크 최고의 권위자가 됐다. 타의 추종을 불허할 만큼 정확한 박자 감각을 자랑했던 솔티는 버르토크의 작품에 대해서도 "헝가리 음악에 친숙하지 않더라도 메트로놈의 박자표기만 지키면 틀리는 법이 없을 것"이라고 했다. 버르토크의 음악이 그만큼 엄격하고 정밀하다는 의미였다.

66

이 끔찍한 순간에 내게 남은 건 너뿐이구나. 너만 나를 유혹하는구나.
내 운명의 마지막 목소리, 내 여행의 마지막 십자가여.

99

Victor Hugo
Amilcare Ponchielli

모든 것을 잃은 여인의 아리아

빅토르 위고의 희곡 『앙젤로, 파도바의 폭군』

+

폰키엘리의 오페라 〈라 조콘다〉

오페라 속으로

라 조콘다 La Gioconda

베네치아의 여가수 라 조콘다에게는 앞 못 보는 어머니가 있다. 조콘다에 대한 욕망으로 불타는 밀정 바르나바는 조콘다의 어머니를 마녀라고 모함한다. 하지만 종교 재판장 알비세의 아내인 라우라는 조콘다의 어머니가 손에 들고 있는 묵주를 보고 "신앙심이 깊은 사람이니 살려달라"라고 남편에게 청한다. 조콘다의 어머니는 고마움의 표시로 라우라에게 묵주를 선물한다.

한편 조콘다의 연인 엔초는 선장 행세를 하고 있지만 실은 제노바의 공작이다. 엔초는 종교 재판장의 아내가 된 라우라를 여전히 잊지 못하고, 라우라와 함께 달아날 계획을 세운다. 둘을 발견한 조콘다는 질투심에 불타 라우라의 목에 칼날을 들이댄다. 하지만 라우라가 들고 있는 묵주를 보자 그녀가 자신의 어머니를 구해준 여인임을 알아챈다.

한편 아내의 배신을 알고 격분한 알비세는 라우라에게 독약을 건넨다. 하지만 조콘다는 라우라에게 독약 대신에 수면제를 몰래 건네준다. 조콘다는 수면제를 마시고 쓰러진 라우라를 빼내주고, 라우라는 엔초와 함께 배를 타고 무사히 달아난다. 밀정 바르나바가 뒤늦게 나타나 조콘다를 협박하지만 조콘다는 칼로 자신의 가슴을 찌르고 자살을 택한다.

　174센티미터의 키에 90킬로그램을 웃도는 거구의 그리스계 소프라노가 1947년 6월 미국 뉴욕을 떠나 이탈리아로 향하는 배에 몸을 실었다. 이 소프라노는 오페라의 신대륙에서 성공하겠다는 포부를 품고 2년 전 미국으로 건너갔지만, 단 한 건의 공연 계약도 성사되지 못했다. 시카고에서 푸치니의 〈투란도트〉에 출연하기로 하고 리허설까지 마쳤지만, 합창단 노조에서 출연료 지급에 필요한 보증금을 요구하는 바람에 막판에 공연이 무산되고 말았다.

신의 계시를 받은 듯한 오디션 무대

　실의에 빠져 있던 이 소프라노에게 이탈리아 베로나 페스티벌Verona opera festival에 출연할 성악가를 뽑는 오디션에 참가해보라는 제의가 들어왔다. 축제 예술감독인 이탈리아의 테너 조반니 체나텔로Giovanni

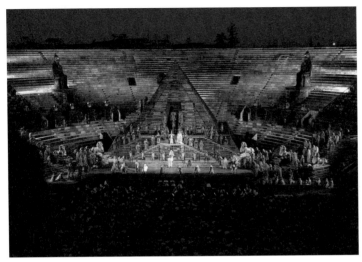

이탈리아 베로나 오페라극장의 모습

Zenatello, 1876~1949가 아밀카레 폰키엘리Amilcare Ponchielli, 1834~86의 오페라 〈라 조콘다〉에서 여주인공을 맡을 소프라노를 찾는 것이었다. 기원후 1세기에 건립된 베로나 오페라극장은 빼어난 음향으로 최대 3만 명까지 수용 가능한 야외 공연장이다. 미국 뉴욕에서 태어나 그리스 아테네 음악원에서 공부했던 이 소프라노는 그때까지 오페라의 본고장인 이탈리아 무대를 밟아본 경험이 없었다.

　이 소프라노는 '밑져야 본전'이라는 생각으로 피아노 반주에 맞춰 〈라 조콘다〉의 아리아 「자살Suicidio」을 불렀다. 오디션에서 노래를 듣던 체나텔로는 일흔의 나이도 잊은 채 오페라 악보를 넘기더니 테너와 소프라노의 4막 이중창을 함께 불렀다. 체나텔로는 "오디션이

　　　　　　　　　　　　　　　　　　　　　봉주르 오페라

아니라 신의 계시를 받은 듯했다"라고 회고했다. 신인 소프라노는
그 자리에서 오디션에 합격했다. 당시 24세의 이 소프라노의 이름
은 안나 마리아 소피아 칼로게로풀로스. 훗날의 마리아 칼라스
Maria Callas, 1923~77였다.

마리아 칼라스의 두 남자

고대했던 이탈리아 데뷔 무대였지만, 공연 직후의 리뷰는 다소
엇갈렸다. "더할 나위 없이 감동적이며 개성적인 금속성의 목소리"
라는 호평처럼, 칼라스 특유의 카리스마 넘치는 고음은 당시에도
두드러졌다. 하지만 평단의 반응보다 중요했던 건 칼라스의 인생에
서 빼놓을 수 없는 두 남자를 만났다는 사실이었다.

그 한 남자가 칼라스의 진가를 처음으로 알아본 지휘자 툴리오
세라핀Tullio Serafin, 1878~1968이었다면, 다른 한 사람은 칼라스의 첫
남편이 된 조반니 바티스타 메네기니였다. 이탈리아 밀라노 라 스칼
라 극장의 음악감독을 지낸 세라핀은 칼라스의 목소리를 들은 뒤
"이처럼 풍성한 성량과 배짱을 갖춘 소녀라면 베로나 같은 대형 야
외무대에서 엄청난 충격을 주리라 확신했다"라고 말했다. 실제 베
로나 공연 직후, 칼라스는 세라핀의 지휘로 베네치아 오페라극장에
서면서 이탈리아 음악계에서 발판을 다졌다.

베로나 출신의 메네기니는 이탈리아 전역에 10여 개의 공장을 소유한 부유한 건축 자재업자이자 오페라 애호가였다. 이미 50대에 접어든 독신남이었지만 그는 첫 만찬 이후 27세 연하의 칼라스에게 후원자를 자처하며 애정 공세를 퍼부었다. 다음 날 입을 옷이 없어서 저녁마다 단벌 블라우스를 빨곤 했던 칼라스가 쇼핑의 즐거움에 빠져든 것도 이 무렵이었다. 이들은 1949년 결혼했고 그 뒤 칼라스는 마리아 메네기니 칼라스라는 이름으로 활동했다. 이들의 결혼 생활은 1959년 칼라스가 그리스의 선박왕 오나시스와 사랑에 빠져 남편을 떠날 때까지 10년간 지속됐다.

폰키엘리, 이탈리아 오페라의 가교

칼라스에게 이탈리아 데뷔 기회를 선사한 〈라 조콘다〉는 19세기 이탈리아의 오페라 작곡가 폰키엘리의 작품이다. 스트라디바리와 과르넬리 같은 현악기 제조 명가의 본산으로 유명한 이탈리아 북부 크레모나의 인근 파데르노가 작곡가의 고향이다. 인구 1,400여 명의 이 마을은 작곡가를 기념해서 지금도 '파데르노 폰키엘리'로 불린다. 크레모나 오페라극장도 1907년 작곡가의 이름을 따서 '폰키엘리 극장'으로 개명했다.

그 지역 성당 오르간 연주자의 아들로 태어난 폰키엘리는 아홉

폰키엘리 극장 외관

살에 밀라노 음악원에 입학하고 이듬해 첫 교향곡을 작곡한 전형적인 음악 영재였다. 하지만 음악원 졸업 직후의 초반 경력은 보잘 것 없었다. 고향 크레모나 등에서 오르간 연주자나 브라스밴드 지휘자로 활동하면서 200여 곡의 관악 합주곡을 틈틈이 썼다. '이탈리아 오페라의 국부國父'로 추앙받았던 주세페 베르디와 동시대인이라는 점도 작곡가로서 불운이라면 불운이었다.

　그는 총 열 편의 오페라를 작곡했지만 지금까지 오페라극장에서 정기적으로 공연되는 작품은 〈라 조콘다〉 한 편뿐이다. 하지만 스승으로서 그는 1881년 모교인 밀라노 음악원 교수로 부임한 뒤, 자코모 푸치니와 피에트로 마스카니Pietro Mascagni, 1863~1945 같은 제자들을 길러냈다. 요컨대 폰키엘리는 음악적으로 베르디와 푸치니

세대를 이어주는 이탈리아 오페라의 '가교
역할'을 했다.

「시간의 춤」, 화려한 볼거리

폰키엘리의 초상

그의 출세작이자 유일한 성공작으로 남
은 〈라 조콘다〉는 오페라 주인공인 여가수
의 이름이자 '즐거운 여인'이라는 중의적 의
미를 지니고 있다. 조콘다는 제노바의 공
작 엔초를 사랑하지만, 엔초는 베네치아
종교재판관 알비세의 부인이 된 라우라를
잊지 못한다. 여기에 종교재판관 알비세까
지 얽히면서 오페라는 팽팽한 4각 관계를 형성한다. 작품의 비중이
한두 명의 주역에게 집중되는 것이 아니라 음역이 다른 등장인물들
이 입체적인 긴장 관계를 구성하면서 치밀한 심리 드라마를 빚어내
는 건, 베르디 중후기 걸작의 특징이기도 했다.

정작 작품에서 관객을 매료시켰던 건 3막 마지막 장면에 등장하
는 발레곡인 「시간의 춤」이었다. 오페라 중간에 발레를 삽입해서 화
려한 볼거리를 강조하는 특징은 프랑스의 그랜드 오페라 전통에서
유래한 것이다. 극의 자연스러운 진행을 가로막고 표면적인 효과만

오페라 〈라 조콘다〉 대본의 표지, 1876년

을 노린다는 비판 때문에 19세기 말에 자취를 감췄지만, 이 작품에서는 결말 직전의 클라이맥스 자리를 당당하게 차지하고 있었다.

제임스 조이스의 1922년 소설 『율리시스』에서 주인공이 떠올렸던 선율도, 1940년 월트디즈니의 애니메이션 「환타지아」 가운데 타조와 하마, 악어와 코끼리의 군무 장면에서 흘렀던 곡도 「시간의 춤」이었다. 시쳇말로 '불세출의 히트곡'이 된 것이었다. 예전에는 콜레스테롤의 주범으로 인식됐던 소고기의 지방이 육류 등급 분류의 기준인 마블링이 된 것처럼, 프랑스의 구시대 음악 유산이 오히려 작품을 살려주는 매력 포인트가 된 것인지도 모른다.

〈라 조콘다〉에 스민 베르디의 흔적

폰키엘리의 이 작품은 베르디 오페라의 강력한 영향권 안에 있었다. 그 유력한 물증이 원작자인 빅토르 위고와 대본 작가인 아리고 보이토Arrigo Boito, 1842~1918였다. 셰익스피어와 월터 스코트 등 문

학 작품에서 오페라의 소재를 즐겨 찾던 베르디는 『에르나니』와 『환락의 왕』 등 위고의 희곡도 빼놓지 않고 오페라로 옮겼다.

폰키엘리의 〈라 조콘다〉는 위고의 희곡 『앙젤로, 파도바의 폭군 Angelo, tyran de Padoue』을 원작으로 보이토가 쓴 대본을 바탕으로 하고 있었다. 보이토는 〈오텔로〉와 베르디의 마지막 오페라 〈팔스타프〉 등 작곡가의 말년에 두 차례 호흡을 맞췄던 대본 작가다. 어쩌면 위고 원작과 보이토 대본은 당시 이탈리아 오페라 최고의 '흥행 공식'인지도 몰랐다. 폰키엘리는 "오직 진정으로 뛰어난 대본만이 작곡가에게 기쁨을 줄 수 있으며, 그럴 때 작곡가는 대본에 전념해야 한다"라고 편지에 적었다.

위고의 희곡과 폰키엘리의 오페라는 등장인물의 이름만 달라졌을 뿐 차이는 두드러지지 않는다. 희곡의 제목에 등장하는 앙젤로는 베네치아에서 파도바로 파견한 총독으로 오페라에서는 알비세에 해당한다. 사랑과 욕망, 배반과 음모가 뒤엉켜 파국으로 치닫는 드라마의 전개 방식은 위고 희곡의 전형적인 특징이다.

새로운 소프라노 배역의 탄생

오히려 이 희곡에서 두드러진 차별점은 여주인공인 티스브(오페라의 조콘다)가 사랑을 위해 모든 걸 희생하는 인물로 묘사되고 있다

는 점이었다. 티스브는 로돌포(오페라의 엔초)를 사랑하지만, 로돌포는 파도바의 독재자 앙젤로의 아내인 카타리나를 잊지 못한다. 결국 티스브는 카타리나와 연적 관계가 됐지만, 카타리나가 자신의 눈먼 어머니를 구해줬다는 사실을 뒤늦게 알게 되면서 이들의 탈출을 도운 뒤 자신은 죽음을 택한다. 특히 티스브의 고결한 희생은 극중 남성들이 그 어떤 고뇌나 갈등도 보여주지 않는 평면적인 인간형이라는 점과 비교할 때, 더욱 감동적이다. 『파리의 노트르담』의 꼽추 카지모도와 『환락의 왕』의 궁정광대처럼 위고의 작품에서는 남자 주인공이 여성을 위해 기꺼이 희생하는 경우가 많았지만, 이 희곡에서만큼은 남녀의 역할이 뒤바뀐 것이었다.

작곡가 폰키엘리는 음악적으로도 오페라의 기존 공식을 뒤집었다. 이전까지 오페라에서는 음역이 높은 소프라노가 공주 역할, 상대적으로 음역이 낮은 메조소프라노는 시녀나 악녀 역할을 맡는 것이 암묵적인 법칙이었다. 하지만 폰키엘리는 〈라 조콘다〉에서 거꾸로 소프라노에게 조콘다 역을, 메조소프라노에게 라우라 역을 맡겼다. 이런 반전反轉을 통해 이전 오페라에서는 찾기 힘들었던 소프라노 배역이 탄생했다. 진정으로 사랑하는 사람을 위해 모든 걸 양보하고 목숨까지 희생하는 고결한 여인상이었다. 이전까지 소프라노의 역할은 모든 걸 갖고도 고마운 마음조차 내색하지 않는 '깍쟁이'가 많았다는 점에서 지극히 대조적이었다.

〈라 조콘다〉를 통해 이탈리아에 데뷔했던 칼라스는 평생 13차례

이 작품을 무대에서 공연했다. 1952년과 1959년 두 차례 전곡 음반으로도 녹음할 만큼 애정을 쏟았다.

악보를 연구하는 마리아 칼라스의 모습

칼라스의 전성기는 눈부셨지만 오래가지는 못했다. 1959년 7월 메네기니와 칼라스 부부는 선박왕 오나시스의 초청으로 3주간 요트 여행에 동승했다. 5층 높이의 이 대형 요트는 프랑스와 그리스의 전문 요리사와 웨이터, 재봉사와 안마사까지 60명의 승무원이 탑승한 '바다 위의 궁전'이었다. 칼라스의 가방에는 벨리니의 오페라 악보가 들어 있었지만, 칼라스는 그 가방을 열어보지도 않았다. 이 여행에서 칼라스는 오나시스와 사랑에 빠진 것이었다. 불과 넉 달 뒤에 메네기니와 칼라스는 10년간의 부부 관계를 청산했다.

칼라스, 사랑의 역설

그 무렵 칼라스는 "너무나도 오랫동안 새장 속에 갇혀 있어서 그런지 활기차고 매력 넘치는 오나시스와 그의 친구들을 만나던 그날, 나는 내가 아니라 다른 여자가 된 듯했다"라고 설레는 감정을

기록했다. 노래 대신에 사랑을 택한 셈이었지만, 정작 노래하지 않는 칼라스는 오나시스에게 별다른 매력을 주지 못했다는 점이야말로 이 사랑의 치명적인 역설이었다. 칼라스는 1965년 파리와 런던을 마지막으로 오페라극장에 이른 작별을 고한 이후에는 리사이틀 무대에만 간간이 섰다.

오나시스는 2년 뒤 칼라스를 떠났고, 이듬해인 1968년에는 케네디 대통령의 미망인 재클린과 결혼식을 올렸다. 칼라스는 한 인터뷰에서 "그의 곁에 있으면 결국 모든 걸 잃게 된다. 맨 처음에는 체중을 잃었고, 그다음에는 목소리를 잃었으며, 이제는 오나시스마저 잃었다"라고 말했다. 칼라스는 오랜 친구인 테너 주세페 디 스테파노와 1974년 한국과 일본이 포함된 마지막 순회공연을 마친 뒤 파리의 아파트에 칩거했다. 그녀의 삶 자체가 한 편의 비극적 오페라가 된 것이었다. 1977년 칼라스가 심장마비로 세상을 떠난 뒤, 전 남편 메네기니가 공개한 칼라스의 메모에는 이런 구절이 적혀 있었다.

"이 끔찍한 순간에 내게 남은 건 너뿐이구나. 너만 나를 유혹하는구나. 내 운명의 마지막 목소리, 내 여행의 마지막 십자가여."

폰키엘리의 오페라 〈라 조콘다〉 가운데 아리아 「자살」이었다. 이탈리아 베로나 축제의 오디션에서 칼라스가 불렀던 바로 그 노래였다.

CD·EMI

지휘 안토니노 보토
연주 라스칼라 극장 오케스트라와
합창단
소프라노 마리아 칼라스
메조소프라노 피오렌차 코소토
테너 피에르 미란다 페라로
베이스 이보 빈코

발매 이전부터 이 음반이 화제가 됐던 건, 마리아 칼라스와 선박왕 오나시스와의 스캔들 때문이었다. 칼라스는 1959년 여름휴가를 오나시스의 요트에서 보낸 뒤 그해 9월 〈라 조콘다〉 전곡 녹음을 위해 밀라노에 도착했다. 다음 날 취재진은 밀라노 식당에서 식사하는 두 사람을 발견했다. 새벽에는 장미 꽃다발을 든 칼라스가 오나시스의 팔짱을 끼고 호텔에 들어가는 모습이 사진에 찍혔다. 다음 날 몰려든 취재진 앞에서 칼라스는 남편 메네기니와의 이혼 의사를 공식 발표했다.

당시 1주일간 라스칼라 극장에서 녹음한 전곡 음반으로, 칼라스에게는 1952년에 이어 두 번째 전곡 녹음이다. 연이은 스캔들과 이혼 결심으로 칼라스의 심경은 꽤 복잡했을 법하지만, 4막의 아리아 『자살』에서 들려주는 카랑카랑하고 박력 있는 목소리는 흔들림이 없다.

막이 오르면 불필요한 장식을 모두 걷어내고 계단과 운하라는 도시의 특징에 초점을 맞춰 간결하면서도 현대적으로 재구성한 무대가 눈에 띈다. 이탈리아 출신 연출가 피에르 루이지 피치의 솜씨로, 자신의 팀을 거느리고 무대와 의상까지 도맡는 도제식 작업 방식의 장점을 톡톡히 살리고 있다. 무대를 푸르고 붉은 원색의 의상과 잿빛 안개라는 통일된 이미지로 구축한 것이다. 젊은 시절부터 극장에서 잔뼈가 굵은 거장답게 피치의 연출은 원작의 틀을 유지하면서도 과감한 원색톤이나 기계 장치를 곁들여 현대적 감각을 살리는 것이 특징이다.

DVD·TDK

지휘 다니엘레 칼레가리
연주 리세우 극장 오케스트라와 합창단
연출 피에르 루이지 피치
소프라노 데보라 보이트
메조소프라노 엘리자베타 피오릴로
테너 리처드 마지슨

2005년 10월 스페인 바르셀로나의 리세우 극장 실황 영상으로 바그너 오페라에서 주연을 도맡았던 미국의 소프라노 데보라 보이트가 조콘다 역을 맡았다. 2004년 위 수술로 40킬로그램 가까이 감량한 뒤에 출연한 무대지만, 특유의 풍성한 성량은 1막부터 유감없이 드러난다.

66

울어라 내 눈이여,

내게 희망이 남아 있다면,

그건 곧 죽을 수 있다는 것.

99

Pierre Corneille
Jules Massenet

#16

영웅의
숨은 얼굴

코르네유의 희곡 『르 시드』

+

마스네의 오페라 〈르 시드〉

오페라 속으로

르 시드 Le Cid

카스티야 왕국의 귀족 로드리그와 시멘은 서로 사랑하는 사이다. 하지만 둘의 아버지는 왕자를 가르칠 스승 자리를 놓고 자존심 다툼을 벌이다가, 결국 시멘의 아버지가 로드리그의 아버지를 모욕하고 만다. 로드리그의 아버지는 아들에게 가문의 복수를 부탁하고, 로드리그는 복수의 대상이 연인 시멘의 아버지라는 걸 알고 고민에 빠진다. 결국 결투에서 로드리그가 시멘의 아버지를 죽이자 시멘은 왕에게 로드리그를 처벌해달라고 간청한다.

하지만 때마침 전쟁이 일어난다. 로드리그는 왕국의 병사를 이끌 장군으로 임명되어 출전한다. 전쟁에서 로드리그가 전사했다는 소식이 들려오자 시멘은 그를 사랑했다고 뒤늦게 고백한다. 하지만 로드리그는 전쟁에서 승리를 거두고 살아서 귀환하고 '르 시드'라는 칭호로 불린다. 시멘은 주저한 끝에 로드리그를 용서하고, 모두가 환호하는 가운데 오페라의 막이 내린다.

1960년대 할리우드 영화는 블록버스터 역사물의 전성 시대였다. 「벤허」와 「아라비아의 로렌스」처럼 이국적 풍광을 배경으로 역사적 사실에 낭만적 상상력을 가미한 대형 서사극이 쏟아졌다. 그 무렵 제작된 또 한 편의 역사물이 찰턴 헤스턴과 소피아 로렌 주연의 1961년 영화 「엘 시드El Cid」였다. 11세기 스페인의 실존 인물인 로드리고 디아스Rodrigo Díaz, 1043~99의 실화에 바탕을 둔 이 영화는 세 시간에 이르는 상영시간과 620만 달러의 제작비, 7,000명의 엑스트라와 35척의 선박 등 할리우드 역사물의 특징을 고스란히 이어받고 있었다. 이 영화의 첫 장면에서 로드리고는 잿더미가 된 성당에서 그리스도 십자가상부터 꺼낸다. 그는 자신의 결혼식을 앞두고도 스페인 일대의 이슬람교도 무어인과 맞서 싸우기 위해 달려가는 가톨릭의 수호 영웅인 것이다.

로드리고, 화해와 관용의 화신

하지만 로드리고는 포로로 잡힌 무어인들을 내놓으라는 국왕 특사의 명령을 거부했다가 반역자로 고발당하는 위기에 처한다. 국왕의 특사는 광장에서 포로들을 처형하고자 했지만, 로드리고는 "다시는 침략하지 않겠다"라는 맹세만 받고 그 자리에서 포로들을 풀어준 것이었다. 이 대목에서 영화는 "그는 외적의 침략을 막기 위해 기독교도와 이슬람교도가 종교적 적대감을 버리고 손을 맞잡아야 한다고 호소했다"라고 설명한다. 영화에서 로드리고는 종교적 화해와 관용을 설파하는 고결한 영웅으로 묘사된다.

찰턴 헤스턴, 소피아 로렌 주연의 영화 「엘 시드」 포스터

무라비트Murabit 왕조와의 마지막 결전을 앞두고도 로드리고는 가슴에 박힌 화살을 뽑지 않은 채 그대로 전장으로 나간다. 흡사 "내 죽음을 알리지 말라"라고 했던 노량해전의 충무공 이순신 같은 신화적 설정이다. 평생의 숙적이었던 알폰소 국왕과 화해한 뒤 나란히 성문을 나서는 마지막 장면에서 영화는 "시드는 역사의 문에서 전설의 세계로 말을 몰았다"라고 해설한다. 로드리고 역의 찰턴

봉주르 오페라

헤스턴은 시대와 장소만 바꿔서 「십계」나 「벤허」를 다시 연기하는 것만 같았다.

레콘키스타 시기의 영웅

영화의 주인공인 로드리고는 11세기 이베리아 반도 일대의 군사 정복자였다. '군주'나 '경卿'이라는 의미를 지닌 영화 제목 「엘 시드」는 당시 무어인들이 그를 불렀던 명칭이었다. 가톨릭에서 그는 '정복자'라는 뜻의 '엘 캄페아도르El Campeador'로 불렸다. 때로는 두 단어를 합쳐서 '시드 캄페아도르'로 일컫기도 했다. '정복자 군주'라는 의미였다.

이러한 명칭들이 보여주듯 로드리고는 가톨릭과 이슬람 사이의 공존과 충돌 기간에 탄생한 영웅이었다. 711년 이슬람 세력이 이베리아 반도를 침공한 이후, 700년간 지속된 이 기간을 가톨릭에서는 '레콘키스타Reconquista'로 부른다. '국토 회복 운동'이라는 의미다. 레콘키스타는 스페인의 페르난도 2세Fernando II와 이사벨 1세Isabel I 국왕 부부가 1492년 이슬람 최후의 본거지였던 그라나다에 입성한 뒤에야 끝났다.

레콘키스타 기간 동안, 로드리고는 서사시와 노래 등을 통해 가톨릭의 수호 영웅으로 추앙받았다. 대표적인 작품이 스페인어로 쓰

인 최초의 문학인 서사시 『엘 시드의 노래Cantar de Mio Cid』다. 12세기 중반에 기록된 것으로 추정되는 이 작품은 『롤랑의 노래』와 함께 중세 유럽을 대표하는 서사시로 꼽힌다. 하지만 가톨릭이 이슬람 세력을 무력으로 제압하던 시기에 두 종교의 화합을 설파했던 로드리고가 가톨릭의 수호 영웅으로 부각됐다는 점은 여러모로 역설적이었다. 정복자의 신화에는 숨은 이면裏面이 있었다.

시련 뒤 새로운 통치자로

그는 스페인 북부 부르고스 인근 비바르의 귀족 출신이다. 유년 시절부터 그는 카스티야의 국왕 페르난도 1세의 장남인 왕자 산초와 궁정에서 함께 뛰놀았다. 1065년 왕자가 산초 2세로 즉위하자, 로드리고는 왕실의 수석 기사로 임명된다. 이때부터 로드리고는 산초 2세에게 대항했던 국왕의 동생 알폰소나 이슬람 세력을 상대로 일련의 전쟁을 치른다.

승승장구했던 로드리고에게 1072년 시련이 찾아왔다. 산초 2세가 즉위 7년 만에 살해된 것이었다. 왕에게는 후사가 없었고, 왕위는 동생 알폰소에게 넘어갔다. 로드리고의 입장에서는 칼날을 겨누었던 숙적을 임금으로 모셔야 하는 처지가 된 것이었다. 알폰소는 부르고스의 성당에서 형의 암살에 가담하지 않았다는 맹세를 하고

서야 즉위할 수 있었다. 새 국왕 알폰소든, 로드리고든 피차 마음이 편할 리 없었다. 로드리고는 왕실 직위를 박탈당하는 수모를 겪은 끝에 1081년 추방되고 만다.

하지만 정복자의 신화는 이때부터 시작됐다. 당시 이슬람 세력은 '타이파taifa'로 불리는 군소 국가들로 분열되어 있었다. 로드리고는 사라고사의 이슬람 제후를 섬기면서 북아프리카의 무라비트 왕국이나 다른 가톨릭 군대와 맞서 싸웠다. 1086년 무라비트 왕국에 패한 국왕 알폰소가 도움을 청하자, 로드리고는 해묵은 원한을 접고 알폰소를 돕기 위해 발렌시아 공략에 나섰다. 영화 「엘 시드」의 마지막 장면에서 로드리고와 알폰소가 손잡는 장면도 이 대목에서 유래한 것이다. 결국 1094년 발렌시아 정복에 성공한 로드리고는 실질적으로 이 도시를 통치하기에 이른다.

낭만화된 로드리고의 전설

로드리고의 전설은 프랑스에 상륙하면서 한층 낭만적인 서사시로 변모했다. 『로미오와 줄리엣』을 연상시키는 낭만 비극으로 환골탈태시킨 것은 17세기의 프랑스 작가 피에르 코르네유Pierre Corneille, 1606~84였다. 그의 희곡 『르 시드Le Cid』에서 주인공 로드리그(로드리그는 로드리고의 프랑스어식 표기다)의 부친과 그의 연인 시멘의 아

코르네유의 초상(17세기)과 루브르 박물관에 있는 그의 동상

버지는 왕자의 스승 자리를 놓고 자존심 대결을 벌이다가 원수지간이 되고 만다. 더불어 이들 연인도 집안의 명예와 사랑 사이에서 딜레마에 빠진다. 사랑을 택하자니 가문의 명예를 더럽히고, 집안을 택하자니 사랑을 버릴 수밖에 없는 처지에 빠진 것이다.

로드리그는 극중 독백을 통해 자신의 고민을 이렇게 표현한다.

"내 안의 격렬한 투쟁이라니! 내 사랑과 명예가 서로 대치되다니. 부친의 복수를 하자니 연인을 잃겠고, 한쪽은 심장을 달구고 또 한쪽은 팔을 붙잡네."

뒤이은 시멘의 대사는 로드리고의 독백에 대한 화답과도 같다.

봉주르 오페라

"내 명예를 지키고 고통을 끝내기 위해, 그를 고소하고, 그를 죽이고, 그를 따라서 죽으려네."

명예와 사랑처럼 상충하는 가치 가운데 어느 하나를 반드시 선택해야 하는 상황을 '코르네유의 딜레마'라고 부른다. 이럴 때 주인공은 예외 없이 사랑을 포기하고 명예를 선택한다는 점도 코르네유 작품의 특징이다. 로드리그 부친의 대사처럼 "우리에게 명예는 하나뿐이지만 연인은 많은 법"이고 "사랑은 즐거움일 뿐이지만 명예는 의무"이기 때문이다.

『르 시드』 논쟁

1637년 초연 당시 "『르 시드』만큼 아름답다beau comme Le Cid"는 말이 유행어가 될 만큼 이 작품은 성공을 거두었다. 하지만 시련도 컸다. 훗날 프랑스 문학사에서 중요한 논쟁 가운데 하나로 꼽히는 '르 시드 논쟁Querelle du Cid'이 불거진 것이었다. 이 작품은 아리스토텔레스 이후 고전극의 3대 원칙으로 불렸던 '시간·장소·행동의 통일'에서 벗어나 있었다. '시간의 통일' 원칙에 따르면 작품의 모든 사건은 하루 24시간 안에 일어나야 한다. 하지만 코르네유의 작품은 하루를 훌쩍 넘어서 최대 36시간까지도 다루고 있었다.

당대의 극작가와 비평가들이 작품의 형식적 결함을 앞다투어 지적했다. 하지만 코르네유는 「예술가에 대한 변명」이라는 풍자시를 통해 공박했다. "내 모든 명성은 오로지 나 자신 덕분"이라는 오만한 구절도 이 시에서 나왔다. 논쟁이 계속되자 아카데미 프랑세즈에서 개입하기에 이르렀다. 결국 아카데미 프랑세즈는 "『르 시드』의 주제는 좋지 않고, 대단원에서 과오를 범하고 있으며, 불필요한 에피소드들로 가득 차 있다. 또 극의 훌륭한 배열과 함께 많은 곳에서 규칙이 결

『르 시드』 초판 표지, 1637년

여되어 있으며, 저속하거나 불순하게 말하는 구절들이 많다"라고 결론 내렸다. 사실상 코르네유의 판정패를 선언한 것이었다. 당시 논쟁은 코르네유에게 고전극의 형식에 대해 곱씹어볼 기회가 됐다. 그는 고향에 칩거하며 매년 한 작품씩 후속작을 발표하면서도 세 차례에 걸쳐 『르 시드』를 개작했다. 그때마다 고전 비극의 형식에 가까워진 건 물론이다.

"울어라, 내 눈이여!"

1884년 오페라 〈마농〉으로 성공을 거둔 작곡가 쥘 마스네가 후

봉주르 오페라

마스네의 초상

속작으로 고른 작품이 코르네유의 『르 시드』였다. 평생 새벽 4시에 일어나 곡을 쓰는 습관을 지켰던 그는 속전속결로 작곡을 마쳤다. 이듬해 11월 파리 오페라극장에서 쥘 그레비 당시 대통령 등이 참석한 가운데 오페라는 초연됐다.

원작의 장점은 오페라에서도 그대로 재현됐다. 주인공의 애끓는 심경을 담은 코르네유 희곡의 대사들은 마스네의 오페라에서도 서정적인 아리아로 변모했다. 연인 로드리그의 칼에 아버지가 숨졌다는 사실을 알게 된 시멘의 3막 아리아 「울어라 내 눈이여Pleurez mes yeux」가 대표적이다.

"이 끔찍한 결투에 내 마음에 상처 입은 채 나왔다네. 드디어 난 구속받지 않고 한숨짓고, 보는 사람 없이 고통 받을 수 있으니 자유롭다네. 울어라! 울어라 내 눈이여! 슬픔의 이슬이여 떨어져라. 햇빛이 마르게 하지 않도록. 내게 희망이 남아 있다면, 그건 곧 죽을 수 있다는 것. 울어라 내 눈이여, 울어라 눈물이여, 울어라 내 눈이여."

_아리아 「울어라 내 눈이여」, 마스네의 〈르 시드〉에서

하지만 원작의 결점도 오페라에 함께 따라왔다는 점이 문제였다. 코르네유의 희곡이 고전극의 원칙에서 어긋난다는 비판을 받았듯이, 마스네의 오페라 역시 4막 10장이라는 복잡한 구조를 갖게 된 것이었다. 이 오페라는 1919년까지 150여 회 상연될 정도로 사랑받았지만, 작품 구성이 복잡하고 장면 전환이 잦다는 약점 때문에 1919년을 끝으로 파리에서는 자취를 감췄다. 오페라 〈르 시드〉는 빈과 뉴욕, 밀라노 등에서 간간이 공연되면서 명맥을 유지했다. 파리 오페라극장에서 이 작품이 '부활'한 건, 80여 년 뒤인 2015년 3월에 이르러서였다.

〈르 시드〉 초연 당시 포스터, 1885년

모순과 불일치로 가득한 걸작

가톨릭의 수호 영웅이라는 찬사를 받았던 로드리고는 현재 가톨릭과 이슬람의 공존 가능성을 보여준 모델로 재평가 받는다. 발렌시아 공략 당시에 그의 부대는 가톨릭과 무어인들로 함께 구성되어 있었다. 이들은 도시 점령 이후에도 나란히 행정에 참여했다. 종교

전쟁과 이단 심판으로 점철됐던 스페인 역사에서 로드리고는 예외적 사례로 주목받을 만했다.

하지만 그의 군대는 물질적 부富에 따라서 움직였던 자유계약 용병에 가깝다는 해석도 있다. 애당초 세속적 욕망이 종교적 동기에 앞섰기에 갈등의 소지가 적었다는 것이다. 서사시『엘 시드의 노래』에서 로드리고의 군대가 승리를 거둔 뒤 가장 먼저 하는 일도 전리품을 챙기는 것이었다. 이들에게 종교나 애국심은 우선적 고려 대상이 아니었던 것이다.

위대한 작품의 공통점이지만, 로드리고의 전설 역시 모순과 불일치로 가득하다. 이슬람 세력을 몰아내기 위한 레콘키스타의 관점에서 로드리고는 위대한 가톨릭 전사였지만, 반대로 종교의 화해와 공존이 절실한 현대적 시각에서는 관용을 주창한 선구자로 보인다. 차라리 현실적으로는 용병대장이 진실에 가까울지도 모른다. 과연 로드리고의 전설은 정복욕의 산물이었을까, 평화를 갈망하는 집단 무의식의 표출이었을까. 우리는 평화롭게 상대와 공존하기를 꿈꾸는 것일까, 아니면 짓밟고 지배하기만을 바라는 것일까.

CD·소니클래시컬
지휘 이브 켈러
연주 뉴욕 오페라 오케스트라
테너 플라시도 도밍고
메조소프라노 그레이스 범브리

1976년 3월 뉴욕 카네기홀 공연 실황으로 이 오페라의 첫 전곡 녹음이자 유일한 전곡 음반으로 남은 역사적 기록물이다. 뉴욕 출신의 여성 지휘자로 무소륵스키와 야나체크 등 러시아와 동유럽의 오페라를 즐겨 연주했던 이브 켈러의 도전 정신 덕분에 이 오페라는 실황 음반으로 남았다.

스페인에서 태어나 멕시코에서 자랐던 테너 플라시도 도밍고가 스페인의 전설적 영웅 로드리그 역을 맡았다. 실황 녹음이기에 오케스트라 연주나 독창이 안정감 있게 들리지는 않지만, 마스네의 서정적 아리아들을 접할 수 있다는 점에서 그 의미가 크다. 〈르 시드〉는 지금도 오페라 전막보다는 2막 발레 음악만 별도로 연주되는 경우가 많다. 그런 의미에서 이 오페라는 온전한 재평가를 기다리고 있는 작품이기도 하다.

Record

CD · EMI
지휘 조르주 프레트르
연주 프랑스 라디오 방송 교향악단
소프라노 마리아 칼라스

마리아 칼라스는 1960년대 초 파리에 정착한 직후 프랑스 오페라 아리아 모음집을 처음으로 녹음했다. 그때까지 칼라스는 프랑스 오페라를 공연한 적이 없었다. 그리스 아테네 음악원 재학 시절부터 간간이 프랑스 아리아를 불렀지만, 당시의 관례대로 대부분 이탈리아어로 노래했다.

1961년 파리에서 진행된 이 음반 녹음은 칼라스가 프랑스 오페라에 입문하는 계기가 됐다. 칼라스에게 프랑스 오페라의 매력을 일깨워준 이는 지휘자 조르주 프레트르였다. 이 음반을 통해 프랑스 아리아에 자신감을 얻은 칼라스는 2년 뒤 두 번째로 프랑스 아리아 모음집을 녹음하기에 이르렀다. 칼라스가 1964년 비제의 〈카르멘〉 전곡 음반을 처음으로 녹음하고, 이듬해 런던에서 마지막으로 오페라 〈토스카〉에 출연할 때에도 지휘봉을 잡았던 건 프레트르였다.

비제와 생상스, 구노의 프랑스 아리아를 담은 음반이다. 칼라스는 이 음반에서 마스네의 〈르 시드〉 가운데 「울어라 내 눈이여」를 불렀다. 칼라스의 경력이 정점을 찍고 서서히 내려오던 무렵의 녹음이지만, 특유의 카리스마와 음색은 이 시기의 음반에도 뚜렷하게 남아 있다.

66

모든 것이 정결한 나라가 있지. 그곳의 이름은 저승.

이곳은 모든 것이 순수하지 못하고 혼란스럽기만 하지.

99

Jean Baptiste Molière
Richard Strauss

===== #17 =====

가장 위대한 법칙은
관객을 즐겁게 하는 것

몰리에르의 희곡 『평민 귀족』

+

슈트라우스의 오페라 〈낙소스 섬의 아리아드네〉

오페라 속으로

낙소스 섬의 아리아드네 Ariadne auf Naxos

빈의 한 부잣집에서 성대한 파티를 준비하는 가운데, 프로그램의 하나로 오페라를 상연할 계획을 세운다. 당초 오페라와 희극을 모두 공연할 예정이었지만, 불꽃놀이로 전체 일정이 축소되면서 두 가지 공연을 하나로 합치라는 명령이 떨어진다. 오페라 작곡가는 크게 실망하지만, 출연료 때문에 어쩔 수 없이 그 자리에서 두 작품을 하나로 합친다. 희극과 비극이 뒤섞인 묘한 작품이 탄생한다.

다시 막이 열리면 오페라가 시작된다. 그리스 신화의 아리아드네는 낙소스 섬에서 영웅 테세우스에게 버림 받았다. 아리아드네는 자신의 운명을 탄식하면서 죽음을 기다리지만, 이때 장난기 많은 희극 여배우 체르비네타가 남자 광대들과 함께 등장한다. 이들은 아리아드네의 마음을 돌리기 위해 갖가지 익살을 부린다. 체르비네타의 노래가 끝나자 술과 광기, 풍요와 다산의 신 바쿠스가 등장한다. 아리아드네와 바쿠스는 사랑의 이중창을 부른 뒤 포옹하고, 아리아드네는 서서히 고통을 잊는다. 바쿠스는 아리아드네를 안고 동굴 속으로 사라진다.

　스스로 일을 그르치는 경우에 흔히 '제 발등을 제가 찍는다'라고
한다. 은유적 표현이 아니라 실제로 제 발등을 찍어서 사망한 음악
가가 있다. 프랑스 태양왕 루이 14세의 궁정 음악가였던 장바티스
트 륄리Jean-Baptiste Lully, 1632~87였다.

　륄리는 1632년 이탈리아 피렌체의 방앗간 집 아들로 태어났다.
"이탈리아어를 꾸준히 쓰고 싶으니 피렌체에서 이탈리아 소년을 데
려와달라"라는 오를레앙 공작公 가스통의 장녀 마리 도를레앙Anne
Marie d'Orléans, 1627~93의 간청이 없었더라면, 륄리는 평생 피렌체에
남을 뻔했다. 피렌체의 마을 축제에서 어릿광대 복장으로 바이올린
을 켜고 있던 14세의 소년 륄리는 마리 도를레앙의 명으로 파견된
프랑스 궁정 기사의 눈길을 단번에 사로잡았다고 한다. 앙리 4세의
손녀였던 마리 도를레앙은 당시 유럽 왕정 최고의 상속녀였다. 음악
과 춤에 재능이 많았던 이 소년은 파리로 건너온 뒤 '개천에서 용이
날 기회'를 놓치지 않았다. 처음엔 시종이었지만 바이올리니스트와

기타 연주자, 무동舞童 등 만능 엔
터테이너로 활약했다.

루이 14세의
절대적 신뢰를 받다

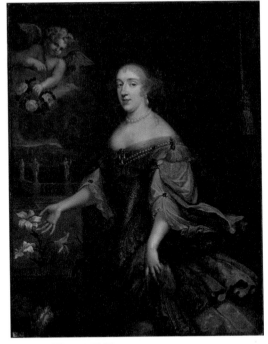

1653년 당시 15세였던 루이 14세
가 〈밤의 발레〉라는 작품에서 태양
의 신 아폴로로 출연해 춤을 춘 것
을 계기로 륄리는 왕실 작곡가로
발탁됐다. 륄리는 이 발레의 공동
작곡가로 추정된다. 1661년 륄리는
왕실 음악 교사와 총감독으로 임

「마리 도를레앙」 1650~75년경

명됐다. 같은 해 루이 14세는 재상이었던 마자랭 추기경의 사망을
계기로 친정親政을 시작했다. 프랑스의 음악학자 롤랑 마뉘엘Alexis
Roland-Manuel, 1891~1966의 표현처럼 "루이 14세가 곧 국가라면, 륄리
는 음악 자체"였던 태양왕의 시대가 개막한 것이다.

실제로 루이 14세는 "륄리의 서면 허가 없이 음악 작품 전체를 공
연할 경우 1만 리브르의 벌금을 물리고 무대와 집기를 압수한다"라
는 왕명을 내릴 만큼 그에게 두터운 신뢰를 보였다. 륄리는 사실상

「장바티스트 륄리의 초상」, 17세기

의 독점권을 이용해 1673년부터 오페라를 쏟아냈다. 독창이 중요한 이탈리아 오페라에 비해, 중창과 춤의 비중이 두드러진 프랑스 오페라 양식이 확립된 것도 이 즈음이다.

하지만 1680년대에 이르면 륄리에 대한 국왕의 신뢰가 흔들리는 조짐이 보인다. 루이 14세가 서른을 넘어 무용을 그만두면서 왕실에서 발레가 위축된 것도 한 가지 이유로 꼽힌다. 혹자는 륄리의 방탕한 애정 행각에 루이 14세가 넌더리를 냈다고도 한다.

결국 1687년 루이 14세가 중병에서 쾌차한 것을 기념하기 위해 작곡한 「테 데움」이 륄리의 죽음을 재촉했다. 륄리는 가수와 음악가 150명을 고용해 자비로 보수를 지급할 만큼 공연에 심혈을 기울였다. 하지만 륄리는 당시 지휘 관습대로 리허설 도중에 긴 막대기를 바닥에 내리치면서 박자를 맞추다가, 그만 자기 발끝을 내리찍고 말았다. 괴저壞疽가 온몸으로 퍼질 것을 우려한 의료진은 발가락 절단을 권유했다. 하지만 륄리는 "그러면 춤을 출 수 없다"라는 이유로 거절했다. 결국 그는 뇌수 감염으로 숨졌다.

귀족이 되고 싶은 평민, 〈평민 귀족〉

1660년부터 10여 년간 륄리와 호흡을 맞춰 10여 편의 작품을 함께 무대에 올렸던 극작가가 몰리에르Molière, 1622~73였다. 당시 프랑스에서는 희극과 발레가 결합된 '코미디 발레'라는 양식이 유행했다. 사실상 이 양식을 창안한 최고의 콤비가 몰리에르와 륄리였다. 이 가운데 1670년 10월 14일 륄리와 몰리에르의 합작으로 샹보르 성Château de Chambord에서 초연된 작품이 〈평민 귀족〉이다. 〈평민 귀족〉 초연 당시 몰리에르는 주인공 주르댕 역을 연기했다. 작곡을 맡은 륄리도 작품 말미에 이슬람 율법 학자로 출연해 춤을 췄다.

『평민 귀족Le Bourgeois gentilhomme』은 제목부터 단단히 골치를 안

「몰리에르의 초상」, 1658년경

몰리에르가 연기한 주르댕 역의 삽화

〈평민 귀족〉이 초연된 샹보르 성

긴다. 원제에서 '부르주아'는 평민, '장티옴gentilhomme'은 귀족을 뜻한다. 이 때문에 작품은 흔히 '평민 귀족'이나 '서민 귀족'으로 번역한다. 귀족이 되고 싶어서 안달복달하는 평민 주르댕에 대한 풍자적 의미가 담긴 제목이다.

하지만 프랑스혁명으로 봉건적인 신분 질서가 무너지고 산업 혁명 이후 상공업자의 지위가 올라가면서 '부르주아'라는 단어에도 일종의 '신분 상승'이 일어났다. 이전까지 귀족보다 낮은 평민이라는 의미로 쓰이던 이 말이 무산 계급인 프롤레타리아와 대비되는 자산가資産家라는 의미로 격상된 것이다. 이전의 지배층이 사라지자 신흥 부르주아가 그 자리를 차지한 것으로 해석해도 좋았다.

프랑스 판 『양반전』

작품의 주인공인 부유한 상인 주르댕의 평생 소원은 신분 상승이다. 그는 어울리지도 않는 귀족의 옷차림을 고집해서 하녀의 비웃음을 사지만 귀족이 하는 일이라면 무엇이든 따라 한다. 재단사의 조수가 자신을 '귀족'이라고 불렀다는 이유만으로 팁을 듬뿍 주고, 자신을 동등한 친구로 대접해주는 척하는 도랑트 백작에게는 아낌없이 거금을 빌려준다.

1688년판 『평민 귀족』 권두삽화

〈평민 귀족〉의 한 장면

반면 자신의 딸 뤼실과 결혼하고자 찾아온 딸의 연인 클레옹트는 귀족이 아니라는 이유만으로 일언지하에 딱지를 놓는다. 이 때문에 클레옹트가 자신을 터키의 왕자라고 속이고 뤼실과 결혼에 성공한다는 것이 작품의 줄거리다. 주르댕은 끝까지 속은 줄도 모른 채 터키 귀족 '마마무시Mamamouchi'가 되었다고 착각하고 좋아한다. '마마무시'는 '아무런 쓸모없는'이라는 뜻의 아랍어를 몰리에르가 변형시켜 만든 조어助語다. 주르댕의 속물근성과 허영심이야말로 이 작품에 웃음을 불어넣는 동력이다. 『평민귀족』은 프랑스 판 『양반전』이라고 불러도 좋을 법했다.

주르댕의 '귀족 놀이'에 극적 장치로 쓰이는 것이 음악과 무용, 검술과 철학이다. 주르댕은 귀족들이 지니고 있는 교양을 갖추기 위해 과목별로 과외 선생을 모시고 속성 과외를 받는다. 난생처음으로 수사학과 문법을 배운 주르댕이 "맙소사! 40년 동안 내가 한 말이 산문散文인지도 몰랐다니"라고 한탄하는 대사는 당시 최고의 유행어였다. 이러한 작품 설정은 지식, 교양, 취미, 감성과 같은 문화자본capital culturel이 사회적 계층이나 교육 수준과 밀접한 연관이

있다고 갈파했던 20세기 프랑스 사회학자 피에르 부르디외Pierre Bourdieu, 1930~2002의 분석과도 닮아 있었다. "음악 취향만큼 한 사람의 '계급'을 분명하게 확정해주고 제대로 분류해줄 수 있는 것도 없다"라는 부르디외의 말은 흡사 몰리에르의 희곡을 사회학적으로 풀이한 것만 같다.

륄리와 몰리에르의 결별 이후

루이 14세가 륄리에게 공연 독점권을 하사하면서 불거진 갈등으로 몰리에르와 륄리는 결국 결별했다. 몰리에르는 작곡가 샤르팡티에Marc-Antoine Charpentier, 1643~1704를 새로운 파트너로 맞아서 1673년 〈상상병 환자Le Malade imaginaire〉를 무대에 올렸다. 하지만 몰리에르는 지병인 폐결핵의 악화로 네 번째 공연 도중 무대에서 피를 토하고 쓰러진 뒤 그날 밤 숨을 거두었다.

륄리와 몰리에르의 결별과 몰리에르의 사망 이후 프랑스의 연극과 음악, 무용도 서서히 분화의 길을 걸었다. 몰리에르의 연극은 대체로 륄리의 음악 없이 공연되고, 륄리의 음악도 무대 상연용이 아니라 별도의 관현악곡으로 연주하는 경우가 많다. 20세기에 이르러 연극과 음악의 통합을 다시 시도했던 독일의 콤비가 작곡가 리하르트 슈트라우스Richard Strauss, 1864~1949와 대본 작가 후고 폰 호프만

봉주르 오페라

슈탈Hugo Von Hofmannsthal, 1874~1929이었다.

슈트라우스와 호프만슈탈의 〈평민 귀족〉

오페라 〈엘렉트라Elektra〉와 〈장미의 기사〉로 공전의 히트를 기록한 이들이 후속작으로 고른 작품이 몰리에르의 『평민 귀족』이었다. 이들은 원작에서 터키 풍의 발레로 끝나는 5막을 걷어내는 대신, 극중극劇中劇 형식으로 새로운 오페라를 추가하기로 했다. 호프만슈탈은 『평민 귀족』을 각색했고, 슈트라우스는 극의 부수 음악을 작곡했다. 이들은 낙소스 섬에서 그리스 신화의 영웅 테세우스에게 버림 받았던 여인 아리아드네의 후일담을 단막 오페라의 소재로 골랐다.

호프만슈탈, 1893년경　　　작곡가 리히르트 슈트라우스, 1938년경

'20세기의 륄리와 몰리에르'와도 같았던 이들의 야심찬 구상에는 허점이 있었다. 연극과 오페라를 한 무대에 올릴 경우, 공연 시간이 5~6시간으로 턱없이 늘어난다는 점이었다. 연극 극단과 오페라 성악가, 오케스트라까지 지나치게 거대한 공연 규모도 단점이었다. 1912년 독일 슈투트가르트 궁정 극장에서 슈트라우스의 지휘와 막스 라인하르트의 연출로 초연됐지만, 관객들의 불평만 사고 말았다. 당초 슈트라우스의 오페라를 목을 빼고 기다렸던 관객들은 1막이 끝나자 야유를 퍼부었다.

드라마의 본질을 질문한 개작의 과정

참담한 실패를 맛본 슈트라우스와 호프만슈탈은 전면 개작에 착수했다. 결국 이들은 몰리에르의 원작을 빼는 대신, 오페라 앞에 짧은 프롤로그를 새롭게 써넣기로 했다. 1916년 빈 오페라극장에서 다시 공연된 개정판이 지금도 주로 공연되는 슈트라우스의 오페라 〈낙소스 섬의 아리아드네〉다. 당초 몰리에르의 『평민 귀족』을 위해 슈트라우스가 작곡했던 극 부수 음악은 륄리의 작품처럼 별도의 관현악 모음곡으로 연주하는 경우가 많다. 전면 개작을 통해 다시 두 작품으로 분리된 셈이었다.

당초 연극과 음악의 통합을 꿈꿨던 이들의 예술적 야심은 수포로

돌아갔다. 하지만 이들의 '전술상 후퇴'에도 소득은 적지 않았다. 고급 예술과 대중문화, 희극과 비극 등 지극히 상반된 성격이 공존하는 드라마의 본질에 대해 되묻는 기회가 됐던 것이다. 이 작품의 서막에 해당하는 프롤로그의 막이 오르면, 빈 최고 부호의 저택에서 젊은 작곡가가 정극正劇 오페라를 공연하기 위해 동분서주하고 있다. 무대 뒤의 다른 한편에서는 대중적인 희가극도 준비 중이다. 당초 두 공연을 하룻밤에 선보일 예정이었지만, 불꽃놀이를 거행하기 위해 공연에 배정된 시간이 줄어들자 오페라와 희가극을 한꺼번에 공연하라는 부호의 명령이 떨어진다.

한 작품이 된 오페라와 희가극

이때부터 무대 뒤편은 뒤죽박죽이 된다. 젊은 작곡가는 자존심 때문에 자신의 오페라를 고칠 수 없다고 버텼지만, 그의 스승인 음악 교사의 조언을 받아들여 마지못해 수정에 나선다. 이 작곡가는 1912년 초연 실패 이후 개정판을 써야 했던 슈트라우스 자신의 초상이기도 했다. 마침내 비극적인 오페라와 희가극은 한 작품으로 합쳐진다.

서막에 이어서 공연되는 극중 오페라가 〈낙소스 섬의 아리아드네〉다. 테세우스에게 버림 받은 비련의 여주인공 아리아드네와 장

난기 많은 희극 여배우인 체르비네타도 이 오페라에서 만나게 된다. 실제로 오페라의 여주인공 아리아드네는 서정적인 리릭 소프라노, 체르비네타는 화려한 기교를 뽐내는 콜로라투라 소프라노가 맡는 경우가 많다. 이 오페라에서 부르는 아리아드네와 체르비네타의 아리아마저 지극히 대조적이다.

"모든 것이 정결한 나라가 있지. 그곳의 이름은 저승. 이곳은 모든 것이 순수하지 못하고 혼란스럽기만 하지."

_아리아드네의 아리아 「모든 것이 정결한 나라가 있지」,
슈트라우스의 〈낙소스 섬의 아리아드네〉에서

"남자들이란 정절을 지키지 않아요! 이 괴물들에겐 도대체 끝이 없어요! 짧은 밤과 한나절, 한줄기 바람, 흘긋거리는 눈빛만으로도 그들의 마음은 바뀐다고요. 하지만 우리라고 해서 이 잔인하면서도 매력적이고 도무지 이해할 수 없는 변심에 흔들리지 않는다고 할 수 있나요?"

_체르비네타의 아리아 「위대한 왕녀님」, 슈트라우스의 〈낙소스 섬의 아리아드네〉에서

결국 술의 신 바쿠스가 아리아드네에게 다가와 입 맞추면서 오페라는 해피엔드로 끝난다. 이전에도 극중극 형식을 지닌 작품은 적지 않았지만, 드라마의 본질을 주제로 삼은 오페라는 사실상 〈낙소

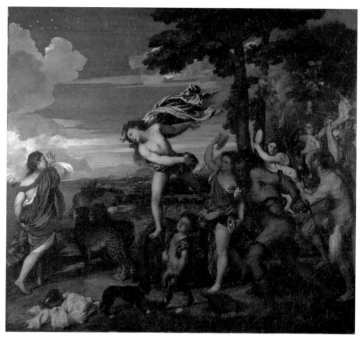

티치아노, 「바쿠스와 아리아드네」, 1520~23년경

스 섬의 아리아드네〉가 처음이었다. 희극과 비극이 묘하게 뒤엉킨 이 오페라는 예술의 본질에 대해 이런 질문을 던진다. 희극과 비극, 고급 예술과 대중문화 사이에 예술의 우열은 존재하는 것일까. 원작자 몰리에르라면 너털웃음을 지으며 예의 이렇게 답했을 것만 같다. "모든 법칙을 넘어서는 위대한 법칙은 관객을 즐겁게 하는 것"이라고.

CD · 도이치그라모폰
리더 · 바이올린 라인하르트 괴벨
연주 무지카 안티콰 쾰른

'륄리는 루이 14세의 음악적 대변자이자 분신'이라는 독특한 관점에서 프랑스 절대 왕정을 그렸던 영화가 「왕의 춤Le Roi danse」이다. 이 영화에서 륄리는 떠오른 악상을 악보에 옮길 때까지 국왕에게 기다려달라고 요구할 만큼 대담하고 반항적인 인물로 묘사된다. 다분히 낭만적이고 자의적인 해석이지만 영화 「파리넬리」의 감독인 제라르 코르비오는 후속작인 이 작품에서도 음악과 의상, 무대 고증에 심혈을 기울였다.

독일의 고음악 단체인 무지카 안티콰 쾰른이 〈평민귀족〉과 〈테 데움〉 등 륄리의 작품을 연주한 사운드트랙도 그 자체로 훌륭한 프랑스 고음악 음반이다. 독일의 바이올리니스트이자 지휘자인 라인하르트 괴벨이 1973년 쾰른 음대 동료들과 창단한 무지카 안티콰 쾰른은 2007년 해산 때까지 당대 최고의 바로크 음악 앙상블로 꼽혔다. 프랑스 절대 왕정의 영화榮華를 고스란히 압축한 듯한 음악적 호사스러움과 독일 바로크 연주 단체의 정교한 해석이 곧잘 어울린다.

당초 희곡과 발레가 어우러진 종합 예술인 '코미디 발레'는 몰리에르와 륄리의 결별 이후 연극과 음악, 무용으로 나뉘었다. 좋게 말해 예술 장르의 성숙이자 세분화였지만, '코미디 발레'라는 장르의 원형은 세월의 흐름 속에 서서히 잊혀져갔다.

2004년 프랑스 파리의 트리아농 극장에서 작품 초연 330여 년 만에 야심찬 시도가 행해졌다. 바로크 음악 전문 악단인 '르 포엠 아르모니크'의 연주로 루이 14세 초연 당시의 모습에 가깝도록 무대를 재구성한 것이다. 륄리의 음악은 물론이고 촛불의 은은한 조명과 새하얗게 분장한 배우의 얼굴까지 프랑스 절대 왕정의 무대가 재현된 듯한 착각을 불러일으키는 매혹적 영상이다. 오늘날의 '고음악 운동'은 악기 선택과 연주법을 넘어, 무용과 연출까지 입체적으로 진행되고 있음을 보여준다.

Le Bourgeois Gentilhomme
comédie-ballet de Molière et Lully

VINCENT DUMESTRE BENJAMIN LAZAR CECILE ROUSSAT
LE POEME HARMONIQUE
UN FILM DE MARTIN FRAUDREAU

DVD

DVD · 알파
지휘 벵상 뒤메스트르
연출 벤자멩 라자르
연주 르 포엠 아르모니크

CD·오르페오
지휘 볼프강 자발리슈
연주 빈 필하모닉 오케스트라
소프라노 안나 토모와 신토우·에
디타 그루베로바
테너 제임스 킹

작곡가 리하르트 슈트라우스와 극작가 후고 폰 호프만슈탈은 연출가 막스 라인하르트와 함께 1920년 잘츠부르크 페스티벌을 창설한 주역들이었다. 창설 첫해 잘츠부르크 성당 앞에서 공연했던 작품도 호프만슈탈의 연극 〈예더만〉이었다. 이런 각별한 인연 때문에 〈낙소스 섬의 아리아드네〉는 〈장미의 기사〉와 더불어 이 축제에서 가장 자주 공연되는 슈트라우스의 오페라가 됐다.

당초 1981년 축제에서도 카를 뵘의 지휘로 이 오페라를 상연할 예정이었다. 하지만 같은 해 뵘이 87번째 생일을 앞두고 축제 기간 도중에 타계하자, 뮌헨 바이에른 국립 오페라극장의 음악감독인 볼프강 자발리슈가 대신 지휘봉을 잡았다. 이듬해인 1982년 잘츠부르크 페스티벌 실황 녹음으로 2004년 뒤늦게 정식 발매됐다. 안나 토모와 신토우와 에디타 그루베로바 등 당대 최고의 소프라노들이 내뿜는 앙상블은 화려하기 그지없다.

2014년 영국 글라인드본 페스티벌 실황으로 오페라 프롤로그의 배경을 1940년대 제2차 세계대전 당시 영국 전원의 저택으로 설정했다. 실제로 이 페스티벌은 1930년대 글라인드본의 대저택에서 출발했다. 이처럼 오페라를 통해서 오페라 축제의 역사를 되짚어보는 설정은 다분히 자기 언급적이다.

프롤로그 말미에 나치의 공습이 시작되면서 저택도 혼돈에 빠져든다. 전쟁의 포화 속에 예술이 존재가치를 잃어버린 시대적 배경을 작품에 삽입해서 예술의 가치를 되돌아보도록 한 연출은 무척 사려 깊다. 본편 오페라의 무대는 야전병원으로 꾸며서 프롤로그와 본편의 연속성을 살리고 있다. 1970년대부터 이 페스티벌에 출연했던 '축제의 산증인'인 토머스 앨런이 음악 교사 역을 맡아서 역사적 의미를 더했다.

DVD·오푸스 아르테

지휘 블라디미르 유롭스키
연주 런던 필하모닉 오케스트라
연출 카타리나 토마
소프라노 소일레 이소콥스키·로라 클레이콤
바리톤 토머스 앨런

> 66

내 마음은 슬픔으로 박동하고, 슬픔은 내게 울라고 말하네.

난 저항할 수가 없네, 머물러 있을 수도 없다네.

> 99

Jean Racine
Wolfgang Amadeus Mozart

#18

로마 제국의
가장 위대한 적

라신의 희곡 『미트리다트』

+

모차르트의 오페라 〈미트리다테〉

오페라 속으로

미트리다테 Mitridate, Re di Ponto

폰투스의 왕 미트리다테가 로마와의 전쟁 도중에 전사했다는 소식이 들려온다. 왕의 두 아들 파르나체와 시파레는 모두 미트리다테의 약혼녀 아스파지아를 사랑하고 있다. 장남 파르나체는 아버지의 전사 소식에 아스파지아에게 구혼하지만, 시파레는 그런 형을 비난하고 이 일은 형제 간의 다툼으로 번지고 만다.

하지만 죽은 줄만 알았던 미트리다테는 무사히 귀환한다. 실은 두 아들을 시험하기 위한 계략이었던 것이다. 결국 두 아들의 감춰진 비밀이 하나씩 드러난다. 파르나체는 로마와 내통을 하고 있고, 시파레는 아스파지아와 사랑하는 사이였던 것이다. 결국 미트리다테는 파르나체를 체포해서 감옥으로 보내고, 아스파지아에게는 사약을 내리지만 그녀가 독배를 마시려는 순간, 시파레가 나타나 독배를 빼앗는다.

한편 로마군의 침공에 패한 미트리다테는 자결을 택한다. 미트리다테는 숨을 거두면서 시파레와 아스파지아를 용서하고 이들의 결혼을 허락한다. 파르나체도 자신의 행동을 뉘우치고 로마군과 싸우기로 했다는 소식에 왕은 파르나체도 용서한다.

　"그대는 모르겠소? 로마인들이 우리 지역으로 눈을 돌린 것은 서쪽에는 큰 바다가 펼쳐져 있어서 그들의 진격을 방해했기 때문이라는 것을. 집이든 아내든 땅이든 로마인들이 현재 가지고 있는 것은 모두 주변 주민들을 강탈한 결과라는 것을. 그들도 옛날에는 난민

미트리다테로 분한 브루스 포드, 런던 로열 오페라하우스, 2005년

이었소. 나라도 없고, 가족도 없는 낙오자 무리에 불과했소. 그런데 주변 사람들의 희생 위에 국가를 세웠소. 어떤 법률도, 인간의 윤리도, 어떤 신도, 친구나 동맹자가 가진 것을 강탈하고 파별하는 행위를 용납할 리 없소. 악의에 찬 눈으로 다른 민족을 노려보고 노예화하는 걸 용납할 리 없소."

로마의 숙적, 미트리다테스의 최후

흔히 역사는 승자의 관점에서 쓰인다고 하지만, 실은 패자의 반론도 넉넉하게 받아 준다는 점이야말로 역사의 숨은 매력이다. 오늘날 터키와 크림 반도 일대의 폰투스 Pontus 왕국을 다스렸던 미트리다테스 왕 Mithridates VI of Pontus, B.C. 135~63이 파르티아 Parthia 왕에게 보냈던 편지도 마찬가지다. 로마에 대항하는 군사 동맹을 요청하기 위해 보냈던 당시 편지는 이웃 국가들과 끊임없이 전쟁을 벌이며 영토를 확장했던 로마에 대한 규탄으로 가득했다. 이 편지만 놓고 보면 로마는 영락없이 지중해의 패권을

「미트리다테스의 조상」, 루브르 박물관

노리는 제국주의 국가요, 미트리다테스 자신은 로마의 압제에 맞서 싸우는 투사였다.

실제 미트리다테스의 삶은 로마와의 투쟁으로 점철되어 있었다. B.C. 88년부터 20여 년간 세 차례에 걸친 로마와의 전쟁은 그의 이름을 따서 '미트리다테스 전쟁'이라고 불린다. 흑해 일대의 해상 무역을 통해 막대한 부를 축적했던 그는 다른 국가들처럼 로마와 타협하거나 굴복하기보다는 당당하게 '로마의 적'을 자처하는 편을 택했다. 1차 전쟁 당시 그의 지시로 학살된 로마 주민은 8만~15만 명으로 추정된다.

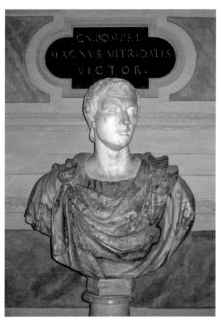
「폼페이우스의 흉상」

로마의 독재관 술라Lucius Cornelius Sulla Felix, B.C. 138~78, 술라의 측근 루쿨루스Lucius Licinius Lucullus, B.C. 118~57, 폼페이우스B.C. 106~48 등 3차례에 걸친 '미트리다테스 전쟁'을 이끌었던 로마의 총사령관들도 당대 최고의 실력자들이었다. 특히 폼페이우스와 대결했던 마지막 3차 전쟁은 10년간 지속됐다. 미트리다테스는 45일간 계속된 로마군의 포위 공격을 뚫고 탈출에 성공했지만, 이 전쟁에서 패한 뒤 독을 마시고 자결한 것으로 전한다. 로마 제국을 끈질기게 괴롭혔던 숙적의 삶도 막을 내린 것이다. "로

마인이 공격했던 왕들 가운데 폰투스의 왕 미트리다테스만큼 용감하게 저항하고 더불어 로마를 궁지에 몰아넣은 왕도 없었다"라는 프랑스의 계몽주의 사상가 몽테스키외의 평가처럼, 미트리다테스는 한니발B.C. 247~183/182 이후 로마의 가장 위대한 적으로 손꼽힌다.

영민한 야만인

지금껏 전하는 미트리다테스의 일화 중에는 유독 잔인하고 광폭한 성격을 보여주는 경우가 많다. 거대한 제국과 맞서 싸우기 위해서는 투사의 성격도 변할 수밖에 없는 것인지, 승자의 관점에서 이야기도 과장되고 왜곡되는 것인지는 확인할 길이 없다. 어쩌면 둘 다 조금씩 진실을 반영하고 있을 것이다.

미트리다테스는 선왕의 타계로 10세 때 왕위를 물려받았다. 하지만 어머니가 섭정에 나서자, 그는 자신을 음해하는 정적들의 감시를 피해 소아시아 일대를 방랑하면서 숨어 지냈다. 방랑 시절에 독약에 대한 지식을 습득해서 독초와 해독약을 직접 조제할 줄 알았다고 한다. 치사량에 이르지 않을 만큼만 독을 써서 저항력을 키우는 면독법免毒法도 그의 이름을 따서 '미트리다티즘Mithridatism'으로 불린다. 미트리다테스는 언어 감각도 탁월해서 자신이 다스리는 20여 개 지역의 언어를 구사할 줄 알았다고 한다. 야만인이되 지극히 영

　　　　　　　　　　　　　봉주르 오페라

민한 야만인이었던 셈이다.

성년이 된 뒤 돌아와 왕좌에 오른 그는 어머니를 감옥에 가둔다. 당초 공동 왕위 승계자로 지목됐던 남동생은 처형했다고 한다. 왕위에 오른 뒤에도 미트리다테스는 자신의 왕권에 도전한다고 의심했던 아들을 셋이나 죽였다. 결국 그의 아들 가운데 파르나체 Pharnaces II of Pontus 왕자가 반기를 들고 로마에 투항하면서 그는 마지막 전쟁에서 패한다. 파르나체는 배반의 대가로 아버지의 왕국을 물려받았지만 카이사르와의 전쟁에서 패한 뒤 나라를 잃었고, 이어진 또 다른 전투에서 숨지고 만다. 당시 카이사르가 파르나체 왕을 꺾고서 했던 말이 "왔노라 보았노라 이겼노라Veni, vidi, vici"였다. 아버지의 끈질긴 저항에 비하면, 너무나도 허무한 패배였다.

라신을 자극한 영웅의 몰락 이야기

쓰러질지언정 굽힐 줄 몰랐던 미트리다테스의 삶은 많은 작가들의 상상력을 자극했다. 이 가운데 17세기 프랑스 극작가 장 라신이 자신의 희곡 『미트리다트Mithridate』(미트리다테스의 프랑스어 식 표기)'에서 주목했던 건 다름 아닌 영웅의 몰락이었다. 라신이 서문에서 밝혔듯이 미트리다테스는 "그가 거둔 승리를 나열하지 않더라도 그의 패전만으로도 로마 공화국의 가장 위대한 세 명의 장군들—즉

술라, 루쿨루스, 폼페이우스-의 영광을 이루는
데 일조한 인물"이다. 라신에게 미트리다테스
는 패배했지만 위대한 인물이었던 것이다.
라신은 서문에서 "미트리다테스는 자신의
시도가 실패할 경우에는 어둠과 비천함 속
에 사느니 차라리 위대한 왕에 걸맞게 당당
한 최후를 맞이하기로 각오했다"라는 역사가
디오 카시우스의 『로마사』 한 구절을 인용했다.

「라신의 초상」, 17세기

　이 작품은 라신이 아카데미 프랑세즈의 회원
이 된 1673년 무렵에 초연된 것으로 추정된다.
빼어난 낭독자였던 라신이 튀일리 정원에서 『미트리다트』를 낭독하
면, 이를 실제 상황으로 착각한 주변의 일꾼들이 절망에 빠진 작가
가 행여 연못으로 몸을 던지지 않을까 염려해서 몰려왔다는 일화도
남아 있다.

　작가는 희곡에서 미트리다트, 그와 결혼을 앞둔 여인 모님, 두 아
들 파르나스(파르나체의 프랑스어식 표기)와 시파레를 등장시켜서 '사
각 관계'를 만들어낸다. 파르나스는 아버지의 왕국을 탐내고, 시파
레는 아버지의 여인 모님과 사랑에 빠진다. 두 아들은 아버지의 권
력과 사랑을 각각 욕망하는 것이다. 이 작품에서 미트리다트는 거
짓 양위의 계략으로 시파레와 모님의 사랑을 눈치 채지만, 복수와
처벌보다는 양보와 희생을 택한다.

희생적 영웅담, 매력이자 한계

본래 자식 이기는 부모는 없는 법이지만, 부성애를 표현해야 하는 당사자가 미트리다트라는 점은 다분히 의미심장했다. 로마와의 마지막 전투에서 자살을 결심한 뒤, 시파레에게 모님을 당부하고 숨을 거두는 것이다. 권력을 위해서는 자식마저 가차 없이 희생시켰던 폭군이 이 작품에서는 아들에게 사랑마저 양보하는 모습은 낯설면서도 감동적이었다. 실제 이 작품은 루이 14세가 가장 사랑했던 라신의 비극 가운데 하나였다. 루이 14세의 측근이었던 당조 후작은 1684년 11월 5일 일기에 "그날 저녁 국왕이 코메디 프랑세즈에 와서 가장 좋아하는 작품인 『미트리다트』를 골랐다"라고 기록했다.

파멸로 치닫는 비극보다는 희생적 영웅담에 가까운 『미트리다트』의 특징은 장점인 동시에 약점이기도 했다. 자식에게 배반당한 군주이자 또 다른 자식에게 모든 걸 양보하는 아버지 사이에서 관객과 비평가들도 혼란을 느끼기 시작한 것이었다. 실제 루이 14세 당시 이 작품은 〈페드르〉나 〈앙드로마크〉와 함께 가장 자주 공연되는 라신의 비극이었지만, 18세기 이후에는 공연 횟수도 조금씩 줄어들었다. 격렬한 감정 표현과 파국을 선호하는 낭만주의 시대에는 작품의 결말이 다소 뜨뜻미지근하고 밋밋하게 비친 것도 사실이었다.

모차르트의 손에서 부활한 〈미트리다테〉

『미트리다트』는 연극적으로는 불운한 작품이었지만, 음악적으로는 5차례나 오페라로 작곡될 만큼 인기를 누렸다. 그 가운데 한 명이 작곡 당시 14세의 '음악 신동' 볼프강 아마데우스 모차르트였다. 모차르트는 여섯 살 때부터 아버지 레오폴트 모차르트와 함께 유럽 왕정에 자신의 음악적 기량을 알리기 위해 연주 여행을 다녔다. 이 오페라를 작곡하기 전인 1769년에는 이탈리아 전역을 여행하고 있었다. 15개월에 이르렀던 당시 이탈리아 여행은 이 조숙한 신동이 오페라 작법作法에 눈뜨는 계기가 됐다.

모차르트는 이듬해 밀라노 대공의 궁정 극장에서 오페라 〈미트리다테〉의 작곡을 의뢰받았다(라신의 프랑스어 식 제목인 『미트리다트』는 모차르트의 이탈리아어 오페라에서는 〈미트리다테〉로 불린다). 이 궁정 극장은 1776년 화재로 소실됐으며, 그 이후에 새롭게 건립한 극장이 지금의 밀라노 라 스칼라 오페라극장이다. 모차르트는 파르마와 볼로냐, 피렌체로 향하는 동안에도 틈틈이

「레오폴트 모차르트와 볼프강, 난네를(왼쪽부터)의 연주 모습」, 1763년

여러 작품을 써 나갔다. 1770년 10월에는 볼로냐 백작의 야외 빌라에 머물면서 작품 완성에 매달렸고, 그 달 중순에는 밀라노로 돌아와 오페라에 필요한 아리아 20여 곡의 작곡을 마쳤다. 당시 초연을 맡은 밀라노의 가수들이 끝도 없는 요구 사항을 늘어놓는 바람에, 모차르트는 이들과 치열한 신경전을 벌이기도 했다. 〈미트리다테〉의 1막 첫 아리아는 테너의 주문으로 이틀 사이에 다섯 차례나 고칠 정도였다. 하지만 이 같은 진통은 한층 공들여 노래를 다듬는 계기가 된 것도 사실이었다. 왕비 아스파지아가 1막에서 부르는 아리아 「내 마음은 슬픔으로 박동하고Nel sen mi palpita」도 그 가운데 하나였다.

"내 마음은 슬픔으로 박동하고, 슬픔은 내게 울라고 말하네. 난 저항할 수가 없네, 머물러 있을 수도 없다네."
_아스파지아의 아리아 「내 마음은 슬픔으로 박동하고」, 모차르트의 〈미트리다테〉에서

단조풍의 이 아리아는 14세 소년의 솜씨라고는 믿기 힘들 만큼 격조와 우아함으로 가득했다. 그해 12월 26일 밀라노에서 오페라가 초연됐을 때 모차르트는 현지에서 "거장 만세Viva il Maestro"라는 격찬을 받았고, 작품은 21차례나 공연됐다.

야만인에게
인간적 숨결을 불어넣다

문명과 야만, 제국과 식민지, 중심과 변
방, 영웅과 악당이라는 이항 대립에서 미트
리다테스는 언제나 후자에 속했다. 하지만
라신의 희곡과 모차르트의 오페라라는 이 변
방의 야만인에게 인간적 숨결을 불어넣는
계기가 됐다. 이 작품들을 통해 미트리다
테스는 그저 잔인하고 흉포한 악당이 아니
라, 약혼녀의 진심을 눈치채고 사랑을 양보
하기도 하는 복합적이고 입체적인 인물로
변모한 것이다.

20세기에 들어서면서 문명이나 제국 중
심의 가치관에 대한 정치적 도전이나 철학

《미트리다테》 작곡 당시 원본의 대본 표지

적 반성이 쏟아지고 있다. 서구 자본주의와 공산 진영 어느 쪽에도
가담하지 않는 '제3세계론'이나 비동맹주의, 서구적 관점에서 동양
을 묘사하는 '오리엔탈리즘'을 비판한 에드워드 사이드Edward Said,
1935~2003의 탈식민주의 비평 등이 대표적이다. 이런 흐름과 더불어
미트리다테스 역시 제국에 맞선 투사인 동시에 인간적 면모를 지닌
도전자로 재인식되고 있다.

최근에는 로마 제국에 맞선 미트리다테스를 9·11 테러의 주범인 오사마 빈 라덴에 비유한 스페인 작가 이그나시 리보Ignasi Ribó, 1971~의 소설 『Mitrídates ha muerto』가 출간되어 논란이 벌어지기도 했다. 리보의 주장에 따르면 20세기의 미국은 과거 로마 제국과 다름없는 팽창주의 국가이며, 9·11 테러는 미트리다테스의 로마인 학살과 마찬가지라는 것이다. 테러의 주범에게 자칫 도덕적 면죄부를 줄 수 있다는 비판이 쏟아졌지만, 이 소설은 미트리다테스가 지금도 얼마든지 다양한 각도에서 해석 가능하다는 점을 보여준 사례로 남았다. 미트리다테스에 대한 재평가는 여전히 현재 진행형인 셈이다.

CD · 데카
지휘 크리스토프 루세
연주 레 탈랑 리리크
소프라노 나탈리 드세이
메조소프라노 체칠리아 바르톨리
테너 후안 디에고 플로레스

프랑스의 하프시코드 연주자이자 지휘자인 크리스토프 루세는 22세 때 브뤼헤 하프시코드 콩쿠르에서 우승한 이후, 라모와 쿠프랭의 건반 음악을 의욕적으로 녹음해 바로크 음악 연주자로 명성을 얻었다. 그는 지휘자로서도 욕심을 버리지 않았다. 서른이 되던 1991년 바로크 전문 악단인 '레 탈랑 리리크Les Talens Lyriques'를 창단하고 륄리와 라모, 헨델의 바로크 오페라 재평가 작업에 나선 것이다.

그가 1998년 녹음한 모차르트의 오페라 음반으로 강약과 빠르기의 부단한 변화를 통해 생동감을 극대화한다. 나탈리 드세이와 체칠리아 바르톨리, 후안 디에고 플로레스 등 음역별로 최고 기량의 가수들이 총집결해서 장기 자랑처럼 현란한 기교를 쏟아낸다. 고음악도 적절한 기획력과 캐스팅만 뒷받침되면 낡고 구태의연한 중고품이 아니라, 얼마든지 말끔하고 세련된 신상품이 될 수 있다는 걸 입증하는 음반이다.

모차르트 탄생 250주년인 2006년을 맞아 작곡가의 고향 잘츠부르크 페스티벌에서는 전무후무한 예술적 시도를 감행했다. 모차르트가 남긴 오페라 22편을 그해 축제 무대에 모두 올린 것이다. 그 가운데 한 편인 〈미트리다테〉에서는 막이 열리면 45도로 기울어진 대형 거울을 통해 입체감을 살린 무대가 눈에 띈다. 독일 연출가 귄터 크래머는 벽의 낙서와 감옥, 눈가리개 등 다양한 극적 장치를 활용해서 현재적 문제로 작품을 재해석한다. 군복을 입고 선글라스를 낀 미트리다테를 저항군의 지도자로 묘사한 것이다. 이런 설정을 통해 연출가는 저항의 이면에 폭압성이 없는지, 그런 폭압성은 인간 본연의 사랑을 질식시키지는 않는지 되묻는다.

지휘자 마르크 민코프스키와 악단 '루브르의 음악가들Les Musiciens du Louvre'은 과장에 가까울 만큼 드라마틱한 연주로 청각적 쾌감을 살린다.

DVD · 데카

지휘 마르크 민코프스키
연출 귄터 크래머
연주 루브르의 음악가들
테너 리처드 크로프트
소프라노 미아 페르손
카운터테너 베준 메타

> 시여, 절대적 여신이여! 당신은 시인에게 빛나는 영감과 불길을 주었으니,
>
> 내 마음에서 당신이 쏟아지는 동안에
>
> 나는 당신께 내 삶의 마지막 차가운 숨결을 드리리다.

André Chénier
Umberto Giordano

— #19 —

오페라로 환생한
프랑스혁명의 시인

시인 **앙드레 셰니에**

+

조르다노의 오페라 〈**안드레아 셰니에**〉

오페라 속으로

안드레아 셰니에Andrea Chénier

1789년 프랑스혁명 직전 백작의 성에서 파티가 열린다. 파티에 초대받은 시인 안드레아 셰니에가 즉흥시를 읊는 모습에 백작의 딸 마달레나는 감동한다. 이 때 하인 제라르가 가난한 농민들과 등장해 "더 이상 귀족들의 시종 노릇을 하지 않겠다"라며 제복을 벗어던지고 퇴장한다.

프랑스혁명이 일어나고 제라르는 혁명 정부의 간부가 된다. 마달레나가 셰니에에게 찾아와 "모든 것을 잃고 말았다"라며 도와달라고 호소한다. 셰니에는 마달레나를 보호하겠다고 다짐하지만, 실은 자신도 반혁명 분자로 쫓기는 신세다. 밀정의 보고를 받은 제라르가 나타나 셰니에와 결투를 벌인다. 결투에서 상처를 입은 제라르는 셰니에에게 위조한 통행증을 주면서 마달레나를 지켜달라고 당부한다.

셰니에의 체포 소식을 들은 제라르는 혁명을 향한 대의와 마달레나를 향한 연정 사이에서 갈등하는데, 마달레나가 셰니에의 목숨을 살려달라고 제라르에게 애원한다. 혁명 재판이 열리자 제라르는 셰니에를 변호하지만, 판사들은 사형을 언도한다.

셰니에는 감옥에서 사형을 기다리고, 마달레나는 다른 여성 사형수 대신에 자신이 처형을 받겠다고 간수에게 부탁한다. 사형 집행 명단이 발표되자 둘은 최후의 2중창을 부르고 호송 마차에 함께 오른다.

"밀러, 기도해본 적 있어?"

"물론 매일 기도하지."

"기도 제목은?"

"글쎄, 아기의 건강과 아내의 순산, 필리스(필라델피아의 프로야구
팀)의 승리지."

에이즈로 투병 중인 변호사 앤드루 버킷(톰 행크스 분)은 동성애에
대한 편견 때문에 부당 해고됐다며 회사를 상대로 소송 중이다. 법
정 증언을 하루 앞두고 자신의 소송을 맡아준 흑인 변호사 조 밀러
(덴젤 워싱턴 분)와 질문 내용을 검토하던 중에 둘은 이런 대화를 나
눈다. 밀러는 증언 내용으로 화제를 돌리려고 하지만, 정작 버킷은
들은 척도 하지 않는다. 영화 「필라델피아」의 한 장면이다.

이때 둘의 귓가에 나지막한 첼로 소리가 들려온다. 오디오에서 흐
르는 음악은 오페라 〈안드레아 셰니에〉의 아리아 「어머니는 돌아가

시고」다. 전설의 소프라노 마리아 칼라스의 목소리다. 영화의 카메라는 아리아의 노랫말을 설명하는 버킷에게 바짝 다가가 그의 얼굴을 부감俯瞰으로 잡는다.

프랑스혁명을 배경으로 하는 이 오페라에서 백작의 딸 마달레나의 집은 폭도들의 손에 불탔다. 딸을 살리려던 어머니도 목숨을 잃고 만다. "목소리에 담긴 고통이 들려?" 마달레나의 아리아를 설명하는 버킷의 모습을 카메라는 좀처럼 끊지 않고 따라간다. 하지만 현악이 장조長調로 방향을 트는 순간, 아리아도 절망에서 환희로 표정이 바뀐다.

"계속 살 것이니, 나는 삶이요. 천국이 내 안에 있다. 너는 혼자가 아니며 내가 네 눈물을 모으리라. 너와 함께 걸으며 너를 도우리라. 웃고 희망을 가져라. 내가 사랑이니. 피와 진흙에 둘러싸여 있느냐? 나는 신성하다. 나는 망각이요. 세상을 구하기 위해 내려온 신이로다."

_아리아 「어머니는 돌아가시고」, 조르다노의 〈안드레아 셰니에〉에서

앙드레 셰니에, 현대의 호메로스를 꿈꾸던 시인

마달레나의 귓가에 들려온 신의 음성은 영화에서 버킷이 간절히

조제프 쉬베, 「앙드레 셰니에의 초상」, 18세기 말

들고자 하는 응답이기도 하다. 아리아를 듣던 버킷의 눈가도 촉촉이 젖어온다. 노래는 끝났지만 밀러는 변론 준비를 시작하지도 못한 채 어색하게 자리를 뜬다. 하지만 백인과 흑인, 동성애자와 이성애자라는 차이를 딛고, 둘 사이에는 교감이 흐른다.

영화 「필라델피아」에서 인상적인 이 장면에서 흘렀던 음악이 이탈리아 작곡가 움베르토 조르다노Umberto Giordano, 1867~1948의 오페라 〈안드레아 셰니에〉다. 프랑스혁명 당시 32세의 나이에 단두대의 이슬이 됐던 시인 앙드레 셰니에André Chénier, 1762~94를 주인공으로 삼은 작품이다. 세상을 떠나기 전까지 셰니에가 발표한 시는 단 두 편이 전부였다. 생전에 셰니에는 무명無名 시인이었지만, 사후에는 프랑스혁명을 상징하는 예술가로 재평가 받았다.

셰니에는 터키의 콘스탄티노플(현 이스탄불)에서 프랑스 외교관의 아들로 태어났다. 그리스 출신인 어머니의 살롱은 화학자 라부아지에와 화가 자크 루이 다비드 같은 학자와 예술가들이 즐겨 찾았다. 14세 연상의 다비드는 셰니에에게 예술과 그림에 대해 많은 걸 일러준 스승이기도 했다. 자연스럽게 셰니에도 일찍부터 다비드의 화실에 드나들었다. 다비드가 대표작인 「소크라테스의 죽음」을 그릴 때

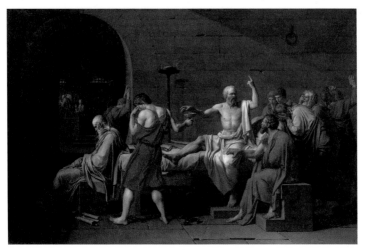

자크 루이 다비드, 「소크라테스의 죽음」, 1787년

는 세니에가 조언을 건넸다는 일화도 있다. 당초 다비드는 소크라테스가 독배를 손에 들고서 발언하는 모습을 그리고자 했지만, 세니에가 여기에 반대했다는 것이다. "안 됩니다. 소크라테스는 말을 끝마치고 나서야 잔을 붙잡았을 거예요."

세니에는 어머니의 언어인 그리스어를 능숙하게 구사했다. 16세 무렵에는 고대 그리스의 여성 시인 사포의 작품을 프랑스어로 옮겨서 번역가로 먼저 이름을 알렸다. 그의 문학적 관심도 그리스와 로마의 고전에 있었다. 그에게 "브루투스는 가장 위대한 로마인이요, 카토는 위대한 장군이자 웅변가이며 철학과 문학에서 당대 최고였으며, 포키온은 도덕과 덕의 규범에서 흔들림이 없으며 행동과 우정에서 흠 잡을 곳이 없는 진실된 인간"이었던 것이다. 세니에는

　　　　　　　　　　　　　봉주르 오페라

1784년 로마와 나폴리, 폼페이 등 이탈리아를 여행한 뒤 '현대의 호메로스'를 꿈꾸며 신고전주의 양식의 전원시와 비가를 써나갔다. "새로운 생각으로 예스런 시를 써나간다"라는 시구詩句가 보여주듯, 당시 그의 문학관은 무척 고전적이었다.

혁명의 격랑 속으로

하지만 1789년 프랑스혁명은 그가 과거의 문학 양식을 되돌아보는 계기가 됐다. 혁명 발발 2년 전, 가족의 지인이 영국 대사로 임명되자 그는 대사의 비서 자격으로 런던으로 따라나섰다. 하지만 셰니에는 런던 생활이 "비열한 즐거움과 역겨운 허영심"으로 가득하다며 넌더리를 냈고, 결국 혁명 이듬해인 1790년 파리로 되돌아왔다. 혁명의 격랑에 스스로 뛰어든 셈이었다.

셰니에는 전원시 대신에 풍자시를 쓰기 시작했고, 『파리 저널』에도 정기적으로 칼럼을 기고했다. 정치적으로 그는 입헌군주제를 옹호하는 온건파에 가까웠다. 시인이자 극작가인 동생 마리 조제프1764~1811가 루이 16세의 사형을 옹호하는 급진 공화파에 속했던 것과는 대조적이었다. 1792년에는 이들 형제 사이에 격렬한 지상 논쟁이 벌어지기도 했다.

그해 2월 셰니에가 먼저 『파리 저널』을 통해 급진 공화파인 자코

뱅이 프랑스를 뒤흔드는 혼란의 원인이며 '국가 안의 국가'를 세우려는 이들을 해산시켜야 한다고 주장했다. 이에 대해 마리 조제프는 자코뱅이 헌법으로 보장된 권리에 입각하고 있다고 반박했다. 양편의 지지자들이 뛰어들면서 이 논쟁은 반 년 가까이 지속됐다. 두 살 연상의 셰니에는 "존경하는 사람들과도 당파를 만들지 않았다"라고 고백했을 만큼 철저하게 무당파를 지향했다. 반면 동생 마리 조제프는 혁명 당시 입법 기관이었던 국민 공회Convention Nationale의 의원으로 활동했다는 점도 달랐다.

마리 가브리엘 카페, 「마리 조제프의 초상」, 1800년경

하지만 혁명의 열기가 정점으로 치닫는 가운데 구체제의 상징이었던 국왕을 공개적으로 지지하는 건 적지 않은 용기를 필요로 하는 일이었다. 1793년 1월 21일 루이 16세의 처형 소식에 낙담한 셰니에는 베르사유로 내려가 은거했지만, 수 개월 뒤에 반혁명 혐의로 공안위원회 요원들에게 체포되고 말았다.

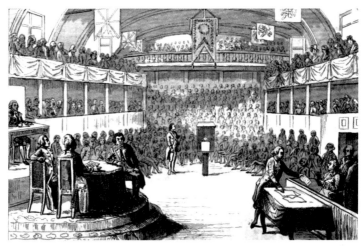

오귀스탱 살라멜, 「루이 16세의 마지막 심문」, 18세기

혁명 속의 죽음과 그 뒤의 낭만화

세니에가 체포된 이후 동생 마리 조제프는 형의 구명 활동에 적극적으로 나서지 않았다는 이유로 '카인을 죽인 아벨'이라는 비난을 받았다. 하지만 세니에가 체포되기 이전에 파리를 떠나라고 권유하고 베르사유에 안전 가옥을 물색해준 건 다름 아니라 마리 조제프였다. 로베스피에르의 반대파로 분류됐던 동생은 현실적으로 힘을 쓰기 힘든 처지였다. 이 때문에 마리 조제프는 서툴게 개입하면 오히려 형의 사형을 앞당기는 결과를 낳을 수도 있다고 우려했다. 마리 조제프는 시간이 흐르면 형의 사건도 세간의 관심에서 멀

어질 것이라고 기대했지만, 혁명의 광기는 그런 희망마저 앗아갔다.

셰니에는 옥중에서도 틈틈이 「젊은 여죄수La Jeune Captive」 같은 시를 썼지만, 1794년 7월 25일 결국 단두대에서 처형됐다. 시인의 최후는 낭만적으로 윤색되어 있다. 그는 단두대로 올라갈 차례를 기다리는 동안에도 소포클레스의 비극을 읽고 있었다고 한다. 혹자는 동료 사형수들과 장 라신의 비극에 대해 토론하고 있었다고도 했다. 셰니에의 처형을 지시했던 로베스피에르도 불과 이틀 뒤 '테르미도르의 반동'으로 체포됐고, 그 다음 날인 28일 단두대의 이슬로 사라졌다. 이것도 인연이라면 무척이나 얄궂은 악연이었다.

셰니에는 생전에 단 한 권의 시집도 내지 못했다. 하지만 샤토브리앙이 1802년 『기독교의 정수』에 셰니에의 시를 인용하면서 그의 문학적 명성은 유럽 전역으로 퍼져나갔다. 1819년에는 셰니에의 미발표 원고를 묶은 시집이 처음으로 간행됐고, 빅토르 위고 같은 낭만주의 문학의 선구자로 인식되기에 이르렀다.

조르다노의 손에 태어난 핏빛 치정극

시인을 향한 경배의 대열에 동참했던 이탈리아의 작곡가가 움베르토 조르다노였다. 이탈리아 남부 포자에서 약사의 아들로 태어난 조르다노는 부친의 소망을 거스르고 나폴리 음악원에서 작곡을 공

초연 시 제라르 역의 마리오 삼마르코 초연 시 셰니에 역의 주세페 보르가티

부했다. 음악원 재학 시절인 1888년 악보 출판사가 주최하는 단막 오페라 공모전에 첫 오페라를 출품했지만 참가작 73편 가운데 6위에 머물고 말았다. 당시 우승작은 마스카니의 오페라 〈카발레리아 루스티카나〉였다. 하지만 그의 재능을 눈여겨본 출판사는 후속작을 위촉했고, 이를 계기로 조르다노는 꾸준히 오페라를 발표했다.

19세기 후반 이탈리아 오페라는 작곡가 마스카니와 레온카발로를 필두로 하는 '베리스모verismo·사실주의'의 시대였다. 낭만적 연애담이나 영웅담에 작별을 고하고 서민의 남루한 일상에서 착안한 핏빛 치정극이 오페라의 세계로 속속 편입됐다. 조르다노가 〈안드레

아 셰니에〉를 통해 프랑스혁명의 시인 셰니에의 삶을 극화劇化한 것
도 이 때문이었다. 프랑스혁명의 진행 과정은 그대로 오페라의 기본
얼개가 됐다. 마지막 4막의 무대는 실제 시인이 투옥됐던 생라자르
감옥이며, 셰니에를 죽음으로 몰고 갔던 장본인인 로베스피에르도
2막에서 잠시 단역으로 모습을 내비친다.

푸치니와 호흡을 맞춰 〈마농 레스코〉와 〈라 보엠〉 등을 히트시킨
작가 루이지 일리카의 대본을 바탕으로 한 〈안드레아 셰니에〉는
1896년 3월 밀라노의 라 스칼라 극장에서 초연됐다. 그해 11월 뉴
욕과 이듬해 3월 독일 함부르크에서 곧바로 공연될 정도로 작품의
명성은 빠르게 퍼졌다. 함부르크 공연 당시 지휘봉을 잡았던 음악
가는 작곡가이자 지휘자 구스타프 말러였다.

고결한 남성 주인공의 탄생

4막 형식의 이 오페라는 당시 베리스모 스타일을 반영하듯 혁명
의 긴박함과 열기를 충실히 담아냈다. 음악적으로 그보다 중요한
건 낭만적이면서도 고결한 남성 주인공 셰니에의 탄생이었다. 혁명
의 대의에 충실하면서도 따스한 인간애를 보여주는 셰니에 역을 위
해 작곡가는 세 곡의 아리아를 썼다. 이 가운데 두 곡은 셰니에가
생전에 썼던 시를 바탕으로 한다. 셰니에가 처형되기 직전에 부르는

아리아 「5월의 어느 아름다운 날처럼Come un bel di di maggio」도 그 가운데 하나였다.

"5월의 어느 아름다운 날처럼, 산들바람이 입을 맞추고 햇살이 감싸 안는 가운데 지평선 너머로 사라지네. 나 역시 운율의 입맞춤과 시의 보살핌으로 내 삶의 정상에 올라가네. 각자의 운명에 따라 난 이미 죽음의 시간에 이르렀네. 내 시의 마지막 연이 끝나기 전에, 사형 집행인이 내게 삶의 종말을 고하겠지. 그러려무나. 시여, 절대적 여신이여! 당신은 시인에게 빛나는 영감과 불길을 주었으니, 내 마음에서 당신이 쏟아지는 동안에 나는 당신께 내 삶의 마지막 차가운 숨결을 드리리다."

_아리아 「5월의 어느 아름다운 날」, 조르다노의 〈안드레아 셰니에〉에서

죽음을 두려워하지 않고 당당하게 처형장에 나갔던 셰니에의 마지막 시는 오페라 4막에서 티끌 한 점 없이 청명하게 빛나는 아리아로 되살아났다. 〈안드레아 셰니에〉의 아리아는 시인 자신의 '백조의 노래'이기도 했던 것이다. 윤동주나 이육사와 마찬가지로, 셰니에 역시 사후에 신화가 된 경우에 속했다. 더불어 오페라는 젊은 시인의 초상을 온전하게 간직한 '음악의 사진첩'이자 '기억의 보관소'가 됐다.

CD · 데카

지휘 리카르도 샤이
연주 내셔널 필하모닉 오케스트라
테너 루치아노 파바로티
소프라노 몽세라 카바예
바리톤 레오 누치

〈안드레아 셰니에〉는 테너를 위한 오페라였지만, 테너 때문에 애먹은 작품이기도 했다. 초연 당시 주역을 맡기로 했던 테너는 작품의 실패 확률이 높다고 여기고 중도 하차했다. 이 때문에 긴급 섭외한 대타가 당시 25세의 주세페 보르가티Giuseppe Borgatti, 1871~1950였다. 경력 초기라 별다른 스케줄이 없었던 그는 흥행에 대한 부담 없이 출연에 응했다. 초연 당일 1막의 테너 아리아부터 앙코르 요청이 터져 나왔고, 보르가티는 이 작품의 성공을 계기로 라 스칼라 극장의 간판 테너로 자리 잡았다.

그 이후 이 오페라는 엔리코 카루소와 마리오 델 모나코, 이른바 '스리 테너'로 묶이는 루치아노 파바로티, 플라시도 도밍고, 호세 카레라스까지 정상급 테너들의 단골 레퍼토리가 됐다. 1980년대 파바로티의 음반으로 그의 청명한 고음은 「5월의 어느 아름다운 날」을 읊었던 시인의 모습과도 잘 어울린다.

Video

장막이 걷히면 다비드의 그림 「마라의 죽음」을 23미터 높이의 대형 조각상으로 재현한 화려한 스펙터클이 관객을 압도한다. 프랑스혁명기의 언론인이자 혁명가였던 마라의 최후를 묘사한 그림을 이 오페라의 배경으로 사용한 것이다. 오스트리아와 스위스 접경의 호반에서 열리는 브레겐츠 페스티벌의 2011년 공연 실황이다. 때로는 전기 기타의 굉음까지 과감하게 동원해서 프랑스혁명기의 혼란을 현대적으로 표현했다. 야외 호숫가라는 축제 무대를 십분 활용한 창의적 아이디어가 돋보이는 영상이다.

DVD · 유니텔
지휘 울프 쉬르머
연주 빈 심포니 오케스트라
연출 키스 워너
소프라노 노르마 판티니
테너 헥토르 산도발

흥미로운 건, 입헌군주제를 옹호했던 셰니에의 정치적 입장이 급진파였던 마라와는 달랐다는 점이다. 마라는 1793년 반대파인 지롱드당 추종자의 손에 살해됐다. 하지만 시인 셰니에는 이듬해 로베스피에르에 의해 형장의 이슬로 사라졌다. 이렇듯 혁명의 광기는 모든 걸 앗아가는 듯하지만, 예술 작품의 무한한 원천이 되는 것 또한 사실이다.

66

얼마나 멋진 일이오. 서로의 모습을 짐작만 하는 건.

(…) 난 오로지 어둠이고, 당신은 오로지 빛이오!

99

Edmond Rostand
Franco Alfano

#20

낭만적 사랑의
화신이 된 코주부

로스탕의 희곡 『시라노 드 베르주라크』

+

프랑코 알파노의 오페라 〈시라노 드 베르주라크〉

오페라 속으로

시라노 드 베르주라크 Cyrano de Bergerac

시라노는 빼어난 검객이자 시인이다. 하지만 팔방미인인 그에게도 걱정거리가 있으니 보통 사람보다 훨씬 큰 코였다. 그는 이종사촌 록산 앞에서도 자신감을 잃고 사랑을 고백하지 못한다. 시라노는 청년 크리스티앙과 록산이 서로 사랑한다는 사실을 알게 되자, 말주변이 없는 크리스티앙을 위해 연애편지를 대신 써준다.

시라노와 크리스티앙은 스페인 전쟁에 함께 참전한다. 전날 밤 록산은 크리스티앙과 결혼식을 올린다. 록산은 시라노에게 한 가지 당부를 한다. 크리스티앙의 편지를 통해 그가 무사한지 안부를 알고 싶다는 간청이다. 시라노는 약속을 지키기 위해 크리스티앙 몰래 편지를 써서 하루에 두 통씩 록산에게 보낸다. 록산은 크리스티앙을 염려하는 마음에 전선으로 달려온다. 크리스티앙과 록산은 반갑게 해후하지만, 곧 이은 전투에서 크리스티앙은 결국 숨진다.

록산은 수도원으로 들어간다. 시라노는 15년간 거르지 않고 수도원을 방문한다. 어느 날 건물 위에서 떨어진 나무토막에 시라노는 머리를 맞고 크게 다친다. 간신히 수도원에 도착한 시라노는 록산이 간직하고 있던 크리스티앙의 편지를 암송한다. 록산은 그간 편지를 보낸 사람이 시라노라는 사실을 알게 된다. 시라노는 그녀 곁에서 행복하게 숨을 거둔다.

　한 남자가 수화기 너머의 상대를 향해 연애 고민을 털어놓고 있
다. 장소는 청승맞게도 화장실 안이다. 이때 화장실 옆 칸에서 손
하나가 스르르 나온다. 휴지 대신에 건네는 건 명함이다. 명함에는
"당신의 사랑을 바꿔드립니다. 시라노 연애조작단"이라고 적혀 있

시라노 드 베르주라크로 분한 플라시도 도밍고, 로열 오페라하우스, 런던, 2006년

다. 말 그대로 연애 고민을 해결해주는 대행사다. 김현석 감독의 2010년 영화 「시라노; 연애조작단」의 첫 장면이다.

이 회사의 서비스에 가입한 뒤 조기 축구를 즐기던 남자의 취미는 순식간에 첼로 연주로 바뀌었다. 구수한 호남 사투리는 말끔한 서울 말씨로 변했다. 남자가 사모하는 여성의 동선을 미리 파악한 뒤 우연을 가장해 비가 오는 날에 마주치도록 하는 건 서비스의 기본이다. 패션과 억양은 물론이고 만남부터 고백까지, 치밀한 시나리오를 통해 사랑의 성사 확률을 높이는 것이 이 대행사의 전략이다. 그런데 여기서 궁금증 하나. 왜 이 대행사의 이름은 '시라노'일까.

시라노는 17세기 프랑스의 실존 인물인 시라노 드 베르주라크 Cyrano de Bergerac, 1619~55에서 가져온 것이다. 작가이자 검객이었던 시라노는 『다른 세상, 혹은 달나라와 제국들』이나 『태양의 나라와 제국들』 같은 공상 과학 소설과 희곡을 남겼다. 작가 사후에 출간된 이 두 편의 소설은 폭죽을 타고 달로 날아가 네 발 달린 달나라의 주민을 만난다는 재기 발랄한 발상으로 조너선 스위프트의 『걸리버 여행기』와 볼테르의 작품에도 영향을 미쳤다.

방탕아 시라노의 삶

하지만 당대에 그가 명성을 얻었던 분야는 검술이었다. 1639~40년

SAVINIANVS DE CIRANO de Bergerac Nobilis
Gallus ex Icone apud Nobiles D.Domin.LE BRET
et DE PRADE Amicos ipsius antiquum mos depicto.
Z.H. pinxit.　　　　　　　W. delin. et Sculpsit.

「시라노 드 베르주라크의 초상」, 1654년

에는 왕실 근위대로 '30년 전쟁'에 참전했고, 1640년 아라스 전투에서는 총상과 자상을 입었다. 그는 전쟁에 뛰어들지 않았을 때에도 칼부림을 남발해서 1,000여 차례의 크고 작은 결투에 휘말린 것으로 추산된다. 귀족 집안 출신의 시라노는 영지인 모비에르와 베르주라크에서 유년 시절을 보냈으며, 파리로 올라온 뒤에는 학생들이 거주하는 '라탱 지구'에 살면서 수사학과 철학 등을 공부했다. 파리에서 정작 그가 매료됐던 건 학업보다는 방탕한 삶이었다. 술과 도박을 일삼았고 '사랑의 계곡Val d'amour'으로 불리던 유곽에 드나들었으며 빚이나 싸움박질로 가산을 탕진했다.

결국 그는 36세의 이른 나이로 절명했다. 정확한 사인死因은 불분명하다. 굵은 나무토막이 머리에 떨어지는 바람에 사고 후유증으로 숨졌다는 추정이 유력하다. 후원자였던 다르파종 공작의 마차에 동승했다가 습격을 받았다거나, 매독 같은 질병으로 요양소에 갇혀 있다가 건강 악화로 세상을 떠났다는 소문도 있다.

지고지순한 사랑의 화신으로

　이렇듯 실제 시라노의 삶은 방탕아에 가까웠지만, 프랑스 문학사에는 낭만적인 음유 시인으로 이름을 남겼다. 시라노가 지고지순한 사랑의 화신으로 거듭날 수 있었던 건 19세기와 20세기를 걸쳐 살았던 프랑스의 극작가이자 시인 에드몽 로스탕Edmond Rostand, 1868~1918 덕분이었다. 로스탕은 스무 살 때 단막 희극 『붉은 장갑Le Gant rouge』으로 데뷔한 이후 꾸준하게 시와 에세이, 희곡을 발표했다. 그 가운데 불세출의 히트작이 29세 때인 1897년 12월 28일 초연한 희곡 『시라노 드 베르주라크』였다.

「아카데미 프랑세즈의 의상을 입은 로스탕」, 1905년

　시라노의 삶에서 착안한 이 작품은 초연 이후 300일 연속으로 공연될 정도로 인기를 모았다. 빅토르 위고의 『에르나니』 이후 프랑스 연극으로는 최대의 성공이었다. 정작 작가는 작품이 실패할 것으로 여기고 초연 직전에 극단 단원들에게 "이런 무모한 모험에 끌어들여 미안하다"라고 사과했다. 하지만 공연이 끝난 직후에는 당시 프랑스 재정부 장관이 무대 뒤에서 레지옹 도뇌르 훈장을 작가의 가슴에 직접 달아줬다. 그

뒤 이 작품은 영어와 독일어, 러시아어로 번역되면서 셰익스피어의 『햄릿』이나 세르반테스의 『돈키호테』에 비견되는 프랑스의 국민 문학으로 대접받았다.

마들렌과의 낭만적 연애담

로스탕이 시라노의 파란만장한 삶에서 주목했던 건, 이종사촌 마들렌과의 안타깝고도 아름다운 사연이었다. 1635년 마들렌은 크리스토프 남작과 결혼식을 올렸고, 5년 뒤인 1640년 아라스 전투에 시라노는 크리스토프 남작과 함께 참전했다. 마들렌은 시라노의 친척이자 전우의 부인이었던 것이다.

하지만 이 전투에서 시라노는 부상을 입었고, 근위대 장교였던 남작은 전사하고 말았다. 남편을 잃은 마들렌은 세속과 인연을 끊고 프랑스 가톨릭 부흥 운동 당시에 조직됐던 성체회에 들어갔다. 1630년에 창설된 성체회는 신의 뜻에 따라 독실하고 경건한 삶을 사는 것을 목표로 삼았으며 조직을 철저하게 비밀리에 운영한 것이 특징이었다. 마들렌은 부상 당한 시라노를 돌보며 그를 방탕한 삶에서 구하고 가톨릭에 귀의시키고자 애썼지만, 시라노는 1655년 36세로 타계했다. 마들렌 역시 2년 뒤에 세상을 떠났다. 로스탕은 시라노와 마들렌의 사연에 낭만적 상상력을 가미해 이를 애틋한 연애담으로 빚어냈다.

시라노의 외모 콤플렉스

로스탕의 희곡 『시라노 드 베르주라크』에서 동명同名 주인공 시라노는 파리 최고의 검객이자 시인이다. 즉석에서 시를 읊으면서도 동시에 상대를 혼쭐 낼 화려한 칼솜씨를 자랑한다. 그는 문무文武 겸비의 재사才士답게 '살아 있는 권력'인 리슐리외 추기경의 조카 앞에서도 머리를 조아리지 않는다. "내가 코르셋으로 꼿꼿이 세우는 것은 늘씬한 허리가 아니라 내 영혼"이라고 할 만큼 자긍심으로 가득한 것이다. 끼니를 굶을 지경인데도 한 달치 숙식비를 주변에 호기롭게 뿌려대고, 100명의 검객이 매

「마들렌의 초상」, 1664년

복한 채로 동료를 노리고 있다는 소식에 칼을 뽑고 달려가는 '상남자'다. 하지만 이런 시라노에게도 약점이 있으니 지독하게 못생긴 들창코였다.

(공격적으로) "선생, 나한테 그런 코가 있었다면 앞뒤 가리지 않고 당장 잘라버렸을 거요!"
(호탕하게) "어이, 친구, 그 갈고리 요즘 유행이요? 모자 걸어두기

에는 안성맞춤이겠는걸!"

(극적으로) "거기서 코피가 흐르면 홍해를 이루겠군!"

(감탄하며) "향수 가게에는 멋진 간판이 되겠네!'"

_로스탕의 희곡 『시라노 드 베르주라크』에서

시라노의 이 대사가 보여주듯, 주인공이 자신의 약점을 스스로 비웃을 때조차 작품은 화려한 비유와 대구對句를 통해 문학적 매력을 발산했다.

시라노를 비롯한 희곡의 등장인물들이 대부분 역설적인 상황에 처해 있다는 점도 특징이었다. 시라노는 문학과 검술에 대한 자부심으로 가득하지만, 정작 외모 콤플렉스 때문에 사촌 록산에게 사랑을 고백하지 못한다. 반대로 잘생긴 장교 크리스티앙은 여자들 앞에서 꿀 먹은 벙어리가 되고 마는 변변치 못한 말솜씨 때문에 고민이다. 둘은 모두 록산을 연모하지만, 록산은 시라노에게 크리스티앙을 보호해달라고 신신당부한다. 이 때문에 시라노는 록산에게 자신의 마음을 털어놓지 못한다. 작가는 마들렌을 록산으로, 크리스토프 남작을 크리스티앙으로 이름을 바꿨을 뿐 삼각관계의 구도는 그대로 살렸다.

결국 시라노는 친구 크리스티앙을 위해 전쟁터에서도 연애편지를 대필해주고 어둠 속에서 사랑의 세레나데를 대신 불러준다. 록산은 목소리의 주인공이 누구인지 궁금한 마음에 모습을 드러내라고 부

탁하지만, 시라노는 끝내 정체를 밝히지 않는
다. "얼마나 멋진 일이오. 서로의 모습을 짐작
만 하는 건. 당신 눈에는 끌리는 내 긴 망토의
검은색만 보이고, 난 당신 여름 드레스의 흰색
만 보고 있소. 난 오로지 어둠이고, 당신은 오
로지 빛이오!" 이렇듯 자신의 정체를 숨긴 채
크리스티앙이 되어 부르는 연가戀歌는 실은 시
라노 자신의 마음이기도 하다.

COQUELIN
dans le rôle de Cyrano de Bergerac.

초연 당시 시라노 역을 맡은 코클랭, 1898년

기품을 잃지 않는
남자주인공의 인기

신낭만주의로 분류되는 로스탕의 희곡에서
문학사적으로 새로운 실험이나 혁신적 요소는
찾기 힘들다. 오히려 중세의 기사도를 낭만적으로 되살린 복고적 정
서에 충실하다고 볼 수 있다. 그런데도 프랑스에서 이 작품이 국민
적인 사랑을 받은 건, 기품이나 품위를 잃지 않고 사랑하는 여인을
위해 끝까지 헌신하고 희생하는 남자주인공 시라노 덕분이었다.
1871년 보불 전쟁에 패하고 알자스로렌을 잃은 뒤 자존심에 상처를
입고 괴로워하던 프랑스인들에게 명예와 긍지를 일깨워주는 역할

봉주르 오페라

을 한 것이었다.

"신에게 갈 때에도 들고 갈 것은 나의 장식 깃털Mon panache"라는 시라노의 극중 마지막 대사는 당대 최고의 유행어가 됐다. 기사의 긍지를 상징하는 '파나슈panache'라는 단어도 '위풍당당'이라는 의미로 영어 사전에 등재됐다. 1910년대에 이르면 로스탕은 프랑스 최고의 극작가로 꼽히기에 이르렀다. 제1차 세계대전 당시에도 로스탕은 애국심을 고취하는 시를 발표했지만, 1918년 스페인 독감으로 50세에 세상을 떠났다.

사랑의 본질에 대한 흥미로운 질문

시라노의 순정은 연극과 뮤지컬, 오페라와 발레, 라디오 드라마와 영화까지 수많은 문화 파생 상품을 낳았다. 1936년 이탈리아 로마에서 초연된 작곡가 프랑코 알파노Franco Alfano, 1875~1954의 오페라 〈시라노 드 베르주라크〉도 그 가운데 하나였다. 이탈리아 나폴리 출신의 알파노는 나폴리 음악원과 독일 라이프치히 음악원에서 수학한 뒤 볼로냐 음악원장과 토리노 음악원장, 페사로 음악원장을 두루 역임한 교육자이자 작곡가다. 하지만 클래식 음악사에는 1924년 세상을 떠난 작곡가 자코모 푸치니의 미완성 유작인 〈투란도트〉를 완성한 음악가로 친숙하다.

푸치니가 3막 시녀 류의 죽음의 장면까지 작곡을 마치고 후두암으로 타계하자, 작곡가의 유족과 지휘자 아르투로 토스카니니1867~1957는 푸치니가 남긴 스케치를 바탕으로 이 작품을 완성할 작곡가로 알파노를 택했다. 토스카니니는 오페라 〈라 보엠〉을 세계 초연했던 푸치니의 음악적 동반자였다. 〈투란도트〉 초연 당일인 1926년 4월 25일 밀라노 라 스칼라 극장에서 지휘를 맡았던 토스카니니는 류의 죽음 대목까지만 연주한 뒤 관객들에게 돌아서서 "여기까지가 마에스트로께서 작곡하신 대목입니다"라고 말했다. 알파노에게 작품 완성을

오페라 〈시라노 드 베르주라크〉의 작곡가 프랑코 알파노, 1919년

의뢰해놓고도 정작 초연 당일에는 제대로 연주하지 않은 셈이었다. 그 뒤에는 알파노가 완성한 판본이 가장 자주 연주되고 있지만, 일부를 덜어내서 공연하거나 루치아노 베리오 같은 다른 작곡가들이 완성한 버전으로 공연하는 일도 적지 않다.

"록산이여 안녕! 나는 죽어가네. 오늘밤 내 사랑이여, 내 마음은 차마 표현하지 못한 사랑으로 가득하지만, 난 죽는다네. 내 마음은 한순간도 당신을 떠난 적이 없다네. 나는 저세상에서도 한없

이 당신을 사랑하리니."

_시라노의 4막 아리아, 알파노의 〈시라노 드 베르주라크〉에서

오페라의 마지막 장면에서 시라노는 어둠 속에서 죽어가면서도 록산을 향한 연서戀書를 망설임 없이 읽어나간다. 그 사랑의 편지를 직접 썼기에 굳이 보이지 않아도 내용을 환히 기억하고 있을 터이다. 록산은 비로소 깨닫는다. 자신의 마음을 움직인 편지를 써온 장본인이 시라노였다는 사실을.

이렇듯 〈시라노 드 베르주라크〉는 사랑의 본질에 대해 흥미로운 질문을 던진다. 록산이 진실로 사랑했던 건 크리스티앙의 외모였을까, 시라노의 마음이었을까. 록산은 시라노의 진심을 크리스티앙의 사랑으로 오인한 것일까, 반대로 시라노의 양보와 희생이 있었기에 둘의 진정한 사랑도 완성될 수 있었던 것일까. 과연 겉모습과 진심은 구분 가능한 걸까. 그렇다면 우리는 지금 어떤 사랑을 하고 있는 걸까.

██████████ 이 한 장의 음반 | 프랑코 알파노 『시라노 드 베르주라크』

CD · CPO
지휘 마르쿠스 프랑크
연주 킬 필하모닉 오케스트라와 킬
오페라 합창단
테너 로만 사드닉
소프라노 마누엘라 울

프랑코 알파노의 오페라 〈시라노 드 베르주라크〉는 1936년 로마와 파리에서 공연됐지만, 제2차 세계대전이 끝난 뒤에는 한동안 오페라극장에서 보기 힘들었다. 베르디와 푸치니에서 곧바로 현대음악으로 건너뛴 음악사의 격변도 그 이유 가운데 하나였다. 이 때문에 〈시라노 드 베르주라크〉는 2005년 뉴욕 메트로폴리탄 오페라극장에서 미국 초연될 만큼, 21세기에 들어서야 본격적인 재평가를 받고 있다.

2002년 5월 독일 킬 오페라극장에서 녹음된 음반으로 지휘자 마르쿠스 프랑크는 "푸치니적 요소가 담겨 있으면서도, 리하르트 슈트라우스와 에리히 코른골트의 화성을 느낄 수 있으며, 세련된 관현악법은 라벨을 연상시킨다"라고 평했다.

2003년 7월 프랑스 몽펠리에 축제 실황으로 이 오페라의 첫 영상물이다. 에드몽 로스탕의 원작 희곡에 따라 프랑스어로 노래했다. 카메라가 무대 전후좌우로 성악가들을 부지런히 쫓아다니며 입체적 동선을 생생하게 살리고 있는 점이 눈에 띤다. 인공 코를 붙이고 무대에 나온 테너 로베르토 알라냐는 노래와 연기뿐 아니라 검술을 통해서도 시라노의 낭만적 모습을 충실하게 되살린다. 유머를 섞어서 호기롭게 노래하는 알라냐의 모습을 보고 있으면 그보다 시라노에 어울리는 테너는 찾기 힘들 것이라는 생각이 든다.

알라냐의 동생들인 다비드와 프레데리코 알라냐 형제가 무대 연출과 디자인을 맡은 점도 이채롭다. 이들 형제는 실제 오페라 연출뿐 아니라 작곡가와 대본 작가로도 즐겨 호흡을 맞춘다.

DVD · 도이치그라모폰
지휘 마르코 귀다리니
연주 몽펠리에 국립 오페라 오케스트라
무대 연출 · 디자인 다비드 알라냐 · 프레데리코 알라냐
테너 로베르토 알라냐
소프라노 나탈리 만프리노

참고 문헌

| 국문 문헌 |

- 박종호, 『불멸의 오페라』(전3권), 시공사, 2005·2007·2015
- 귀스타브 랑송·폴 튀프로, 정기수 옮김, 『랑송 불문학사』, 을유문화사, 1983
- 다니엘 리비에르, 최갑수 옮김, 『프랑스의 역사』, 까치, 1995
- 뒤마 피스, 양원달 옮김, 『춘희』, 신원문화사, 2004
- _____, 아베 프레보, 민희식 옮김, 『춘희·마농 레스코』, 동서문화사, 1987
- 보마르셰, 민희식 옮김, 『피가로의 결혼』, 문예출판사, 2009
- 장 마생, 양희영 옮김, 『로베스피에르, 혁명의 탄생』, 교양인, 2005
- 앙리 뮈르제, 이승재 옮김, 『라보엠』, 문학세계사, 2003
- 프로스페르 메리메, 송진석 옮김, 『카르멘』, 펭귄클래식코리아, 2012
- 엘리자베스 라부 랄로 책임편집, 정희경 옮김, 『카르멘』, 이룸, 2004
- 프리드리히 니체, 백승영 옮김, 『니체 전집 15권: 바그너의 경우 외』, 책세상, 2002
- 아베 프레보, 이경석 옮김, 『마농 레스코』, 홍신문화사, 1994
- 조르주 보르도노브, 나은주 옮김, 『나폴레옹 평전』, 열대림, 2008

- 모리스 마테를링크, 유효숙 옮김, 『펠레아스와 멜리장드』, 연극과인간, 2006
- _____, 이용복 옮김, 『펠레아스와 멜리장드』, 지식을만드는지식, 2012
- 존 H. 엘리엇, 김원중 옮김, 『스페인 제국사 1469-1716』, 까치, 2000
- 레이몬드 카 외, 김원중·황보영조 옮김, 『스페인사』, 까치, 2006
- 니콜로 마키아벨리, 강정인·김경희 옮김, 『군주론』, 까치, 2008
- 시오노 나나미, 김석희 옮김, 『르네상스의 여인들』, 한길사, 1995
- _____, 오정환 옮김, 『체사레 보르자 혹은 우아한 냉혹』, 한길사, 1996
- 세러 브래드퍼드, 김한영 옮김, 『체사레 보르자』, 사이, 2008
- 마리오 푸조, 하정희 옮김, 『패밀리』, 늘봄, 2004
- 에우리피데스, 천병희 옮김, 『에우리피데스 비극 전집』 1권, 숲, 2009
- 세네카, 최현 옮김, 『세네카 희곡선』, 범우사, 2001
- 장 라신, 정병희·강희석·김경옥·장성중·정희수 옮김, 『라신 희곡선』, 이화여대출판부, 2008
- _____, 신정아 옮김, 『페드르와 이폴리트』, 열린책들, 2013
- 롤랑 바르트, 남수인 옮김, 『라신에 관하여』, 동문선, 1998
- 이화원, 『라신 비극의 새로운 읽기』, 연극과인간, 2011
- 정병희, 『라신 희곡 연구』, 이화여대출판부, 1989
- 볼테르, 이병애 옮김, 『미크로메가스·캉디드 혹은 낙관주의』, 문학동네, 2010
- _____, 이봉지 옮김, 『캉디드 혹은 낙관주의』, 열린책들, 2009
- _____, 사이에 옮김, 『불온한 철학사전』, 민음사, 2015
- _____, 송기형·임미경 옮김, 『관용론』, 한길사, 2001
- 고트프리트 빌헬름 라이프니츠, 이근세 옮김, 『변신론』, 아카넷, 2014
- 배리 셀즈, 함규진 옮김, 『레너드 번스타인』, 심산, 2010
- 샤를 페로, 이경의 옮김, 『페로 동화집』, 지식을만드는지식, 2012
- 브루노 베텔하임, 김옥순·주옥 옮김, 『옛이야기의 매력』, 시공주니어, 1998
- 로버트 단턴, 조한욱 옮김, 『고양이 대학살』, 문학과지성사, 1996
- 로저 크롤리, 우태영 옮김, 『부의 도시 베네치아』, 다른세상, 2012
- 다비드 르레, 박정연 옮김, 『오페라의 여왕, 마리아 칼라스』, 이마고, 2003
- 박준용, 『디바 마리아 칼라스』, 폴리포니, 2000
- 피에르 코르네유, 박무호·김덕희·김애련·송민숙·조만수 옮김, 『코르네유 희곡선』, 이화여대출판부, 2006
- _____, 박무호 옮김, 『르 시드』, 지식을만드는지식, 2013

- 박무호, 『코르네이유』, 건국대출판부, 1996
- 몰리에르, 정병희·김도훈·김익진·이경의·임채광 옮김, 『몰리에르 희곡선』, 이화여대출판부, 2009
- _____, 이상우 옮김, 『부르주아 귀족』, 지식을만드는지식, 2010
- _____, 백선희·이연매 옮김, 『타르튀프·서민귀족』, 동문선, 2000
- 이인성, 『축제를 향한 희극』, 문학과지성사, 1992
- 샤를 드 몽테스키외, 김미선 옮김, 『몽테스키외의 로마의 성공, 로마제국의 실패』, 사이, 2013
- 에드몽 로스탕, 이상해 옮김, 『시라노』, 열린책들, 2008

외국어 문헌

- Alexandre Dumas fils, *La Dame aux Camélias*, Folio, 1975
- Victor Hugo, *Le Roi s'amuse*, Folio, 2009
- Beaumarchais, *Le Mariage de Figaro*, Folio, 1999
- Henry Murger, *Scènes de la vie de bohème*, Folio, 1988
- Prosper Mérimée, *Carmen*, Folio, 2000
- Beaumarchais, *Le Barbier de Séville/Jean Bête à la foire*, Folio, 2007
- Abbé Prévost, *Manon Lescaut*, Folio, 2008
- Maurice Maeterlinck, *Pelléas et Mélisande*, ESPACE NORD, 2012
- Victor Hugo, *Hernani*, Hachette Education, 2006
- _____, *œuvres complétes de Victor Hugo : Théâtre, tome 1*, Robert Laffont, 2002
- Jean Racine, *Phèdre*, Folio, 2015
- Voltaire, *Candide ou l'Optimisme*, Folio, 2003
- Charles Perrault, *Contes*, Folio, 1999
- Pierre Corneille, *Le Cid de Pierre Corneille*, Folio, 2004
- Molière, *Le Bourgeois gentilhomme*, Folio, 2013
- Jean Racine, *Phèdre*, Folio, 1999
- André Chénier, *Poésies*, Gallimard, 1994
- Edmond Rostand, *Cyrano de Bergerac*, Folio, 1999

Bonjour
Opera

봉주르 오페라

ⓒ 김성현 2016

초판 인쇄	2016년 3월 17일
초판 발행	2016년 3월 25일
지은이	김성현
펴낸이	정민영
책임편집	권한라 임윤정
디자인	백주영
마케팅	이숙재
제작처	상지사
펴낸곳	(주)아트북스
출판등록	2001년 5월 18일 제406-2003-057호
주소	10881 경기도 파주시 회동길 210
대표전화	031-955-8888
문의전화	031-955-7977(편집부) \| 031-955-3578(마케팅)
팩스	031-955-8855
전자우편	artbooks21@naver.com
트위터	@artbooks21
홈페이지	www.artinlife.co.kr
ISBN	978-89-6196-262-9 03600

■ 값은 뒤표지에 있습니다.
■ 잘못된 책은 구입하신 서점에서 교환해 드립니다.

이 도서의 국립중앙도서관 출판예정도서목록(CIP)은 서지정보유통지원시스템 홈페이지(http://seoji.nl.go.kr)와
국가자료공동목록시스템(http://www.nl.go.kr/kolisnet)에서 이용하실 수 있습니다.(CIP제어번호: CIP2016006603)